KB067391

데이터 드리븐 디자인

데이터 드리븐 디자인

UX 디자이너를 위한
데이터 마인드 안내서

이현진 지음

DATA DRIVEN DESIGN

유엑스리뷰

목차

1부. 디자인의 자화상, 현재를 이해하기

2부. 디자인과 데이터의 접점

4부. 데이터 문해력을 갖춘 디자이너 되기

추천의 글

안용일
삼성전자 전 UX 센터장(부사장), Artefact Data & AI Consulting Group 수석 고문

　최근 데이터 관련 전략 컨설팅 기업들의 도전이 전 세계적으로 활발하다. 특히 그들의 핵심 이슈로써 기업 외부의 시장 및 고객 데이터와 기업 내부의 업무 프로세스 관련 데이터, 즉 상품의 기술 특성 혹은 서비스 구성 요소를 결정하는 데이터의 연결은 새로운 도전 영역이며 디자이너들에게 주어진 숙명과 같은 주제이다. 이 책에서는 저자만의 경험과 흥미로운 상상력을 통해 데이터 기반의 디자인 방법론을 폭넓게 분석하고 새로운 가능성을 제시하였다. 특히 디자이너들이 미래 경쟁력 제고에 필요한 도구이자 전략적인 파트너가 될 수 있는 데이터와 인공지능 기술을 특성을 디자이너의 눈과 마음으로 전달한다. 이는 고객 중심의 프런트 엔드 데이터와 기술 시스템 중심의 백엔드 데이터 간의 연결자 또는 조정자 역할을 수행하는 새로운 디자이너의 등장을 기대하게 한다.

이광춘
한국 R 사용자회 이사, 데이터 과학자

　이 책은 데이터 과학과 디자인의 융합이라는 미래 지향적 주제를 다루고 있다. AI 시대의 디자이너에게 데이터 과학의 기본 개념과 방법론을 설명하고 이를 UX/UI 디자인에 적용하는 과정을 생생한 사

례와 함께 소개한다. 디자이너와 데이터 과학자 간의 소통과 협업의 중요성을 강조하며, 두 분야의 전문가들이 서로의 영역을 이해하고 융합하는 것이 창의적이고 혁신적인 디자인 산출물을 만드는 원동력임을 보여준다. 데이터 시대를 선도할 디자이너와 데이터 전문가 모두에게 이 책은 반가운 길라잡이가 될 것이다.

김영희
홍익대학교 디자인컨버전스 학부 교수, 데이터 아티스트
이 책은 데이터 시대를 항해하는 디자이너에게 있어서 나침반 같은 데이터 문해력 안내서이다. 디자이너들을 위한 데이터 활용 능력을 위한 지침서로, 디자이너가 가져야 하는 융합적 데이터 마인드로 시작하여 데이터 기반 디자인 방법론, 인공지능을 활용한 UX/UI 디자인 등 디자인과 데이터의 필연적 협업과 공생에 대한 방향성을 제시해 준다.

프롤로그
데이터로 꿈꾸는 내일의 디자인

꿈은 비현실적인 현실의 모습이다. 현실 같은 느낌이 들지만 실제로 세상에 존재하지 않는 세계이다. 어려서는 꿈속에서 자주 길을 잃었다. 늘 가는 골목인 데도 꼭 길을 잃고 헤맨다. 그 골목길은 서울시 성북구 동소문동의 주택가 구석에서 시작된다. 오르락내리락 경사가 이어지는 길 위에 어떤 집은 초라하고 어떤 집은 궁궐 같다. 갈림길에는 작은 슈퍼가 있다. 나는 길을 잃지 않으려고 슈퍼 앞에서 온 길을 되뇌어 본다. 이제 다시 출발. 좁은 골목으로 이어진 집들의 담벼락을 따라 뛰기도 하고, 날기도 한다. 그 길은 자주 심연처럼 쑥 내려앉는다. 그러다 어떤 때는 남의 집 부엌이나 마당으로 솟아오른다. 집주인에게 들킬까 봐 얼른 담을 넘는다. 그러고는 빨리 뛴다. 롤러코스터를 탄 것처럼 길을 따라 흐르면서 나는 언제나 시간이 늦었거나 차를 놓쳐서 동동거린다. 심지어 되돌아갈 길도 없다. 앞으로 가지도, 뒤로 되돌아가지도 못하다가 문득 정신 차리자, 이건 꿈일 거야, 꿈이야... 그러다 갑자기 꿈에서 깬다.

어른들은 이런 스펙터클한 꿈을 키 크는 꿈이라고 불렀다. 성인이 되어서는 내 꿈의 세계가 좀 더 넓어졌다. 뛰기보다는 주로 날고, 좁은 골목보다는 평원이나 언덕을 많이 만난다. 그런데 환경이 좀 더 비현실적이다. 영화 매트릭스를 너무 감명 깊게 봐서일까. 꿈속 공간에 코드가 흐르고 있다. 나는 천천히 그 공간을 유영하고 있다. 나는 빠르지도, 높게 날지도 못하는 만년 초보 비행사다. 내 등 뒤에는 날개가 있는데, 그 날개는 코드로 만들어져 있다. 코드가 실행될 때마다

날개가 빛난다. 그런데 늘 가고자 하는 곳으로는 날아갈 수가 없다. 내 프로그래밍 능력이 부족한 것이다. 나는 가고 싶은 그곳의 언저리를 아쉽게 빙글빙글 맴돈다. 다음 꿈에서도 나는 또 그곳을 가려고 한다. 비행 기술은 때마다 조금씩 바뀌지만 그곳에 가기 위해 내게 필요한 기술 능력치는 항상 내가 가진 역량을 넘어선다. 이건 내가 최근까지도 가끔 꾸는 꿈이다.

아니 얼마나 프로그래밍에 한이 맺혔으면, 이 나이에 꿈속에서도 코딩을 하나. CSS나 자바 스크립트를 더 잘하게 되면 웹 분야에서 더 바랄 것이 없을 거라는 생각, 모바일 앱 개발 기술만 갖추면 세상의 모든 앱 서비스가 내 것이 될 것 같은 생각, R과 파이썬을 무기로 데이터 세계의 빗장을 열고 싶은 상상, 이상하게도 나는 디자이너로서 프로그래밍 능력에 대한 판타지를 갖고 있다. 나의 판타지는 개발 언어와 산업 분야를 넘나들며 다양하게 변주되고, 끊임없이 나를 유혹한다. 마치 새 계절이 시작되면 새 옷을 사고 싶은 유혹처럼 말이다. 항상 디자이너로서 구현해 보고 싶은 것에 비해 내가 실제로 제작할 수 있는 것이 적음을 서글퍼했던 나에게, 이 꿈은 마치 데자뷔처럼 느껴지기도 한다.

데이터와 관련된 꿈을 꾸기 시작한 지는 3년 정도 되었다. 잠이 깬 상태에서 아직 실현되는 것을 본 적이 없으니 꿈이 맞다. 그런데 이게 너무 생생해서, 나는 이 꿈의 장면들을 현실의 내 눈으로 확인하려 하고 또 다른 사람들의 눈에도 보이게 하고 싶어서 꿈에서 본 장면들에 대한 이런저런 구현 방법들을 고민하고 실험하는 중이다. 내가 요즘 꿈과 현실을 구분하지 못하고 유영하는 꿈의 모습은 대략 이렇다.

이곳의 디자이너들은 데이터를 잘 아는 전문가들이다. 그들은 서비스와 사용자 경험을 데이터 셋의 변수와 값으로 해석한다. 이 변수

와 값들은 다양한 형태의 데이터 모델을 따르고 있다. 디자이너들은 서비스 현장에서 얻은 다양한 측정값에서 미지의 데이터 모델을 발굴하기도 하고, 기존의 데이터 모델에 새로운 변수를 추가하기도 하며 변화를 예측한다. 데이터 모델은 시장과 사용자의 상황에 따라 모니터링되며 유기적으로 변화한다. 서비스의 가치는 실시간으로 평가되며, 디자이너들은 필요 시점에서 서비스를 지속해 나갈지 새 데이터 모델로의 변경이 필요한지를 판단한다. 디자인 리서치는 기존의 데이터 모델을 분석하고 새로운 데이터 모델을 구축하는 활동이 되고, 아이디어 스케치와 프로토타이핑은 변수 정의와 범위 값, 그리고 이들의 상관관계를 도출하는 일이며, 디자인 평가는 가설 검증과 데이터 예측 모델을 구축하는 일이며, 디자인 프로젝트 관리는 서비스별 데이터 셋과 프로젝트 대시보드를 관리하는 것으로 수행된다. 디자이너가 관리하는 서비스들은 변수들의 상관관계 모델에 의하여 자동적으로 그리고 유기적으로 변화하며 생애 주기를 이어간다. 서비스들은 복잡하고 상호 의존적인 선의의 생태계를 구축하고 있다. 디자이너들은 마치 정원사가 오래된 정원을 관리하듯이 서비스들의 연결된 생태계를 이해하고, 에코 시스템이 지속 가능하도록 관리한다.

내 꿈속 디자인 업무의 모습은 위와 같은 장면이다. 실제로 이런 디자인 경험이 현실에서 가능한지 여러 각도에서 스케치를 해 본다. 상상 속의 경험을 가까이서 묘사해 보고, 그리고 한 걸음 물러서서 관찰해 본다. 그러다 다시 다가가서, 꿈속에서 봤던 모습이 가장 잘 보이는 각도를 찾아 희미하게나마 새로운 선을 그어본다. 이 책은 내가 꾸었던 꿈의 여러 장면에 대한 스케치 과정이며, 아직 미완성의 상태이다. 그러나 내 스케치의 희미한 선을 알아보는 사람들이 생기면 더 정교한 스케치가 완성되고, 스케치가 프로토타입이 되고, 마침내 세

상에 그럴듯하게 존재하는 현실이 될지도 모른다.

왜 굳이 꿈을 현실에서 구현하려고 하냐고 묻는다면 어렸을 때 인어 공주나 팅커벨을 그리면서 그들을 만나 보고 싶었던 이유와 같을 것이다. 그들을 만날 수 없다는 것을 지금은 알지만 그래도 보고 싶어서 영화로도 보고, 그림으로도 그려 보고, 내 꿈속의 인어공주와 맞대어 보며 기뻐한다. 인간은 끊임없이 상상이 필요한 존재이고, 상상을 실현시키기 위해 실재를 만들어 내기도 하는 존재이다.

이 책은 2015년에 통계 프로그래밍 언어 R을 공부하기 시작했던 우연한 사건을 출발점으로 하여 데이터 과학과 디자인의 접점을 주제로 연구하고, 데이터를 활용하는 디자인 방법론을 개발하고, 디자이너를 위한 데이터 문해력 교과 과정 개발의 측면에서 고민하고 실험해 온 최근까지의 흔적들을 모두 모아 구성한 책이다. 이 문제가 얼마나 가치 있는 일인지를 객관적으로 판단하기보다는 개인적인 꿈을 구현해보고 싶었고, 내 인어공주의 꿈이 물거품으로 증발하지 않도록 붙잡기 위하여 이 책에 최대한 구체적으로 그려 보았다. 마치 어젯밤 바닷가에서 인어공주를 만나 같이 찍은 셀카를 보여주듯이 말이다. 그리고 같은 상상을 여러 디자이너들과 공유하여 눈앞의 현실로 만들고 싶다. 사람들이 가진 마음속의 꿈을 현실에서 구현하는 일이 디자이너의 일이기도 하므로.

1부.

디자인의 자화상,
현재를 이해하기

1장. 디자이너와 데이터 사이의 거리

나는 디자인을 전공한 대학의 교수인데, 왜 이렇게 데이터에 관심이 많아진 것일까. 이런 질문을 하게 되는 배경에는 보통 디자인과 데이터는 관련이 없다는 생각을 많이 하기 때문일 것이다. 이 책의 독자는 아마도 디자인 전공 학생이거나 디자인 실무자 또는 디자이너와 협업을 해야 하는 마케터나 개발자, 기획자 등일 것으로 추측한다. 디자이너가 데이터를 잘 아는 것은 인어공주처럼 현실에서 보기 어려운 모습이라고 생각할지도 모른다.

2021년, 나의 첫 책으로 UX 디자이너를 위한 입문서를 냈을 때 디자이너를 꿈꾸는 고등학생이나 디자인 전공의 저학년 대학생보다는 디자인 주변 전공의 실무자들이 더 많은 관심을 보였다. 책을 통하여 디자인을 좀 더 이해하게 되었다, 디자이너와의 소통에 도움이 되었다는 의견들을 주신 여러 디자인 주변 분야의 독자들에게 감사를 전하며 이 책도 디자인 전공 학생이나 실무자, 연구자들의 범위 밖에 존재하는 모든 호기심 가득한 독자들에게 디자인에 대한 불필요한 편견을 심지 않으면서 활발한 소통과 융합이 일어나기를 기대해 본다.

다시 논의로 돌아가서, 우리 상식 속의 데이터 과학은 수학과 통계, 코딩이 결합된 분야로 감성적이고 미적인 활동으로 인식되어 온 디자인과는 거리가 멀어 보이는 것이 사실이다. 또 대학의 디자인 전공 학생 중 대다수는 고등학교 시절을 수포자(수학 포기자)로 보낸 경우가 허다하므로 디자이너에게 수학, 통계, 코딩은 디자인 직무의 항로에서 발견된 적이 없는 미지의 세계 같은 느낌이 들 것이다.

하지만 디자인 대상인 서비스와 표현 방법이 디지털화되면서 적어도 코딩은 현재의 디자이너에게 그렇게 먼 거리에 있지는 않다. 디자이너가 직접 코딩하는 경우는 여전히 많지 않지만 개발자와 디자이너는 늘 얼굴을 맞대고 함께 고민하는 사이가 되었다. 그리고 두 직무 사이에는 '디발자' 또는 '개자이너'로 불리는 사람들이 두 세계에 대해 나름의 연결 다리를 구축해 나가고 있다.

나는 한때 모바일 앱 개발에 빠져서 앱을 기획-디자인-개발-출시하는 전체 과정을 혼자서 다 수행한 적이 있다. 그때 개발 공부를 하면서, 앱 디자이너가 개발을 알지 못하면 잘할 수 없는 디자인 지점들이 많이 있음을 경험하게 되었다. 비록 여러 제한된 여건 때문에 디자인 수업에서 개발 작업을 병행하는 것은 불가능했지만, 디자인과 개발의 접점에 대해 고민했던 경험을 바탕으로 디자인 작업의 질을 높이는 데 기여할 수 있었다.

하지만 디자이너가 개발을 하거나, 개발자가 디자인을 할 수 있는 경우는 여전히 매우 드문 사례이다. 그간 대다수의 디자이너와 개발자가 소통하기 어려웠던 근원적인 이유는 어디에 있을까. 그들은 서로에게 마치 다른 언어와 문화권에 사는 외국인과 같다. 외국인과 대화할 때 번역가 또는 번역 앱이 필요한 것처럼 두 직무 사이에는 번역이 필요한 영역이 존재한다. 그리고 때때로 중간 다리 역할을 하는 번역 도구나 번역가의 실력이 시원치 않아서 본의 아닌 오해와 불편들이 발생하기도 한다. 최근에는 피그마Figma라는 디자인과 개발의 연결 도구가 생기면서 두 직무는 상대방의 언어를 잘 몰라도 각자의 자리에서 협업이 가능하게 되었다. 그런데 피그마는 네이티브 플랫폼Native

Platform*의 개발 도구가 아니라 웹 기반 프로토타입 도구이다 보니 독일어와 프랑스어를 하는 두 사람이 영어로 소통하는 상황이다. 상대방이 뭐라고 이야기 하는지 대략 알지만, 정확한 표현으로 소통하지는 못한다. 현재로서는 그렇다. 앞으로는 더 나아질 것으로 기대하지만 말이다.

한편 데이터 전문가와 디자이너의 사이는 더욱더 거리감이 크다. 이 둘은 소통한 경험이 거의 없으며, 서로의 소통이 과연 필요한지도 확신이 없다. 마치 물고기가 산짐승을 만난 적이 없는 것처럼 혹은 별주부전에서 토끼의 모습을 이해하려고 애쓰는 용궁의 대신들처럼, 서로 낯설다. 그런데 용왕님이 병에 걸린 사건 때문에 바다 동물들은 생전 관심을 가져본 적이 없는 토끼의 간이 필요한 상황이 되었다. 소위 DX$^{Digital\ Transformation}$**라고 부르는 산업 구조 변화는 내가 어느 생태계에 소속해 있는지에 상관없이 '데이터'라는 토끼의 간이 필요하다. 숲속 생태계에서 지냈던 동물들은 토끼가 낯설지 않다. 어떻게 생겼는지도 알고, 살다가 가끔 마주쳐 보기도 했다. 그래서 쉽게 토끼의 간을 이용할 수 있다. 그런데 바닷속 용궁 상황은 그렇지 못하다. 우선 토끼가 대체 어떻게 생긴 동물인지 알아야 하고, 무엇보다 바다 밖을 나가서 토끼를 찾아올 자라 같은 존재가 필요하다. 자라처럼 원래 바다에서 살지만 때로는 해변가에 올라와 공기로 숨 쉬고, 육지에서 돌아다닐 수 있어야 토끼를 찾을 수 있다. 일단 토끼를 용궁으로 데려와야 다음 단계인 토끼의 간으로 용왕의 병 치료가 가능한지, 얼마나

* 네이티브 플랫폼은 특정 운영 체제나 디바이스에 최적화되어 개발된 소프트웨어를 의미한다. 예를 들어 애플의 iOS용 앱은 swift 언어와 Xcode 환경에서 개발한다.

** Digital Transformation의 약자는 DX로 쓰는 사례도 있고, DT로 쓰는 사례도 있다. 본문에서는 DX로 표기하였다.

효과가 있는지 실험해 볼 수 있을 것이다.

이러한 이유로 디자인만 알고 데이터를 모르는 전문가는 디자인 업무에서 DX를 구현할 수 없다. 우리는 자라처럼 육지와 바다를 모두 잘 아는 동물이 필요하다. 이것이 바로 내가 생각하는 '디자이너가 데이터를 공부해야 하는 이유'이다. 당연하게도 자라는 육지에서 달리기 능력으로 토끼를 이길 수 없고, 바닷속 수영 시합에서는 자라가 토끼를 이길 것이다. 하지만 자라는 육지에서 토끼와 대화가 가능했기에 토끼를 용궁으로 데려올 수 있었다.

그리고 인어공주처럼 굳이 자신의 목소리를 버리는 대신 다리를 얻어서 육지에서 고통스럽게 살려고 무리수를 두지는 말자. 그게 비극으로 끝난다는 것은 우리 모두 알고 있다. 육지에 사랑하는 왕자님이 있어서 그렇게 하고 싶다면 말릴 수는 없지만 말이다. 우리는 데이터를 디자인에 활용하려는 것이지 데이터 과학자가 되려는 것이 아니다. 자라는 토끼를 알아보고 설득해서, 용궁에 데려올 수 있으면 된다. 그리고 용궁의 쓸모에 맞게 토끼를 활용하기만 하면 되는 것이다.

그러므로 데이터가 숫자로 되어 있다고 해서, 통계적 지식이 필요하다고 해서, 그래프들이 따분하게 생겨서, 게다가 프로그래밍까지 필요하다고 해서 다른 세계의 일인 것처럼 등을 돌리지는 말자. 겉모습은 낯설고 크게 매력적이지 않지만 알려진 효능이 상당히 좋다. 디자인 작업에도 중요한 역할을 하게 될 것이다. 용궁의 자라들은 육지에 올라가 토끼를 알아보고 토끼와 의사소통 할 수 있도록 준비를 해야 한다. 처음에는 낯설고 어려울 것 같지만 막상 육지나 바닷속 용궁이나 동물들이 사는 방법은 비슷하다. 일단 육지에 올라가 보면 생각과 달리 해볼 만한 일이라는 것을 알게 될 것이다.

2장. 디자인의 전통적인 협업 방식과 새로운 협업자들

　어떤 산업 분야든 주변 환경의 변화에 민감하고 시대적, 기술적 환경의 영향을 받아 변화하고 발전한다. 디자인 연구의 역사적 맥락을 언급하기에는 주어진 지면이 매우 협소하겠으나 현재 우리가 겪고 있는 디자인의 환경 변화를 이해하기 위하여 디자인의 과거와 현재를 융합과 협업을 키워드로 하여 고찰해 보고자 한다.

1) 고전적 디자인 연구 방법론과 특징

　디자인 분야가 학문적 체계를 갖춘 이후 축적된 다양한 연구 방법들의 특징 중 하나는 이미 체계가 갖춰진 다른 분야의 연구 방법들을 가져와서 디자인 문제에 적용하는 방향으로 진행되어 왔다는 점이다. 실망스럽게도 디자인을 위한 독자적인 연구 방법론은 거의 없다. 디자이너들은 디자인을 하기 위해 인지 과학자의 멘털 모델을 쓰고, 경영 분야의 마케팅 방법론을 쓰고, 사회과학의 관찰 방법론을 쓰고, 산업 공학의 실험 방법론이나 평가 방법론을 쓰고, 컴퓨터 공학의 개발 방법론을 쓴다. 그나마 독자적인 디자인 연구 방법을 찾는다면, 최근에 경영이나 서비스 혁신을 위한 사고 기법으로 디자인 씽킹Design Thinking이 유행하고 있는 사례 정도를 찾을 수 있을 것이다. 디자인 씽킹에 대하여는 책의 후반부에서 설명하고 있다.
　타 분야의 방법들을 가져와서 디자인의 방법론으로 내재화하는 것

은 디자인 분야의 뿌리 깊은 전통이다. 우리는 그동안 꾸준히 남이 만들어 낸 도구들을 가져다 내 것처럼 써 왔다. 그런데 뿌리가 다른 여러 종류의 재료와 방법들을 모아서 쓰다 보니, 조각보처럼 멋있는 결과를 낼 수는 있지만 제작 과정은 고통스럽다. 조각의 이음매들은 잘 맞지 않고, 막상 엮어 보면 결과물이 생각과 다른 경우도 많다. 좋은 말로 디자인은 학제적 협업을 추구해야 하고, 솔직한 말로는 디자인만 가지고는 디자인 문제 해결을 못한다. 그럼 디자이너는 뭐 하는 사람인가를 논의하고자 한다면 그건 이 책의 범주를 벗어난다. 디자이너들도 우리의 정체성에 대하여 아직 고민 중인 지점들이 있다.

다만 내가 여기서 확인하고 싶은 사실은 디자인은 전통적으로 다른 분야의 도구들을 바탕으로 발전해 왔다는 것이다. 그러므로 디자인 연구의 핵심은 디자인 연구의 목적과 시점에 맞게 다른 분야의 것들을 잘 선택하여 종합적으로 활용하는 기술에 있다는 말이다. 지금 잘 쓰고 있는 대표적인 디자인 방법들도 도입 초기에는 낯설고 이질적이었을 것이다.

그렇다면 디자인 연구의 여러 방법들을 살펴보자. 현재 디자인 분야에서 사용하는 디자인 연구 방법들은 100여 가지가 넘는 것으로 알려져 있으나 그래픽 디자이너인 제니퍼Jenn O'Grady와 켄 오그래디 Ken O'Grady는 그들의 책에서 그래픽 디자인 분야에서 사용하는 다양한 디자인 연구 방법들을 다섯 가지 범주로 나누어 설명하였다.[1] 그 범주는 문헌 연구, 에스노그래피 연구, 마케팅 리서치, 사용자 경험 리서치, 시각적 탐구이며, 각 범주에 해당하는 디자인 방법론을 정리하면 [표 1]과 같다.

[표 1] 그래픽 디자인 연구의 범주별 주요 디자인 방법론

디자인 연구의 범주	주요 디자인 방법론
문헌 연구 Literature Review	• 커뮤니케이션 진단Communication Audit • 경쟁자 정보 수집Competitor Profiling
에스노그래피 연구 Ethnographic Research	• 사용자 맥락 탐구Contextual Inquiry • 관찰 리서치Observational Research • 포토 에스노그래피Photo Ethnography • 셀프 에스노그래피Self Ethnography • 비구조화된 인터뷰Unstructured Interviews • 시각적 인류학Visual Anthropology
마케팅 리서치 Marketing Research	• 인구통계 조사Demographics • 심리학적 조사Psychographics • 포커스 그룹 인터뷰Focus Groups • 설문 조사Surveys + Questionnaires
사용자 경험 리서치 User Experience Research	• A/B 테스팅A/B Testing* • 정량 데이터 분석Analytics • 카드 소팅Card Sorting • 아이 트레킹Eye Tracking • 페이퍼 프로토타이핑Paper Prototyping • 페르소나Personas
시각적 탐구 Visual Exploration	• 색채 심리Color Psychology • 무드 보드Mood Boards • 스케치Sketching

[표 1]의 방법론들을 보면 마케팅, 에스노그래피, 사용자 경험 등 다른 분야에서도 사용하는 방법론들이 디자인 리서치의 주요 연구 범주로 나오는 것을 확인할 수 있다. 혹시 표의 맨 아래에 있는 시각적 탐구는 디자인 고유의 역량이 아닐까. 글쎄. 시각 예술이나 영상 분야에서도 그렇게 생각할지 모르겠다. 시각적 탐구는 디자인에서만 하는 활동이 아니며, 시각적 탐구만으로 디자인이 완성되지도 않는다. 그리고 놀랍게도 시각적 탐구에 해당하는 색채학 연구의 선구자는 과학

* A/B 테스팅 기법은 두 가지 버전의 디자인을 통해 어떤 버전이 사용자에게 더 효과적인지를 정량적으로 평가하는 실험 방법이다. 보통 기존 디자인(A 디자인)과 개선 디자인(B 디자인)에 대하여 정량 데이터 비교 분석 및 통계적 검정을 실시한다.

자인 뉴턴과 문학자인 괴테이다. 이제 디자인이라는 분야는 태생적으로 학제적이며 그동안 다른 분야의 것을 가져와서 융합하여 구축해 왔다는 것은 충분히 공감이 되었을 것이다. 그 외 여러 디자인 분야와 분야별로 사용하는 각 방법론에 대해 자세히 설명하는 것은 이 책의 범주가 아니고 다른 책에서 충분히 찾아볼 수 있으니, 개별 방법론은 더 이상 언급하지는 않겠다. 다만 다음 장에서 데이터를 디자인 과정에 활용할 때 개별 방법론들에 대해 좀 더 살펴볼 기회가 있을 것이다.

2) 완벽보다는 최선을 추구하는 디자인

디자인을 하기 위하여 우리는 디자인 목표에 맞는 샘플 사용자를 선정하고, 샘플 사용자와 샘플 사용 상황을 연구하고, 이를 바탕으로 디자인 결과물 샘플을 내놓으며, 그 디자인 샘플을 샘플 사용자 대상으로 평가하고 검증한다. 그리고 디자인 결과물의 배포와 실제 사용은 샘플이 아닌 전체 모집단에 한다. 사실 분야에 상관없이 대부분의 연구가 이렇게 진행된다. 과학적 연구 방법론들은 잘 통제된 샘플 안에서 수행한 연구 결과가 모집단에도 통용된다고 믿는다. 조건이 통제된 실험실에서 개발된 신약은 표본을 대상으로 하는 임상 연구를 거쳐 일반 소비 시장에 출시된다.

이 프로세스의 내면에는 통계라는 마법의 논리가 작동하고 있다. 디자인도 그렇게 한다. 그런데 디자인에서 하는 샘플 연구는 약소한 측면이 있다. 조사할 문헌이 엄청나게 많아도 프로젝트에 주어진 시간과 여건, 중요도에 따라 적당히 줄여서 한다. 설문을 해도 통계적으로 의미가 부여된 규모 범위에 못 미치는 경우가 많다.

좀 더 심각한 문제는 사용자에 대한 대면 연구와 관찰 실험에서 발

생한다. 이 부분은 디자인 콘셉트 개발에 아주 중요한 영향을 미쳐서 디자인 리서치 방법의 하이라이트라고 할 수 있는데, 대학에서 수업 프로젝트로 사용자 인터뷰나 관찰을 하면 샘플 수가 10개를 넘지 않고 보통 4-6개 정도의 샘플을 진행한다. 그 정도가 학교 수업에서 2-3주의 시간 내에 관찰이나 인터뷰를 시행해서, 결과를 분석하고, 콘셉트 도출까지 진행할 수 있는 적정 규모이다. 수십, 수백만 사용자가 있는 제품이나 서비스도 대면 사용자 연구는 많아야 30명대 정도를 수행한다. 현대 사회에서 중요한 비중을 차지하는 서비스들의 질을 디자인 리서치가 좌우한다고 할 수 있는데, 그 중요성에 비하여 디자인 리서치의 진행 규모가 너무 겸손하지 않은가

그 이유는 파레토의 법칙을 바탕으로 하지만*, 디자인 리서치의 진행 방법이 소수의 경험자의 눈썰미와 직관에 의존하는 공예적 수작업이기 때문이기도 하다. 디자인은 마치 공예가의 작품처럼 디자이너 혹은 디자인 팀이 진행하는 한 땀 한 땀의 디자인 행위와 의사 결정들이 쌓여서 완성된다. 그렇기 때문에 시작 조건이 동일하고 같은 방법을 사용해도 작업 시점이나 구성원이 달라지면 다른 결과가 나올 수 있다. 결과의 일관성이 보장되지 않으므로 대규모의 장기간 리서치를 할 수가 없다. 막상 작업을 수행 단위별로 보면 개인의 감각과 역량, 심지어 그날의 컨디션에 의존하는 손바느질을 하고 있기 때문이다.

* 소규모 디자인 리서치에 대한 학술적 근거는 경제학자 빌프레도 파레토^{Vilfredo Pareto}가 발견한 원칙을 바탕으로 한다. 파레토의 법칙은 '전체 결과의 80%가 전체 원인의 20%에서 발생한다.'는 주장을 기반으로 하고 있다. 사용자 경험 문제의 대부분은 소수의 핵심 이슈에서 비롯되며 이를 식별하고 해결함으로써 전체 사용자 경험을 크게 향상시킬 수 있다는 가정 하에, 소수의 사용자를 관찰하고 인터뷰함으로써 핵심 문제를 파악하고 그 결과를 전체 사용자 집단에 대한 유의미한 인사이트로 확장할 수 있다고 본다. 파레토의 법칙은 소규모 질적 연구를 중심으로 하는 사회과학 리서치 방법론의 근거로 사용되지만, 일종의 경험적 규칙으로 질적 연구에서 특정 샘플의 결과가 전체 집단에 얼마나 잘 적용될 수 있는지에 대한 통계적 보증을 제공하지는 않는다.

한편 디자인의 결과물은 수없이 많은 디자인 가능성이 있다고 하는데, 이 말은 너무 많아서 어차피 다 보여줄 수 없으니 대략 적절한 몇 개만 제시해도 된다는 말로 오해되기도 한다. 보통 디자인 프로젝트에서 결과물로 제시하는 시안(최종 결과물이 될 만한 디자인 구현 제안)은 2-3개이다.

디지털 시안의 경우는 좀 더 많아지기도 하지만, 시안 수가 적은 이유도 디자인 리서치의 규모를 키울 수 없는 이유와 맞닿아 있다. 시안의 디테일을 만들고, 프로토타이핑하고, 테스팅하는 데 투자할 수 있는 시간과 인적 역량이 한정되어서이다. 만약 만 가지의 디자인 가능성이 있다고 한다면, 만 가지 대안을 다 테스트해 보고 1위로 평가된 안을 찾는 것이 아니라 만 가지 중에 좋은 느낌이 오는 몇 개를 해보고 그중에서 최선을 찾는 것이다. 그러다가 결과가 만족스럽지 않으면 다시 만 가지의 선택지로 돌아가 좋은 느낌의 다른 몇 개를 더 찾는다.

사실 이게 반복적 디자인Iterative Design의 실제 모습이다. 100%의 완벽함보다는 적정선을 선택한다. 그 적정선 선택의 과정에는 좋은 디자인이 갖춰야 하는 객관적인 조건들에 덧붙여, 디자이너의 경험적 주관도 들어가고 우연도 들어가고 정무적 선택(디자인 문제를 둘러싼 권력이나 사회적 영향을 고려한다는 의미로)도 포함된다. 그리고 우리는 그것들을 다 종합하여 창의적인 디자인 과정이라고 부른다.

많은 디자인 업무들이 객관적인 절대선보다는 주어진 여건에서 주관적인 최선을 찾는 방향으로 진행된다. 100% 완벽은 어차피 불가능하니까. 적정선에서도 만족할 만한 결과가 나오니까. 그리고 또 고치고 바꿀 거니까. '오늘은 여기까지'에서 정리하는 것이다. 우리가 디자인을 잘못한다는 뜻으로 말하는 것이 아니다. 이것이 인간의 작업 방법인 것이다.

3) 디자인의 변화를 요구하는 기술 환경

그런데 우리가 지금까지 어쩔 수 없이 받아들여야 했던 '주어진 여건'이라고 부르는 것들이 달라진다면 어떻게 될까. 디자인 주변의 여건, 특히 표현 기술의 변화는 디자이너에게 늘 있어 왔던 일이다. 우리는 손에서 연필로, 마커로, 도면으로, 컴퓨터 파일로, 그리고 프로그래밍 코드로 디자인 도구를 바꿔 왔고 네트워크와 3D프린팅, 가상 공간으로 도구가 옮겨가는 과정을 마주하고 있다. 손을 대신하는 도구들은 계속해서 바뀌어 왔으므로 적응이 필요하기는 해도 그런대로 새로운 도구와 공존해 나가고 있고, 도구의 힘을 빌려 더 어려운 일을 더 많이 할 수 있게 되면서 우리의 표현 능력도 향상되었다.

하지만 표현 도구의 변화는 표현 방법의 변화만을 가져오는 것이 아니다. 표현 도구의 변화는 우리의 창의성과 생각하는 방식에도 영향을 미친다. 다양한 컴퓨팅 도구들은 우리의 능력을 확장함과 동시에 우리가 개인의 감각이나 느낌으로 해온 일들을 개인의 사고 영역 밖으로 끌어내고 누구나 읽을 수 있는 언어로 번역하여 협력을 확장한다.

여기서의 '누구나'는 디자인 분야의 다른 협업자를 지칭하기도 하지만 다른 산업 분야의 종사자, 비생명 개체(센서, 로봇, 인공지능 등), 나아가 일반 사용자들도 포함한다. 개인 능력 차원의 범용성보다는 산업 직군과 역할 차원에서의 범용성을 더 강조한 말이다. 그리고 '누구나' 읽을 수 있다고 한 그 특별한 언어는 바로 '디지털 데이터'이다.

디지털 데이터는 현재 어느 곳에나 존재하고 끊임없이 생성되며 지속적으로 소비되고 있다. 정량화되고, 복제되고, 융합되는 데이터는 모든 산업을 하나의 언어로 묶어 더 강력한 힘을 발휘한다. 데이터

를 활용하면 우리의 역량을 향상시킬 수 있다. 동시에 우리는 유기적으로 얽혀 있는 산업 생태계에서 역할을 수행하기 위하여 디지털 데이터를 활용하도록 주변 협업자와 이해 당사자들에게 요구 받는다. 디자인의 결과물이 데이터로 구현된 지는 오래되었지만, 데이터 기반의 업무 환경은 우리의 디자인 과정도 데이터로 전환되기를 요구한다. 이 과정에서 기존의 디자인 작업 방식에 통용되어 왔던 인간의 선택적 적정선의 높이, 즉 주관적 최선의 기준이 드라마틱하게 변화하는 것이다.

이제 우리는 수십, 수백만의 사용자 데이터를 실시간으로 수집하고 분석할 수 있으며, 심지어 샘플이 아닌 모집단 전체를 조사하는 것도 가능하다. 사용자의 어떤 행동이나 상황도 적절한 인식 도구(센서)만 있으면 디지털 데이터로 전환하는 것이 가능하고, 디자이너가 원할 때까지 끝없이 디자인 아이디어와 이미지를 생성하는 인공지능 신입 사원까지 확보한 시대가 되었다. 인간 디자이너에게는 불가능한 업무로 보이겠지만, 인공지능에게 만 개 정도의 디자인 시안을 구현하고 가장 좋은 디자인을 평가해 내라고 요청하는 것은 통상적인 서비스의 범위일 것이다. 인공지능은 시안을 만들어 보기도 전에 테스트 결과를 예측할 수 있으니 굳이 만 개의 시안을 만들 필요도 없을 것이다.

촉망받는 인류의 조력자 인공지능 Chat GPT에게 인공지능은 디자인 프로세스에 어떻게 기여할 수 있는지 질문해 보았다.

디자인 전공자라면 앞으로 디자인 프로세스에서 인공지능을 어떻게 활용할지를 고민하고 있을 것 같아. 인공지능은 디자인 업무를 어떻게 도와줄 수 있어? 그리고 반대로 인공지능이 인간 디자이너의 도움을 필요로 하는 업무는 어떤 것이 있을까?

· ·

⑤ Chat GPT의 대답

인공지능은 디자인 프로세스의 여러 단계에서 유용한 도구로 활용될 수 있으며, 이미 많은 디자인 영역에서 인공지능의 활용이 시작되었습니다. 여기 인공지능이 디자인 업무를 도울 수 있는 몇 가지 방법과 인간 디자이너가 필요한 업무들을 살펴보겠습니다.

인공지능이 디자인 업무를 도울 수 있는 방법:

- **자동화와 효율성**: 인공지능은 반복적이고 시간이 많이 소요되는 작업을 자동화함으로써 디자이너가 더 창의적인 작업에 집중할 수 있게 돕습니다. 예를 들어 로고 생성, 색상 매칭, 레이아웃 조정 등을 인공지능이 처리하여 효율성을 높일 수 있습니다.

- **데이터 기반 디자인**: 인공지능은 사용자 행동, 선호도, 시장 동향 등의 데이터를 분석하여 이를 바탕으로 디자인 결정을 내리는 데 도움을 줍니다. 예를 들어 웹 사이트의 사용자 인터페이스^{UI, User Interface} 디자인을 최적화하기 위해 사용자의 클릭률과 참여도 데이터를 분석할 수 있습니다.

- **개인화**: 인공지능은 개인 사용자의 선호도와 행동 패턴을 학습하여 개인화된 디자인을 생성할 수 있습니다. 예를 들어 사용자가 가장 많이 클릭하는 콘텐츠 유형을 기반으로 개인화된 이메일 뉴스레터의 레이아웃을 제안할 수 있습니다.

- **예측 디자인**: 인공지능은 미래의 디자인 트렌드를 예측하기 위해 대량의 데이터를 분석할 수 있습니다. 이를 통해 새로운 제품 디자인이나 패션 트렌드를 예측하는 데 도움을 줄 수 있습니다.

- **프로토타이핑과 테스팅**: 인공지능을 사용하여 신속하게 여러 디자인

프로토타입을 생성하고, 이를 통해 사용자 테스트를 진행할 수 있습니다. 이는 디자인 프로세스를 가속화하고 효율적으로 만듭니다.

- **시각적 인식**: 컴퓨터 비전 기술을 활용한 인공지능은 이미지와 패턴을 인식하여 디자인 작업을 지원할 수 있습니다. 예를 들어 사진 속 객체를 자동으로 분류하고 태그를 지정하여 디자이너가 콘텐츠를 더 빠르게 찾을 수 있게 돕습니다.

인공지능이 인간 디자이너의 도움을 필요로 하는 업무:

- **창의성과 상상력**: 인공지능은 데이터와 알고리즘에 기반한 결정을 내릴 수 있지만, 진정한 창의성과 새로운 아이디어를 생산하는 데는 인간의 상상력이 필요합니다.

- **문맥 이해와 감성 디자인**: 인공지능은 특정 데이터 패턴을 인식할 수 있지만, 인간의 감정과 문화적 맥락을 이해하고 이를 디자인에 반영하는 능력은 아직 인간에게 고유한 것입니다.

- **윤리적 판단과 결정**: 디자인은 때때로 윤리적인 고려가 필요한 영역이며, 이러한 결정을 내리는 데는 인간의 윤리적 판단이 중요합니다.

- **사용자 경험의 미묘한 조정**: 사용자 경험UX, User Experience은 매우 복잡하며, 미묘한 사용자의 감정과 반응을 파악하고 이에 대응하는 디자인을 하는 데는 인간 디자이너의 민감한 접근이 필요합니다.

- **복잡한 문제 해결**: 복잡하고 다차원적인 디자인 문제는 종종 직관적인 사고와 창의적인 해결책을 요구합니다. 인공지능은 이러한 유형의 문제 해결에 아직 한계가 있습니다.

결론적으로, 인공지능은 디자인 업무의 여러 면에서 강력한 도구가 될 수 있지만, 창의성, 감성, 문맥 이해, 윤리적 판단 등 인간만이 할 수 있는 영역에서는 여전히 인간 디자이너의 역할이 중요합니다. 인공지능은 디자인 프로세스를 강화하고 확장하는 수단으로 사용되어야 하며, 디자이너는 인공지능의 가능성을 최대한 활용하면서도 그 한계를 인식하고 인간의 특성을 디자인에 반영할 수 있는 방법을 모색해야 합니다.

인공지능의 대답을 보면, 인공지능은 인간이 해결해 주어야 한다는 창의성과 감성, 윤리적인 고려, 주관적 판단과 의사 결정을 제외한 자동화된 처리, 데이터의 수집 및 분석, 개인화, 패턴 인식 작업에서 시간과 노력을 절약하고 효율을 높이는 데 큰 도움을 줄 수 있으며, 인공지능과 인간의 협업으로 디자인이 진행될 것이라고 말하고 있다.

그렇다면 누군가가 인공지능에게 맡길 디자인 업무를 판단해서 인공지능이 알아들을 수 있는 언어로 지시해 주어야 한다는 말인데, 디자이너는 선배 작업자로서 데이터의 수집 및 분석, 패턴 인식, 자동화된 처리 작업에 대하여 인공지능이 좋은 결과물을 낼 수 있도록 요청하고 진행 상황을 모니터링하고 결과를 검수할 준비가 되어 있을까. 이 지점이 우리 인간 디자이너들끼리 그동안 잘 소통해 왔던 비밀스럽고 공예적인 디자인 언어와 방법에 대한 재검토가 필요한 부분이다. 팀이 시너지를 내려면 팀원들이 잘 소통해야 한다. 특히 낯선 신입 사원이 입사했을 때 그리고 다른 분야의 협업자들이 참여할 때, 그들이 잘 일할 수 있도록 도와주어야 하지 않겠는가.

지금까지의 논의를 세 가지로 정리해 보자. 첫째, 그간의 모호하고 공예적이었던 디자인의 작업 방식을 디지털 데이터 기반으로 전환하여 새로운 협업자들과 소통할 수 있게 하자. 둘째, 인공지능과 같은 새로운 기술을 활용하여 더 높은 수준의 디자인을 개발할 수 있게 준비하자. 셋째, 그러면서도 여전히 인간 디자이너가 협업자들을 이끌고 디자인 업무를 주도할 수 있도록 디자인 방법을 튜닝하자. 그리고 선배 디자이너들이 타 분야에서 연구 방법론들을 가져와 디자인 영역을 넓혀 왔던 전통을 계승하여, 이번에는 디지털 데이터와 데이터 과학의 사고방식을 디자인 방법론에 적용하여 '누구나' 협업하고 소통할 수 있는 데이터 기반 디자인 방법을 구현해 보자고 제안한다.

3장. 디자인을 위한 데이터

앞의 1장에서 육지와 용궁의 세계관으로 데이터 과학 분야와 디자인 분야를 비유하는 일은 재미있는 생각이긴 하지만 딱 들어맞는 비유는 아닌 것 같다. 왜냐하면 데이터 과학 전문가들과는 사용 방법이 조금 다르기는 하지만, 디자이너가 데이터를 전혀 모르거나 써 본 적이 없는 것은 아니기 때문이다. 사실 인류 역사의 어느 시점에서도 데이터 없이 살았던 적은 없다. 심지어 문자와 언어가 없던 시절을 생각해 봐도, 우리는 항상 생활 환경에서 발생된 다양한 데이터들을 나름의 방법으로 지각하고 기억하고 또 활용해 왔다. 그 데이터는 숲속의 표식이 되고, 노인의 이야기가 되고, 책이 되고, 법이 되었다. 인류의 일이 세분화되면서, 데이터를 활용하는 방법이 달라져 조금 낯설어졌을 뿐이다. 이제 전통적인 디자인 방법론 안에서 디자이너가 어떤 데이터를 어떻게 활용해 왔는지를 정리해 보고, 디자인 과정의 데이터 사용 방법에 대한 문제점과 가능성을 생각해 보자.

1) 디자인 과정에서 반복되는 발산과 수렴

디자인 업무에 사용되는 데이터는 내용과 형식이 매우 다양하다. 아마도 디자인 과정에서 여러 분야의 방법들을 학제적으로 수용한 영향일 것이다. 다양한 경로를 통하여 수집된 언어, 문서, 이미지, 추상모델, 통계, 경로, 프로그래밍 코드 등의 데이터들은 디자인 단계와 업

무 성격, 디자이너의 판단에 따라 선택적으로 활용되고 의미를 부여
받는다. 이들은 콘셉트, 시나리오, 스케치, 도면, 프로토타입 등의 디
자이너가 생성하는 디자인 데이터로 종합된다. 즉 디자인은 다양한
기존의 데이터들을 수집하여 이해, 종합하고, 이를 바탕으로 프로젝
트의 목표를 충족하는 새로운 데이터를 생성하는 일이다. 그리고 이
새로운 데이터들은 현실 세계에 구현되어 기존 데이터에 편입된다.

　여러 다른 분야의 연구들도 이런 형태를 공통적으로 가질 텐데, 디
자인 과정에서는 발산Divergence, 수렴Convergence, 반복Iteration이라는 특
별한 패러다임 아래서 데이터들의 순환 구조를 만들어 나간다. 디자인
행위의 발산, 수렴, 반복의 개념을 이해하기 좋은 모델로 더블 다이아
몬드 디자인 프로세스 모델Double Diamond of Design이 있다.

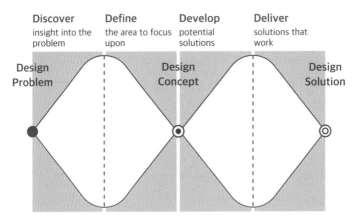

[그림 1] 더블 다이아몬드 디자인 프로세스 모델[2]

　더블 다이아몬드 디자인 프로세스 모델은 2004년에 디자인 카운
슬The Design Council이라는 영국의 디자인 진흥 기관에서 제시하였다.
이 모델은 두 개의 다이아몬드 형태가 이어져 있으며, 이어진 두 다이
아몬드의 횡축을 보면 시작점과 두 다이아몬드의 연결 지점, 그리고

끝점까지 총 3개의 점을 확인할 수 있다. 먼저, 양쪽 끝에 있는 두 점은 디자인의 문제가 주어지는 처음 시점Design Problem과 디자인 해결안이 확정되는 프로젝트의 마무리 시점Design Solution을 뜻한다. 중간 점이 매우 중요한데, 이 지점을 '디자인 문제가 정의되는 지점Problem Definition' 또는 '디자인의 방향이 설정되는 지점Design Concept'이라고 부르기도 한다. 이것을 문제의 정의라고 부르는 경우 시작점의 문제 정의Problem: Project Statement와 헷갈릴 수 있으므로, 후자의 디자인 콘셉트Design Concept(엄밀히 말하면 디자인 콘셉트는 중간점보다 약간 오른쪽에 위치하긴 하지만)으로 설명하려 한다. 이 3개의 점을 기준으로 다양한 데이터들의 수렴과 발산이 반복된다.

모델의 흐름을 시작점부터 따라가 보면 처음에는 점 하나로 시작해 발견Discover 단계에서 면적이 점점 넓어진다. 문제를 잘 이해하기 위해 여러 가지 활동들을 다양한 방법으로 수행한다는 뜻이다. 이 활동들을 통하여 수집한 데이터가 많아져 다이아몬드의 세로 폭도 넓어진다. 첫 번째 데이터 흐름의 발산이 발생하는 지점이다. 되도록 많은 데이터 수집을 오랫동안 하면 좋겠지만, 시간과 자원은 늘 제한적이므로 디자이너는 데이터 수집의 최적 지점을 찾아가며 발견 단계(데이터 흐름의 발산)의 마무리 시점을 조정한다.

정의Define 단계에서는 모델의 다이아몬드 면적이 점점 줄어드는데, 수집한 정보들을 분석 및 가공하여 점차 의미 있는 정보들로 추려 내는 것을 의미한다. 이는 어떠한 지엽적인 발견이 바로 디자인 해결안으로 대응되지 않고, 먼저 그것을 대표하는 문제의 핵심 구조로 좁혀져야 함을 보여준다. 이 과정에서 디자이너는 발산되었던 많은 데이터들을 적절한 방법과 도구를 통하여 선택, 가공, 수렴하여 상징성과 사용 가치를 갖는 추상화된 데이터 모델들을 생성한다. 수렴된 데이터 모델들은 중간점인 디자인 콘셉트로 압축된다. 디자인 문제의 핵

심을 해결하는 디자인 콘셉트는 하나의 점과 같이 분명하고 압축된 메시지이다. 중간점으로 마무리되는 디자인 프로세스 전반부는 디자인 문제와 관련한 데이터들의 발산-수렴 과정을 통하여 디자인 문제를 이해하고 문제의 핵심과 해결 방향을 찾아내는 것으로 요약된다. 그리고 이 점은 디자인 아이디어를 전개하는 후반부의 다이아몬드, 2차 데이터 발산-수렴 행위의 방향타가 된다.

두 번째 다이아몬드가 시작되는 디자인 개발Develop 단계에서는 디자인 콘셉트를 구현하는 디자인의 실체가 제시된다. 우리가 상식적으로 디자인이라고 생각하는 제작 행동들이 이 단계에서 수행된다. 디자인 해결안을 생각하고, 시각화하고, 변형해 보고, 실험해 보는 창의적 활동들이다. 개발 단계의 모델 모습을 보면 디자인 콘셉트인 중간점에서 출발하여 다이아몬드의 면적이 차츰 넓어진다. 즉 데이터 흐름이 늘어난다. 데이터 발산형 활동이 이루어지는 것이다. 데이터 발산형 활동이란 여러 가지 해결안을 많이 생각하고, 많이 그리고, 많이 만들어 보며 다량의 데이터를 생성한다는 의미이다. 디자인의 답은 하나가 아니므로 여러 가지 답을 되도록 많이 내는 것, 다양하고 많은 해결안 데이터 조합들을 생성하는 것이 디자인 개발 단계의 지상 과제이다. 이 단계에서도 투입 가능한 시간과 자원이 한정되어 있기에 디자이너는 디자인 생성 데이터의 양과 질, 자원(시간, 인력, 물리적 자원 등)을 적절하게 조율하는 의사 결정을 해야 한다.

다음 단계인 디자인 구현 및 평가Deliver 단계를 보면 다이아몬드의 면적이 점점 줄어 최종 디자인 해결안의 점으로 수렴된다. 아이디어를 많이 냈어도 결론은 하나의 디자인이어야 하므로 이 단계에서는 도출된 디자인들을 정리하고 적절한 기준으로 평가하여 가장 좋은 디자인을 최종 결정한다. 두 번째 데이터 수렴이 이루어지는 지점이다. 이렇게 더블 다이아몬드 모델을 통하여 디자인 활동에서 데이터가 발

산하는 단계와 수렴하는 단계를 구분하고, 그 내용을 이해할 수 있다.

더블 다이아몬드 모델에서는 다이아몬드 모형, 즉 데이터 발산-수렴의 단위가 두 번 반복되는데, 사실 디자인 프로세스에서 두 개의 다이아몬드를 순차적으로 진행하고 프로젝트가 종료되는 사례는 드물다. 최종 디자인이 나와도 수정할 사항이나 반영해야 할 새로운 문제가 발견될 수 있고, 디자인 해결안까지 가는 과정 중에도 문제가 발견되면 해당 문제를 가장 잘 해결할 수 있는 단계로 거슬러 올라가 다시 디자인 행위를 수행한다. 반복적 디자인 행위는 프로세스 모델의 단계가 반복되기도 하고, 사용자 인터뷰나 스케치 같은 단위 행위가 반복되기도 한다. 또 디자인 해결안이 최종 결정되고 서비스가 출시된 이후에도 문제의 해결을 위해 디자인 프로세스의 물결 속으로 다시 돌아온다.

이러한 디자인의 반복적 속성은 수정 및 업데이트가 서비스 생애주기 내내 시행되는 웹, 앱과 같은 디지털 서비스 디자인의 경우에 더 자주, 더 지속적으로 발생하고 있다. 그래서 현실의 디자인은 다이아몬드 모델의 다양한 확장과 변형을 반복적으로 수행하며 서비스 종료 시까지 계속해서 관리된다. 역량 있는 디자이너는 더블 다이아몬드 모델을 당면한 디자인 프로젝트에 매핑mapping하여 유연하게 관리할 수 있으며, 동시에 디자인 과정에서 발산-수렴을 반복하는 데이터의 흐름을 컨트롤하는 능력도 갖추었다고 봐야 할 것이다.

지금까지의 논의를 종합하여 더블 다이아몬드 모델을 기준으로 디자이너가 디자인 프로젝트를 수행하면서 데이터의 흐름을 컨트롤하는 능력을 세 가지로 정리해 보자. 첫째, 데이터 흐름의 시작점, 중간점, 완료점을 결정한다. 둘째, 각 지점을 연결하는 데이터 발산-수렴의 과정에서 어떤 데이터를 어떤 목표 아래에서 얼마나 새로 생성하

거나 분석하여 의미를 도출할 것인지 선택한다. 셋째, 평가와 피드백을 통하여 데이터 발산-수렴 흐름의 반복적 변형을 관리한다. 그리고 이러한 디자이너의 데이터 관리 행위는 앞에서 말했듯이 좋은 디자인이 갖춰야 하는 객관적인 조건과 디자이너의 경험적 주관, 우연, 정무적 선택들을 종합하여 최선의(!) 창의적 디자인 과정이 된다.

(⊗) **질문**

디자인 프로세스에서 발산, 수렴, 반복의 개념을 설명해 줘.

• •

(⑤) **Chat GPT의 대답**

- **발산**: 발산 단계는 가능한 많은 아이디어를 생성하는 단계입니다. 이는 문제 해결의 시작 부분에서 주로 이루어지며, 사고의 확장을 목표로 합니다. 이 단계에서 디자이너들은 전통적인 해결안을 넘어서서 생각하고, 다양한 관점에서 문제를 바라보며, 혁신적이고 창의적인 아이디어를 자유롭게 탐색합니다. 브레인스토밍이나 마인드맵 등의 기법이 이 단계에서 효과적으로 사용됩니다.

- **수렴**: 수렴 단계는 발산 단계에서 생성된 아이디어들 중에서 실현 가능하고 효과적인 해결안을 선별하는 과정입니다. 여기서는 비판적 사고와 분석적 접근이 중요하며, 아이디어들을 평가하고 정제하고 결합하여 최종적인 디자인 방향을 결정합니다. 이 단계에서 디자이너는 선택과 집중을 통해 아이디어의 범위를 좁혀가며 구체적인 해결안을 개발합니다.

- **반복**: 반복 단계는 디자인 프로세스가 진행됨에 따라 지속적으로 아이디어를 발전시키고 개선하는 과정입니다. 디자인은 한 번에 완벽하게 이루어지지 않으며, 여러 차례의 시도와 수정을 거치면서 점진적으로 발전합니다. 반복 단계에서 디자이너는 프로토타이핑, 사용자 피드백, 테스팅 등을 통해 디자인을 테스트하고, 이를 바탕으로 디자인을 수정하며, 이 과정을 반복함으로써 최종적인 해결안에 도달합니다.

디자인 프로세스에서 발산, 수렴, 반복의 개념은 선형적으로만 진행되는 것이 아니라 서로 상호 작용하며 진행됩니다. 때때로, 디자이너는 수렴 단계에서 새로운 문제를 발견하고 다시 발산 단계로 돌아가 추가적인 아이디어를 생성할 수도 있습니다. 이러한 유연하고 반복적인 접근은 디자인이 사용자의 요구와 기대를 충족하는 최선의 해결안으로 발전하도록 돕습니다.

2) 디자인 데이터의 특성

이어지는 [표 2]에서 확인할 수 있듯이 디자인 과정에서 사용되는 데이터는 출처, 내용, 형식, 특징이 매우 다양하다. 특히 디자인 초기 단계인 자료 수집 단계의 데이터들은 서로 이질적이며 관계성이 없다. 어떤 데이터가 얼마나 활용 가치를 갖고 있는지도 예측하기 어려워서 분석을 해 봐야 의미가 있는지를 알 수 있는 경우들도 많다. 그리고 조사할 필요성이 있는 데이터와 수집 방법을 결정하는 일(데이터 큐레이션)도 디자인 프로젝트의 성격과 시점에 따라 달라진다.

각기 다른 비정형적 데이터들을 저마다의 방법으로 이해하여 주관적으로 해석을 해야 하니 디자인은 자연스럽게 비밀스럽고 신비로운 작업이 된다. 그래서 전체 디자인 프로세스에서 기계(소프트웨어 서비스 포함)가 참여할 수 있는 지점은 표현 기능 중심의 단위 작업 수준에 머무를 수밖에 없고, 디자인은 기계가 대체할 수 없는 인간 고유의 영역으로 인식되어 왔다. 디자인 직군 종사자로서는 다행이라고 생각한다.

그런데 이 상황을 조금 다르게 바라볼 수도 있을 것 같다. 인공지능이 놀라운 생산성 변화를 제공하는 이 시점에서 디자인은 언제까지 인간적인 생산성의 범위에 맞춰져 있어야 하는 것인가. 디자인과 협업하는 마케팅, 생산 공정, 소프트웨어 개발, 디지털 콘텐츠 산업이 인

공지능으로 혁신의 날개를 달고 있는데, 디자인은 인간적으로 작업해야 하니 기다려 달라고 말할 수 있는가.

결국 디지털 트랜스포메이션과 인공지능 기술의 발전은 공예적이고 주관적인 디자인 프로세스를 압박할 것이다. 아직 우리에게 준비할 시간이 있을 때 디자이너가 주도적으로 이 혁신의 흐름을 연계해야 한다. 디자인 프로세스에서 이루어지는 데이터들의 발산, 수렴, 반복적 특성과 파편화되어 있고 비정형적인 데이터들을 종합적, 주관적으로 처리해야 하는 디자인 고유의 데이터 활용 패턴을 인공지능과 협업하는 분야의 시각에서 읽을 수 있도록 해 주고, 소통의 연결 지점을 만들어서 함께 혁신을 이룰 수 있도록 움직여야 한다.

데이터를 기반으로 디자인 협업 체계를 구축함으로써, 우리는 디자인의 고유성과 강점을 포기하지 않고 디자인의 혁신을 추구할 수 있다. 그렇지 않으면 소통이 어려운 인간 디자이너들은 제외된 채 돌아가는 비관적인 산업 생태계가 도래할 수도 있다. 다음의 [표 2]는 디자인에 사용되는 데이터를 디자인 프로세스에 따라 데이터의 내용, 형식, 특징으로 정리하였다.

다음 장에서는 디자인 프로세스에 디지털 데이터 기술을 활용하고자 한 선행 연구들을 살펴보고, 다음 단계의 도약을 위하여 디자인에 필요한 과제가 무엇인지 고민해 보고자 한다.

[표 2-1] 디자인 프로세스의 주요 활동 내용과 활동별 사용 데이터의 내용/ 형식/ 특징

디자인 프로세스의 주요 활동 내용	1. 디자인 문제의 정의	2. 디자인 브리프	3. 자료 수집	4. 자료 분석	5. 디자인 문제 모델
데이터의 발산, 수렴, 반복	데이터 발산의 시작점	데이터 발산	데이터 발산	데이터 수렴	데이터 수렴의 마무리점
더블 다이아몬드 모델의 단계	발견 단계			정의 단계	
데이터 내용	디자인 문제에 대한 요약문 (문제 상황, 목표, 요구 사항)	프로젝트 개요 (범위, 일정, 배경, 목표, 제한 등)	연구자가 필요하다고 판단한 데이터 (시장 동향, 기존 디자인, 경쟁사 분석, 설문, 관찰, 인터뷰, 웹/앱의 사용 기록, SNS 콘텐츠, 센서 데이터 등)	연구자의 판단에 따른 다양한 데이터 분석 기법과 분석 결과물	현실의 디자인 문제에 대한 시각화 구조/모델
데이터 형식	짧은 문장	구조화된 문장들	노트, 사진, 음성, 비디오, 이미지, 문서, 보고서, 웹 콘텐츠, 로그Log 데이터* 등	체계화된 문서, 다이어그램, 표, 그래프, 구조도, 플로 차트Flow Chart**, 통계 자료, 시나리오, 페르소나, 분석 지도, 패턴, 인사이트 등	종합적이고 추상적인 개념 모델
데이터 특징	·언어 ·정성적 ·단일 문장 구조	·언어 ·정성적 ·체계적 문장 구조	·언어, 이미지, 측정값 ·다양한 형식의 정량적, 정성적 데이터 ·다양한 출처의 데이터 ·다양이 질 낮은 데이터 ·데이터 간 연계성이 낮은 데이터	·다양한 형식의 데이터 ·주관이 개입된 생성 데이터 ·가공된 데이터 ·데이터 간 연계성이 있는 데이터	·이미지, 언어 ·정성적, 주상적 ·가공된 데이터 모델

* 로그 데이터란 사전적으로는 가동 중인 컴퓨터 시스템이 장애에 대처하기 위해 발생 직전의 상태로 복원하기 위해 필요한 정보를 말하기도 하지만, 디자인에서 사용하는 로그 데이터는 사용자가 서비스를 사용하면서 시스템에 남기는 로그인, 이동 정도, 입력 정보 등의 디지털 정보들을 말한다.

** 플로 차트란 프로세스를 기호나 도형으로 시각화하여 표현하는 것을 말한다.

[표 2-2] 디자인 프로세스의 주요 활동 내용과 활동별 사용 데이터의 내용/ 형식/ 특징

디자인 프로세스의 주요 활동 내용	6. 디자인 콘셉트	7. 디자인 아이디어	8. 디자인 프로토타입	9. 디자인 평가	10. 디자인 피드백 및 반복
데이터의 발산, 수렴, 반복	데이터 발산의 시작점	데이터 발산	데이터 수렴	데이터 수렴의 마무리점	데이터 발산과 수렴의 반복
더블 다이아몬드 모델의 단계	개발 단계		구현 단계		더블 다이아몬드 모델 전반
데이터 내용	언어 또는 이미지로 정의된 디자인 방향	문제 해결을 위한 구체적인 디자인 아이디어 해결안의 도출과 평가를 반복	디자인 아이디어를 구현하여 실제 사용 가능한 초기 모델, 협업 커뮤니케이션 도구, 평가 대상의 역할	디자인 프로토타입에 대한 다양한 방법의 평가 데이터, 협업 커뮤니케이션 도구 역할	평가에서 발견한 문제 개선 및 검증의 반복 과정, 디자인 과정 관리
데이터 형식	종합적이고 추상적인 디자인의 해결 방향 가이드	스케치, 이미지, 도면, 모형, 서비스 시나리오, 디자인 평가 자료	디자인 구현을 위한 기술명세 Specification* 프로그래밍 코드, 목업, 인터랙티브 시나리오, UI/GUI 구성 요소	디자인 평가 척도, 의견 및 피드백, 사용자 리뷰 및 시험 결과 분석 문서	디자인 수정 및 변경 사항 목록, 수정 후의 프로토타입, 새로운 평가 결과 문서
데이터 특징	· 이미지, 언어 · 정성적, 주상적 · 융합 정보 · 가능성이 있는 여러 콘셉트 중에 선정된 데이터	· 이미지, 언어 · 정성적, 종합적 · 다량의 해결안 데이터	· 구체적 · 디자인 구현 데이터	· 정량적 · 문서 데이터	· 정성적 · 디자인 피드백 데이터

* 기술명세는 사전적으로 도면에 표기할 수 없는 내용을 시공자에게 전달할 목적으로 작성하는 문서라는 의미인데, 디자인 도면(또는 프로그램 코드)과 함께 작성되는 디자인 대상의 제작 정보를 말한다. 보통 스펙Spec이라는 줄임말로 쓰인다.

2부.

디자인과 데이터의 접점

1장. 데이터 기반 디자인, 데이터 활성화 디자인, 제너레이티브 디자인

 디자인의 도구로 디지털 데이터를 활용하는 것에 대한 연구는 주로 2010년대 후반부 즈음 나타나기 시작했다고 생각한다. 시점을 단언할 수 없는 이유는 발표된 논문만으로는 어떤 연구가 시작점이라고 확언하기 어렵고, 유명 논문들을 통하지 않고 전 세계 여러 디자인 기관의 실무에서 진행하는 접근들도 있었을 것으로 생각하기 때문이다.

 국내 디자인 리서치 컨설팅 업체인 PXD의 경우 2013년 Lean UX 방법론이 출현하면서 데이터 기반 디자인을 내부적으로 연구하기 시작했다고 블로그에 밝히고, 2017년 이후 여러 실무 프로젝트를 통하여 기업에서 경험한 데이터 기반 디자인 사례들을 공개하고 있다. Lean UX 방법론이 데이터 기반 디자인의 시작을 견인했다는 것은 나도 상당히 동의한다. Lean UX의 방법론 자체가 테스트를 통한 정량 성과 지표를 기반으로 프로젝트를 이끌어 나가야 하기 때문에 디지털 서비스의 경우 빅데이터 분석이 동반될 수밖에 없다.

 나도 2015년 즈음 컴퓨터 프로그래밍을 기반으로 하는 통계적 분석 방법론에 관심을 가지면서 데이터가 디자인 방법론에 중요한 역할을 해야 한다고 생각하였고, 2018년 우리 홍익대 디자인컨버전스 학부의 교과 과정 개편에 이를 반영하였다.

 이 시기의 연구들은 기존 디자인 프로젝트의 특정 업무나 프로세스 단계에서 디지털 데이터를 적극적으로 활용하면 어떤 강점이 있는지를 부분적으로 실험하고 검증해 보는 시기였다고 할 수 있다. 이와 함께 데이터를 디자인 작업에 활용하는 다양한 개념들이 생성되었

고, 일부는 일시적 유행처럼 지나기도 했으나 학술 연구 발표를 통하여 많이 알려진 데이터 활용 디자인 방법은 크게 '데이터 기반 디자인 Data Driven Design', '데이터 활성화 디자인Data Enabled Design', '제너레이티브 디자인Generative Design' 정도라고 생각하고 각 방법론의 주요 개념을 정리해 보고자 한다.

1) 데이터 기반 디자인: Data Driven Design

'데이터 기반 디자인Data Driven Design'은 가장 많이 알려져 있고, 실제 활용 사례도 많이 보인다. 글로벌 음악 스트리밍 서비스 기업인 스포티파이Spotify의 디자이너인 로셸 킹Rochelle King과 동료들은 디자인 대상과 관련된 방대한 정량화 데이터를 디자인 설계와 의사 결정의 근거로 활용하는 기법과 이러한 정량화 테스트를 통하여 디자인 결과물을 평가, 검증하는 기법을 데이터 기반 디자인Data Driven Design으로 정의하였다.[3] 쉽게 말하면, 데이터에 근거하여 디자인 의사 결정을 수행하는 기법을 말한다.

데이터 기반 디자인 방법론은 구글 등 IT 선도 기업들이 디지털 서비스의 개발에 활용하고 있는 방법으로, 디지털 데이터들을 지속적으로 생산하는 웹이나 앱 기반 서비스에 쉽게 적용된다. 데이터 기반 디자인은 다량의 디지털 데이터를 연구에 사용한다는 점 외에는 디자인 과정이나 연구 방법에 큰 변화를 동반하지 않으며, 정량화된 데이터를 활용함으로써 협업 조직과 의사소통하는 데에도 효과적이다.

현재의 데이터 기반 디자인 연구들은 대부분 인터넷을 통하여 수집된 사용자 로그 데이터를 대상으로 이루어지고 있으나, 점차 사물

인터넷[IoT, Internet of Things]* 센서 데이터 등 더 다양한 데이터 자원을 활용하여 직접적이고 실시간으로 사용자 데이터를 사용하는 연구 방향으로 발전하는 시점에 있다. 데이터 기반 디자인 서비스 및 컨설팅은 증가 추세에 있으며, 디지털 콘텐츠(웹/앱 서비스)의 사용자 접속 데이터를 시각화하여 사용자 유입 분석, 사용 행태 분석, A/B 테스팅 분석 결과를 도출하는 데이터 기반 리서치 방법론들이 이미 패턴화되어 있다. 데이터 기반 디자인을 수행하기 위하여 정량적 통계 분석 및 데이터 시각화 서비스를 지원하는 도구 및 컨설팅 비즈니스 사례에는 구글 애널리틱스[Google Analytics], 태블로[Tableau], 어도비 타깃[Adobe Target] 서비스 등이 있다.**

2) 데이터 활성화 디자인: Data Enabled Design

데이터 기반 디자인 방법론이 업무 효율을 추구하는 가치를 지니고 있다면, 데이터 기반 디자인과 연구 방법적으로는 유사하지만 데이터를 활용하는 목적의 관점이 조금 다른 '데이터 활성화 디자인[Data

* 사물 인터넷이란 물리 공간에 존재하는 사물이 인터넷과 같은 네트워크 내에서 검색 가능한 주소인 ID를 가지고 있어서 네트워크를 통하여 접근 가능한 사물들을 말한다. 센서로 디지털 데이터를 수집, 생성, 기록, 전달하여 사람과 사물, 사물과 사물 간에 의미 있는 정보나 서비스를 전달한다.

** · 구글 애널리틱스 https://marketingplatform.google.com/intl/ko/about/analytics/
· 태블로 https://www.tableau.com/ko-kr
· 어도비 타깃 https://business.adobe.com/kr/products/target/adobe-target.html

Enabled Design'* 방법론은 데이터를 통하여 디자인 활동에 개입하는 참
여자들의 저변을 넓히고, 상호 소통과 협업을 지원하기 위하여 데이
터를 활용하는 가치를 강조한다.

연구자 마르티Patrizia Marti와 동료들은 사용자를 원격으로 관찰하고
분석한 사용자 행동 정보를 빅데이터로 수집할 수 있게 되면서 사용
자가 디자인에 필요한 정보를 제공하는 데이터 생산자로서 디자인에
참여하는 데이터 활성화 디자인 패러다임을 열었으며, 사용자들이 데
이터를 통하여 더 적극적으로 디자인에 참여하고 디자이너와 소통함
으로써 사용자 참여 서비스와 사회 혁신을 도모할 수 있음을 주장하
였다.[4]

또한 연구자 콜렌버그Janne van Kollenburg와 연구 팀은 센서가 설치된
프로토타입과 데이터 시각화 대시보드를 활용한 영아 건강 관리 서비
스의 참여적 디자인 사례 연구를 통하여 사용자들과 디자이너가 데이
터를 통하여 협력적으로 디자인을 전개하는 데이터 활성화 디자인 방
법론의 효용성을 검증하였다.[5]

데이터 활성화 디자인은 디자인 리서치와 평가의 단계에서 데이터
수집 및 활용 방법의 변화를 통하여 디자인 과정에서의 사용자 및 공
공 커뮤니티의 참여를 확대하고 나아가 디자인으로 사회 혁신에 기여
하고자 하는 패러다임에서는 차별점이 있다. 하지만 수집된 데이터의
내용과 분석 기법은 데이터 기반 디자인의 방법론과 동일하다.

* 데이터 활성화 디자인Data Enabled Design과 관련하여 'Data Enabled Design'의 한글 표기에 대한
논의가 없는 상황에서, 필자의 선행 연구에서는 '데이터 주도 디자인'이라는 용어로 본 개념을
설명하였다. 그러나 '데이터 주도 디자인'은 '데이터 기반 디자인'과 의미 구분이 잘 되지 않는
다고 생각되어, 다소 어색한 느낌은 들지만 데이터를 통하여 디자인 과정의 참여와 협력을 가
능하게 한다는 의미를 더 살릴 수 있도록 본문에서는 '데이터 활성화 디자인'으로 표현하였다.

3) 제너레이티브 디자인: Generative Design

한편 디자인 사고의 양과 질을 향상하기 위한 창의적 디자인 방법론의 연구 관점에서는 데이터와 알고리즘을 활용한 '제너레이티브 디자인Generative Design'이 주요 디자인 방법론으로 활용되고 있다.

설계 소프트웨어 기업 오토데스크Autodesk의 디렉터였던 아켈라Ravi Akella는 제너레이티브 디자인이란 디자인을 통해 달성하고자 하는 목표와 디자인 제작에서 발생하는 여러 제한 요소를 입력하면, 소프트웨어가 알고리즘과 인공지능을 통해 다양한 형태를 창조하고 하나의 디자인을 위한 수백만 가지 잠재적 해결안을 생성하여 자동으로 디자인을 제안해 주는 디자인 방법이라고 설명하였다.[6] 이 방법은 소프트웨어 서비스와 제조업의 디자인 및 설계 분야에서 특히 적극적으로 활용되고 있다.

오토데스크의 로백Missy Roback은 저서에서 제너레이티브 디자인의 대표적 사례로 인도 장애인 협회의 손목 커넥터와 같은 의료 기기, 독일 클라우디우스 피터스Claudius Peters의 중장비 부품, 오스트리아 디자인 스튜디오의 스포츠용 척추 보호대 디자인 사례를 소개했으며, 스타 디자이너인 필립 스탁Philippe Starck이 의자 디자인에 제너레이티브 디자인 기술을 활용하는 등 3D 프린팅 기술과 결합한 제품 디자인 분야에서 실험되고 있다고 서술하였다.[7]

여기까지가 2020년 이전의 제너레이티브 디자인의 현황이라고 할수 있다. 이후에는 인간만의 영역으로 인정되어 왔던 창의적 결과물을 생성하는 능력이 인공지능 기술에서도 급성장하고 인공지능을 일상적인 미디어나 콘텐츠 서비스에도 활용하게 되면서, 제너레이티브 디자인은 2024년 현시점에서 디자인 연구 방법론 중 가장 뜨거운 주제가 되었다. 또한 이미 인공지능을 활용한 여러 디자인 생성 서비스

들로 인하여 디자이너의 존재 양식과 직무 가치가 위협받는 상황까지 도래하고 있다. 다만 이 장에서는 소프트웨어 기술을 기반으로 창의적 디자인 시안을 개발해 내는 제너레이티브 디자인의 개념과 역할까지만 언급하고, 인공지능 기술이 디자인 영역에 미친 영향에 대하여는 다음 장에서 심도 있게 다루고자 한다.

4) 기존의 디자인 방법론을 개선하는 기술로서의 데이터

이상의 선행 연구들을 보면 데이터를 활용하는 디자인 연구 방법론은 실험의 수준을 넘어서서 이미 실천 단계에 있으며, 그 필요성과 효용에도 이미 충분한 공감대가 존재한다고 볼 수 있다. 데이터 기반 디자인과 데이터 활성화 디자인은 디자인의 리서치와 평가 과정의 개선에 기여하고 있고, 제너레이티브 디자인은 디자인의 아이디어 전개 및 개발 과정의 개선에 기여한다고 볼 수 있다.

그러나 현재 제시된 연구 방법들은 디자인 연구 방법에 큰 변화를 가져오기보다는 기존의 세부적인 단계에서 작업 효과를 높이는 도구로서 제한적으로 데이터를 활용하는 측면이 있다. 또한 데이터의 활용이 디자인 프로세스 전반의 혁신이나 인식의 변화까지 영향을 미치지는 못한다.

이렇게 디자인 방법의 부분적이고 도구적인 측면에서 데이터를 활용한 개선이 시작되는 이유 중 하나는 연구를 진행한 주체가 디자이너가 아니라 디자인과의 협업 분야에서 주도되었고, 따라서 연구자들이 디자인 작업에 대한 종합적인 이해가 부족했기 때문일 것이다.

2020년 이후의 디자인 방법론 연구에서도 데이터를 이용하여 구체적인 디자인 방법들을 개선하는 시도들은 지속적으로 이어지고 있

다. 스탠퍼드 대학교의 교수인 서브라모냠[Hariharan Subramonyam]과 연구 팀은 디자인 문제의 구조를 구축하는 데 사용하는 어피니티 다이어그램[Affinity Diagram]을 AR 기술을 활용하여 디지털 데이터로 구현함으로써, 어피니티 다이어그램 생성 과정에서 데이터 분석과 시각화를 수행하고 문제 구조 다이어그램의 작업 결과물을 디지털 콘텐츠로 쉽게 전환하는 연구를 진행하였다.[8] 또한 독일 아헨 공과 대학교의 팬디안[Pandian]과 연구 팀은 모바일 화면 스케치에 활용되는 UI 디자인 패턴들을 인공지능으로 학습하여 UI 디자인의 데이터 셋을 구축하고, 이를 바탕으로 인공지능 기반의 UI 패턴 서비스를 개발하였다.[9]

이들은 개별 디자인 방법론들을 데이터와 인공지능 기술을 활용하여 개선해 나가는 사례들이며, 디지털 데이터 활용을 통하여 디자인 팀 내에서 폐쇄적이고 주관적으로 진행되던 디자인 고유 업무들을 개방적이고 협업이 용이한 형태로 개선하는 연구 방향에 기여하고 있다.

미국 노트르담 대학교의 연구자 루[Yuwen Lu]는 디자인 프로세스 전반에서 디자이너를 보조할 수 있는 인공지능 도구의 역할이 무엇인지를 연구하여 디자이너에게 필요한 인공지능 서비스 콘셉트를 제시했다. 저자는 인공지능 서비스 지원이 필요한 작업으로 디자인 영감을 돕는 조사 작업[Design Inspiration Search], 디자인 대안의 탐색 작업[Design Alternatives Exploration], 디자인 시스템의 변경 작업[Design System Customization], 디자인 가이드 준수 여부의 검수 작업[Automatic Design Guideline Violation Check]을 선정하였다. 또한 인공지능 서비스에 의한 자동적인 디자인 제안은 디자이너가 인공지능 모델을 컨트롤하기 어렵고 디자인 씽킹 기법이 인공지능 모델에 반영되지 않았기 때문에 디자이너들이 선호하지 않는다고 하였다.[10]

이 부분은 연구 발표 시점에서는 공감할 수 있었지만, 다음 장에서 소개하는 연구와 같이 인공지능 서비스의 모델 개발에 UX 디자인을

반영하는 연구들이 성과를 거둔다면 사실상 인공지능 기반 디자인 도구의 한계는 사라질 것으로 생각한다.

　다음 장에서는 지금까지 소개한 선행 연구들이 디자인 과정의 데이터 활용에서 부분적이고 도구적인 측면으로 접근했던 수준을 벗어나, 디자인 프로세스 전체를 인공지능과 데이터의 관점으로 재구성해 보고 이러한 작업을 통하여 디자인 방법론 연구의 새로운 시각을 발굴하려는 최근 연구들의 현황을 정리해 보고자 한다.

2장. 게임 체인저, 인공지능 사용자 경험

1) 인공지능 서비스의 등장

2022년 말에 전 세계적인 주목을 받은 거대 인공지능 언어 모델 Chat GPT는 기술 서비스 전문가들의 연구실에서만 성장해 온 인공지능 서비스를 단번에 대중적인 기술로 올려놓았고, 동시에 많은 기대와 우려를 생산해 내고 있다. 수많은 논란 속에서도 인공지능 기술은 하루가 다르게 발전해 나가고 있는 중이다. 이제 인공지능 사용자 경험AI Experience은 실무자들이 준비할 시간도 없이 눈앞에 번쩍 나타나 우리와 마주하고 있다.

2023년 이후의 인공지능 서비스 연구는 이전의 연구들과 장을 달리할 것이다. 현시점에 공개되어 있는 대부분의 연구는 Chat GPT 유행 이전에 작업된 연구들이므로 현재 우리가 느끼는 체감과는 조금 다를 수 있지만, 논문으로 발표된 최근의 연구들에서 인공지능 사용자 경험이 어떤 흐름을 타고 있는지, 그래서 인공지능 서비스가 디자이너의 역할에 어떤 영향을 주고 있는지를 정리해 보고자 한다.

내가 학교 수업에서 인공지능 기반의 서비스에 대하여 다루기 시작한 것은 2017년이다. 교내 수업 관리 시스템Classnet이 나의 모든 수업 기록과 과제들을 보관하고 있으므로 언제, 무슨 수업에서 인공지능을 다루었는지 찾는 것은 너무 쉽다. 디지털 데이터 덕분이다. 수업 내용의 업데이트를 위해 항상 모니터링하여 반영하고 있는 애플과 구

글의 기술 발표 회의 WWDC와 Google I/O*에서 2017년부터 모바일 서비스에 인공지능 기술을 반영하기 위한 기술 프레임워크와 응용 서비스들을 내놓았다. 나는 애플과 구글의 발표 내용과 인공지능 기술의 기초 개념들을 함께 공부하며 인공지능 기술을 제대로 활용하는 모바일 서비스를 디자인하기 위해 노력해 왔다.

그러나 내 수업에서는 인공지능 모델을 직접 개발하지 않고, 인공지능 서비스 구현이 가능하다는 전제하에 UI 디자인만 진행하므로 서비스의 현실적인 구현 가능성과는 거리가 있다. 물론 기술적인 이해도 없이 상상만으로 근거 없는 디자인을 하는 것은 아니지만 이러한 디자인 방법이 현실의 인공지능 서비스에 대한 사용자 경험 문제를 다 검토했다고 자신할 수는 없다. 게다가 학부 수업의 강의실 현장에서는 디자이너의 기본 역량을 키운다는 근본적인 목표가 우선이 되어야 하므로 아직 검증되지 않은 실험으로 모험만을 추구하는 수업을 운영할 수는 없다. 디자이너가 인공지능 기반 서비스의 개발에서 무엇을, 어떻게 기여할 수 있는지가 아직 정립되지 않은 것이다.

한편 구글, MS, 애플 등 주요 IT 기업들은 인공지능 서비스 개발을 위한 디자인 가이드라인 문서를 통하여 인공지능 기술과 UX 디자인, 두 영역 사이에 소통 창구를 제공해 왔다. 가이드라인 문서들은 주로 인공지능 서비스의 UI와 GUI^{Graphical User Interface}** 구성 요소들을 정의하고 디자인의 고려 사항들을 체계화하는데 기여해 왔다. 디자이너

* WWDC는 World Wide Developer Conference의 줄임말로 애플에서 매년 6월 즈음 실시하는 신기술 발표 회의이다. 이 행사에서 애플은 차기 연도의 새로운 기술 서비스와 제품들을 소개한다. 구글도 Google I/O라는 이름으로 매년 5월 즈음 같은 목적의 기술 발표 행사를 실시한다. 두 행사는 두 기업의 차기 IT 기술 방향을 엿볼 수 있는 중요한 이벤트이다.

** GUI는 그래픽 사용자 인터페이스로, 사용자가 컴퓨터와 정보를 주고받을 때 그래픽 요소들을 통해 작업할 수 있는 환경을 말한다.

들은 가이드라인을 통하여 인공지능 기술을 피상적으로 이해할 수 있었다. 그렇게 인공지능 기술과 UX 디자인은 가운데 가이드라인이라는 벽을 두고 작업을 해오고 있었고, 이러한 상황은 2022년까지도 비슷하게 유지되었다. 그러나 2022, 2023년에 발표된 연구들을 보면 이제는 확실한 변화를 맞이하고 있다.

2) 인공지능 서비스의 개발 방법 변화

마치 웹 서비스 개발에서 UX, UI 디자이너들이 적어도 프런트 엔드Front-end* 기술과 웹 퍼블리싱Web Publishing**을 충분히 이해해야 한다는 전제가 생겨난 것처럼, 이제는 인공지능 모델 개발에서 UX 디자이너의 더 심층적인 참여 필요성이 제기되기 시작했다.

컨설팅 기업가인 자노스카Zdanowska와 공동 연구자들은 기술 전문가Technical Members(인공지능 엔지니어나 개발자)가 아닌 UX 디자이너들Non-technical Members이 인공지능 서비스의 모델과 시스템을 개발하는 데 중요한 역할을 수행할 수 있음을 밝히고, 이를 위하여 디자인 과정이 어떻게 변경되어야 하는지를 제시하는 연구를 수행하였다.

연구 팀은 인공지능 서비스 개발 과정의 문제점을 다음과 같이 지적하였다. 첫째, 현재의 UX 디자인 결과물은 서비스의 제안 수준이 피상적이고, 둘째, UI, GUI 등 시각적 구현 부분에 너무 치우쳐 있다는 것이다. 그러면서 동시에 인공지능 사용자 경험을 디자인하는 UX

* 프런트 엔드는 사용자와 시스템 간의 직접적인 상호 작용이 일어나는 부분이다.

** 웹 퍼블리싱은 디자인 시안을 웹 브라우저에서 볼 수 있도록 문서화하여 코딩하는 작업이며, 디자인과 개발을 연결시켜 주는 중간 단계라고 보면 된다.

디자이너는 인공지능 모델의 역량을 이해하여 새롭고 개발 가능한 인공지능 서비스의 디자인을 제안할 수 있어야 하며, 반복적인 서비스 프로토타이핑과 테스팅을 수행할 수 있어야 하고, 인공지능 엔지니어들과 협업할 수 있어야 한다는 구체적인 디자이너의 역할을 제시하였다. 그리고 이를 위하여 디자이너-인공지능 엔지니어의 협업 체계를 구축하고, 디자인 프로세스에 인공지능 서비스의 개념 모델과 사례 데이터들을 창의적으로 사용할 수 있는 방법이 포함되어야 한다고 주장하였다.

결론적으로 연구 팀은 디자이너-인공지능 엔지니어의 여러 협업 사례들을 분석하여 UX 디자이너의 역할을 다섯 가지로 제시하였다. 첫째, 구현된 인공지능 모델 프로토타입 제작과 샘플 데이터 테스트 수행, 둘째, 데이터 생성 중심의 어피니티Affinity* 구축, 셋째, 개발 기술 및 백 엔드Back-end** 시나리오까지 포함하는 서비스 시나리오를 개발, 넷째, 서비스의 사용자가 참여하는 인공지능 서비스 디자인 진행, 다섯째, 서비스 테스팅 데이터에 대한 심층 분석이 그 역할이다. 또한 디자이너가 인공지능 서비스 모델 구축에 참여하듯이 인공지능 엔지니어들도 인공지능 서비스의 UX 개발에 처음부터 참여해야 한다고 주장하였다.[11] 높은 수준으로 구현된 프로토타입 개발과 데이터 테스트에 디자이너가 참여하기 위해서는 디자이너의 역량 변화 및 협업 기술 개발이 필요하다.

이러한 디자이너-인공지능 엔지니어 협업의 실천 사례로서 스탠퍼

* 어피니티는 일반적으로 공통된 특성을 바탕으로 개인, 그룹 또는 객체들 사이에 형성되는 친근감이나 연결성을 의미한다. 디자인 분야에서는 관련된 아이디어, 개념, 데이터를 그룹화하여 연결성을 찾고 이해를 돕는 과정이나 방법론을 지칭한다.

** 백 엔드는 사용자와 시스템 간의 직접적인 상호 작용이 일어나지 않는 서버, 데이터베이스와 같이 시스템 내부의 상호 작용이나 로직을 말한다.

드 대학교의 교수 서브라모냠과 미시간 대학교의 연구자 임^{Jane Im}은 디자이너와 인공지능 엔지니어가 함께 협업할 수 있는 정보 공유 플랫폼의 개념 모델 Leaky Abstraction에 대한 연구를 발표하였다. 연구 팀은 인공지능과 UX의 협업 방법 연구의 필요성을 제시하고 UX 디자이너, 인공지능 개발자, 프로젝트 매니저 등 관련 전문가 인터뷰와 인공지능 서비스 가이드라인을 분석하여 각 전문가들이 상호 협업 가능한 업무 간 경계의 정보 영역을 정의하였다.

그리고 디자이너와 인공지능 엔지니어의 협업을 위하여 디자인 결과물의 표현적 완성도는 낮지만 사용자 경험의 속성들을 데이터 속성^{Data Type}과 라벨링^{Labeling}이 포함된 훈련 데이터^{Training Data}로 표현할 수 있고 사용자 테스트를 통하여 설명성^{Explainability}, 에러 처리^{Error Handling}, 피드백^{Feedback}, 학습 능력^{Leanability} 측정이 가능한 인공지능 모델 프로토타입의 필요성을 제시하였다. 이를 통하여 디자이너와 인공지능 엔지니어는 상호 소통 가능한 정보들을 초기부터 공유하여 지속적이고 반복적으로 분야 간 협업의 갭^{gap}을 줄여 나간다는 개념이다. 그리고 그들은 이러한 협업 체계 구축을 위하여 적절한 협업 플랫폼이 필요하고, 디자이너는 데이터 기반의 디자인 도구와 방법론 활용 역량을 갖추어야 하며, 인공지능 엔지니어도 UX 디자인을 이해할 수 있는 역량을 갖추어야 한다고 주장하였다.[12]

디자이너와 인공지능 엔지니어 간 협업 방법에 대한 연구의 연장선에서 마이크로소프트 리서치^{Microsoft Research}의 리아오^{Liao}와 연구 팀은 디자이너가 인공지능 기술과 한계점을 이해하고, 인공지능 기술과 사용자 가치를 잘 연계하는 서비스를 개발하는 데에 중요한 기여를 해야 한다고 주장했다. 연구 팀은 23명의 UX 실무자를 대상으로 인공지능 언어 모델인 GPT 3 모델 기반의 인공지능 서비스 개발 경

험에 대한 인터뷰를 실시하였다. 인터뷰 분석 결과, 현재의 UX 실무자들은 인공지능 모델을 활용한 서비스 아이디어 제시에 중요한 역할을 하고 있지 않으며, 효과적인 아이디어를 낼 만큼 인공지능 기술을 잘 이해하고 있지 못하는 것으로 확인하였다. 그리고 인공지능 서비스 개발 경험이 많은 디자이너일수록 더 의미 있는 아이디어를 제시하고, 엔지니어와의 협업이 가능하다고 관찰했다.[13]

뮌헨 대학교의 무어Moore와 연구 팀은 UX 디자이너가 적극적으로 인공지능 서비스 개발을 위하여 사용 상황이 반영된 다양한 데이터 셋을 제작하는 능력, 인공지능 서비스 결과를 사용 시나리오별로 측정하고 테스트할 수 있는 능력을 갖추어야 하며, 서로 다른 디자인 시안을 대상으로 인공지능 모델을 테스팅할 수 있어야 한다고 주장하였다. 그리고 이를 위하여 디자이너가 인공지능 모델을 이해할 수 있는 설명적이고Explainable, 인터렉티브한Interactive 도구 개발이 필요하다고 하였다. 여기에 더해 디자이너 중심의 인공지능 모델 개발 도구로서 'fAIlureNotes' 서비스를 제안하였다.[14] 이 서비스는 디자이너가 인공지능을 이해하고 협업할 수 있게 하는 인공지능 모델 표현 방법을 제시하고, 사용자 시나리오 기반의 입출력 데이터를 예측하고, 실제 인공지능 모델을 통하여 얼마나 예측이 맞는지 검증 가능하게 하여, 디자이너가 인공지능 모델의 한계와 문제를 이해하도록 하는 도구이다.

또 워싱턴 대학교의 연구자 펑K. J. Kevin Feng과 맥도널드David W. McDonald는 UX 디자이너들이 프로그래밍 없이No code 시각적인 GUI를 통하여 인공지능 학습 모델을 제작하는 인터렉티브 기계 학습 IMLInteractive Machine Learning 서비스들을 하였다. 그리고 UX 디자이너들이 인공지능 서비스 개발 초반에 참여하여 인공지능 모듈에 UX 데이터를 학습시킬 수 있도록 하는 인공지능 모델 RIMTResearch-Informed Machine Teaching 개념을 제시하였다.[15]

인터렉티브 기계 학습은 프로그래밍 지식이 없는 일반인들이 GUI 기반으로 인공지능 학습 모델을 설계하고 데이터를 학습하고 테스팅까지 수행한 뒤, 이를 실제 사용 가능한 소프트웨어 모듈(프로그래밍 코드)로 변환이 가능한 서비스이다. 애플, 구글, MS 등 주요 기업들은 자사 서비스 개발에 활용할 수 있는 IML 서비스를 제공하고 있다.

이 연구는 UX 디자이너가 인공지능 모델 개발 도구에 사용자 연구를 반영한 데이터를 학습시킬 수 있도록 하고, 학습 결과를 검수하여 인공지능 모델로 완성되도록 한다는 점에서 기존의 디자이너-인공지능 엔지니어 협업 모델보다 더 융합적이다.

[그림 2] RIMT(Research-Informed Machine Teaching)
UX 디자이너들이 인공지능 서비스 개발 초반에 참여하여 인공지능 모듈에
사용자 연구 데이터를 학습시킬 수 있도록 하는 인공지능 모델 개발 방법

지금까지의 정리한 인공지능 기반 서비스 개발 방법에 대한 최근 연구 흐름을 보면, 앞으로 디자이너는 개발자가 아니라는 이유로 인공지능 등 소프트웨어 기술 기반의 개발 업무에 개입하지 않는 것을

당연시하는 일은 없어질 것 같다. 디자이너가 참여하지 않았던 인공지능 학습 모듈의 개발에도 새로운 도구를 활용하여 디자이너의 기여를 높이는 방향으로 연구가 진행되고 있다. 디자인과 기술 개발의 업무 영역 구분은 더욱더 흐려지고 서비스 개발 프로세스 전반에 걸쳐서 디자인 전문가와 기술 전문가의 협업 요구가 커지고 있다.

3) 인공지능 서비스의 사용자 역할 변화

인공지능 서비스 개발에서 참여 역할과 참여 방법의 변화 요구는 디자이너뿐만 아니라 사용자 등 다른 서비스 관련 참여자Stake Holders에게도 일어나고 있다.

다트머스 대학교의 연구자 데이비스Josh Urban Davis와 동료들은 가상현실 VR 환경에서 인공지능을 활용한 오브젝트들을 생성할 때, 일반 사용자가 개입하여 인터렉티브하게 오브젝트를 생성할 수 있도록 지원하는 'CALLIOPE'라는 가상 현실 제작 도구와 GUI를 제안하여 VR 콘텐츠 제작의 저변 확대를 추구하고 있다.[16]

그리고 텍사스 대학교의 연구원 장Angie Zhang과 동료들은 우버Uber 서비스 종사자들을 대상으로 그들의 운행 데이터가 공유되고 표현되는 방법들을 연구하여 사용자들의 데이터가 인공지능 운행 시스템의 사용자 경험 평가와 개선에 쓰일 수 있도록 활용하는 방법인 데이터 프로브Data Probe* 개념을 제안하였다.[17]

* '데이터 프로브Data Probe'와 대응되는 개념으로서 '디자인 프로브Design Probe'가 있는데, 디자인 프로브는 사용자 연구 및 디자인 과정에서 사용자의 경험, 생각, 감정 등을 탐색하고 이해하기 위해 사용되는 도구로, 일기나 사진, 사용 제품 등이 포함된다. 이 연구에서는 디자인 프로브처럼 사용자 경험 데이터 이해를 위한 데이터 프로브를 사용한다는 의미로 쓰였다.

이러한 인공지능 서비스 연구 사례들은 2부 1장에서 서술한 데이터 활성화 디자인의 사용자 참여 디자인 연구를 이어가는 사례들이다. 이와 같이 일반인들도 작업이 가능한 GUI 제작 도구를 사용하여 인공지능 서비스를 디자인하여 제안하는 연구나, 경험 데이터 공유를 통하여 사용자들이 간접적으로 인공지능 서비스 개발에 참여할 수 있는 방법에 대한 연구들도 있다. 이는 디자이너, 엔지니어, 사용자 등 서비스 관련 참여자들의 역할을 명확하게 구분 짓지 않고 참여자들이 더 쉽게 그리고 더 넓은 범위의 서비스 개발 과정에 기여할 수 있도록 한다.

4) 데이터 친화적인 디자인 방법론

인공지능 서비스 개발의 여명기인 2018년 발표된 논문에서 카네기 멜론 대학교의 교수 양Qian Yang과 연구 팀은 머신러닝Machine Learning* 기반의 서비스들이 개발되면서 디자이너의 업무 내용이 어떻게 변화했는지를 인터뷰하였다. 연구 팀은 향후 인공지능 서비스 개발 업무에 필요한 디자이너를 양성하기 위하여 어떤 디자인 교육이 필요한지를 제시하였으며, 인공지능 시대의 디자이너 역량과 디자인 방법론에 대한 주요 연구 문제를 제시하여, 후속 연구자들에게 중요한 영향을 주고 있다.

연구 팀은 데이터 접근성이 높고 데이터 전문가와 소통할 기회가 많은 조직에서 일하는 디자이너가 인공지능 서비스 개발 과정에서 더

* 머신러닝은 인공지능을 실현하는 방법 중 하나로, 데이터를 통해 학습하고 자동으로 패턴을 인식하여 결정을 내리는 알고리즘을 개발하는 기술이다.

가치 있는 기여를 할 수 있다고 주장하였다. 인터뷰에 참여한 디자이너들은 인공지능 서비스 개발을 위하여 디자이너가 서비스 및 사용자 관련 데이터를 원격으로 수집할 수 있고, 수집된 데이터에 대한 정량적이고 정성적인 분석과 시각화를 통하여 사용자 행동을 해석하여 디자인에 반영할 수 있는 능력이 요구된다고 답하였다. 그리고 실제로 인공지능 서비스 디자이너들은 데이터 중심의 업무 환경에서 데이터의 기초적 통계 분석, A/B 테스팅, 데이터 시각화 기법을 매우 자주 사용하고 있다고 하였다.

그러므로 연구 팀은 디자이너가 데이터로 생각하고, 데이터로 작업하며, 데이터 전문가들과 소통할 수 있도록 하는 교육 과정을 UX 디자인 교육에 반영해야 한다고 주장하였다. 또한 UX, HCI 교육에서 디자이너, 데이터 전문가, 엔지니어, 사용자 연구자 등이 함께 협업하는 학제적 수업을 제공하여 학생들이 협업 능력과 창의성을 기를 수 있도록 해야 한다고 제안하였다.[18]

인공지능 서비스 개발에서 UX 디자인과 인공지능 엔지니어의 협업을 주제로 다수의 연구를 발표한 스탠퍼드 대학교의 서브라모냠과 연구 팀은 UX 디자인과 인공지능 기술의 수평적 협업 모델을 [그림 3]과 같이 제시하였고 데이터Data, 모델Model, UI가 두 분야의 협업을 가능하게 하는 미디어의 역할을 수행한다고 하였다. 제시한 모델에서 연구 팀은 UX 리서치를 먼저 수행하거나UX-first, 인공지능 개발을 먼저 수행하는AI-first 프로세스가 아닌, 모든 과정이 협업으로 동시 진행되는 워크플로를 보여주고 있다. 그리고 핵심이 되는 데이터는 인공지능 서비스 개발 단계 전반에서 디자이너와 엔지니어를 연결해 주는 콘텐츠 공유의 장Content Common Ground의 역할을 한다고 기술하였다.[19]

UI

인공지능 서비스 UI ↔ 모델 API

Model

인공지능 기술을 사용하는 사용자 시나리오 ↔ 인공지능 행동 모델

UX 디자이너

사용자 멘탈 모델 ↔ 구현된 인공지능 모델

인공지능 엔지니어

Data

사용자 페르소나 데이터 ↔ 훈련 데이터

[그림 3] UX 디자이너와 인공지능 엔지니어의 데이터 학습, 모델 구축,
UI 개발 과정의 병렬적인 데이터 협업 개념

지금까지 언급한 많은 논문을 보면, 새로운 UX 디자인 대상이라고
할 수 있는 인공지능 기반 서비스들은 이전에 디자이너에게 요구되었
던 수준보다 더 높은 수준의 기술 이해와 인공지능 기술 전문가와의
협업을 요구하고 있다는 것을 알 수 있다. 또한 디자이너와 엔지니어
협업이 잘 진행되도록 다양한 방법과 업무 도구들이 연구 개발 중에
있는 것을 알 수 있다.

다시 말하면, 이제는 인공지능 기술과 서비스가 디자인 방법론의
게임 체인저Game Changer 역할을 하게 된 것이다. 아직은 표준이라고
할 수 있는 디자인 방법론이나 협업 지원 도구가 확립된 것은 아니지
만, 매우 가까운 시기에 소프트웨어 서비스로 가시화되어 디자이너가

적응하게 될 것이다.

그리고 지금 제안되고 있는 인공지능 기술 이해와 전문가 협업을 가능하게 하는 도구들은 모두 공통적으로 데이터를 매개로 소통하고 있다는 것을 확인할 수 있다. 데이터를 잘 활용해야 업무 진행도 가능하고, 분야 간 협업도 가능해지는 것이다. 곧 인공지능 서비스 개발 분야를 평정할 서비스를 누가, 언제, 어떻게 제공할 것인지에 상관없이 그 서비스의 작업 방식은 데이터를 활용하는 일이 중심이 될 것이다. 여기에 디자이너가 지금 데이터에 관심을 가져야 하는 강력하고 시급한 이유가 있는 것이다.

3장. 데이터 과학의 연구 방법과 협업, 그리고 탐구적 데이터 분석 방법론

　내가 데이터 과학에 대하여 관심을 갖게 된 계기는 2015년 즈음 통계 분석 프로그래밍 언어인 R을 공부하기 시작했던 일이다. 처음에는 다양한 통계 분석을 할 수 있는 무료 프로그램이 있다고 해서 논문 쓸 때 활용해 보려고 시작했다. R 프로그램을 컴퓨터에 설치하고 공식 매뉴얼을 보면서 시중에 나와 있는 기술서들 중 쉬워 보이는 것 한 권을 공부하기 시작했다.

　그런데 R은 단순히 통계 분석에 필요한 코드 몇 줄 얻으려고 시작한 의도와 달리 데이터 과학이라는 새로운 세계로 나를 끌어들였다. 데이터를 수집 및 편집하고, 다양한 관점에서 데이터를 분석 및 시각화하고, 분석한 결과를 여러 미디어 형식으로 공유하고, 실시간으로 모니터링하는 것이 프로그래밍에 의해 수행된다는 과정 자체가 매력 있었다. 심지어 책을 쓰거나 웹 페이지와 인공지능 모델을 구축하고 테스팅하는 데에도 쓰일 수 있는 R의 확장성이 내게 새로운 꿈을 꾸게 했다.

　R이 디자인 연구의 새로운 도구가 될 수 있다는 확신을 가지고 홍익대 디자인컨버전스 학부 교과 과정에 R을 기반으로 하는 데이터 수업을 개설해야 한다고 홀로 꿋꿋하게 주장한 끝에, 2020년부터 '빅데이터'라는 이름으로 전공 수업을 개설해 운영하고 있다. 수업에 대한 자세한 서술과 운영 경험은 4부의 '데이터 문해력을 갖춘 디자이너 되기'에서 다룰 수 있을 것이다.

　본격적으로 이야기하기에 앞서, 나는 대학에서 교양 통계 수업을

수강한 경험은 있지만, 데이터 과학 전문가가 아니며 R을 혼자 공부하면서 비전공자의 시각으로 데이터 과학을 엿보게 되었다는 것을 미리 밝혀 두고 디자인 전공자의 제한적인 경험 안에서 데이터 과학에 대하여 서술해 보고자 한다.

1) 데이터 과학의 정의와 역할

인류의 역사에서 데이터가 존재하지 않았던 적이 없고 통계라는 이름 아래 다량의 데이터를 다루는 연구를 해온 역사는 유구하지만, 데이터 과학이라는 용어와 중요성이 크게 주목받게 된 것은 2010년대 정도 꽤 최근의 일이라고 생각한다. 디지털 미디어들이 늘어나면서 생성되고 축적되는 데이터들의 규모와 중요성, 가치가 조명을 받게 되고 디지털 데이터를 기반으로 하는 서비스들이 대거 등장하며 데이터 과학이 점차 부상했다.

뉴욕 대학교의 다르Vasant Dhar 교수는 데이터 과학을 다양한 형태와 크기의 데이터로부터 통찰과 지식을 발견하는 체계적인 연구라고 정의하였으며, 데이터 과학에서 발견하는 통찰은 의미 있는 패턴을 통하여 과거의 현상을 설명하는데 그치지 않고 높은 예측률을 가지고 현재의 의사 결정에 영향을 줄 수 있어야 한다고 주장하였다. 그는 특히 디지털 기반 비즈니스에서는 데이터 과학의 예측 모델과 머신러닝이 중요한 역할을 할 것이며 인간의 전통적 역량과 데이터 과학이 협력할 때 큰 성과를 낼 것이라고 예측하였다.[20]

고전적인 통계가 이미 일어난 일을 설명하는 데 주로 쓰였다면, 데이터 과학은 발견된 패턴을 바탕으로 일어나지 않은 일을 예측하는 일에 가치를 두게 된다는 의미로 생각된다. 또한 다르 교수가 말하는

인간의 전통적 역량은 디자인을 포함하여 거의 모든 학문과 산업 분야를 총괄하는 인간의 문화적 산물에 데이터 과학을 더하여 새로운 가치를 만들어 낼 수 있다는 뜻으로 읽힌다. 데이터, 특히 디지털 빅데이터는 현시점의 모든 분야에서 활용하고 융합해야 할 거대한 기술 패러다임인 것이다. 데이터 과학의 중요성과 비전을 이 지면에서 깊게 다루는 것은 너무 광범위하고 적절하지도 않다고 생각한다. 그래서 본 장에서는 인간-컴퓨터 상호 작용HCI, Human-Computer Interaction 분야와 UX 분야의 관점에 한정한 데이터 과학 연구에 대하여 소개하고자 한다.

2) 데이터 과학과 학제적 협업

IBM Research의 연구원 뮐러Michael Muller와 동료들은 21명의 데이터 전문가를 인터뷰하여 그들이 데이터를 다루는 방법에 대하여 분석하였다. 연구 팀은 데이터 과학의 개입 정도에 따라 데이터가 주어진 형태로 발견되거나Discovery, 전문가의 능동적인 의도에 의하여 수집되거나Capture, 전문가가 원하는 내용과 형식에 맞게 선택되거나Curation, 전문가의 목표에 부합하도록 내용과 형식이 디자인Design 되어 왔으며, 앞으로의 데이터는 사용자인 인간의 의도에 따라 더 많이 창조Creation될 것이라고 하였다. 그리고 데이터 전문가의 역량은 전문 기술 활용 능력Expertise과 장인의 경험 축적Craft이 융합된 능력이라고 보았다. 데이터를 잘 다루기 위해서는 문제 분야에 대한 지식과 데이터 기술의 확보가 중요하다고 하였고, 데이터 업무를 개선하기 위해서 데이터를 유용하게 조작할 수 있는Wrangling 도구에 대한 연구가 더 필요하다고 결론지었다. 그리고 인간은 데이터에 개입하고, 해석하고,

비평하고, 조화를 추구함으로써 인간에게 가치 있는 데이터 세상^{Data} World을 구축해야 한다고 주장하였다.[21]

뮐러는 워싱턴 대학교 교수인 장^{Amy X. Zhang}과의 후속 연구에서 데이터 과학자는 어떻게 타 분야와 협업하는지에 대하여 대규모 조사 연구를 진행하였다. 데이터 프로젝트에 참여하는 역할을 도메인 전문가, 프로그래머/분석가, 데이터 연구자, 관리자, 커뮤니케이터로 구분하였다. 그리고 각 역할들이 데이터 프로젝트의 여섯 단계에서 어떻게 기여하는가를 조사하였다. 그 여섯 단계는 다음과 같다. 첫째, 문제를 이해하고 기획하는 단계, 둘째, 데이터에 접근하고 정제하는 단계, 셋째, 주요 내용들을 선택하고 정보로 제작하는 단계, 넷째, 데이터 모델을 훈련하고 적용하는 단계, 다섯째, 모델의 결과를 평가하는 단계, 여섯째, 문제 관련자와 소통하는 단계이다.

연구자들은 기술적 역량이 다른(낮은) 관리자와 커뮤니케이터는 전반적인 협업 정도가 낮았고, 도메인 전문가는 데이터 모델 관련 업무를 제외하면 관리자나 커뮤니케이터보다 협력 및 기여 정도가 높았다고 하였다. 그리고 역할 간 협업의 도구로 가장 중요한 것은 프로그래밍 코드와 토의였고, 문서에 의한 협업은 기여가 낮았음을 발견하였다. 또한 현재의 협업 도구들이 기술 전문가들의 니즈에 맞추어져 있어, 여러 전문 분야 간 협업을 지원하는 데이터 도구가 필요함을 주장하였다. 그리고 협업을 위한 데이터 도구는 데이터와 코드에 대한 출처 관리와 기술 전문가가 아닌 협업자 및 관련 참여자들에게 잘 설명할 수 있는 투명성을 갖추어야 한다는 결론을 내렸다.[22]

결국 데이터 과학은 학제적이고 융합적이어서 참여 역할 간 협업이 반드시 필요한데, 현재는 이상적인 협업이 이루어지고 있지는 않으며 가장 큰 이유는 협업을 어렵게 하는 기술적 도구에 있다. 따라서 다양한 역할의 참여자들이 협업할 수 있는 도구의 개발을 연구해

야 한다는 결론이다. 물론 연구자가 컴퓨터를 기반으로 하는 도구와 인터랙션에 관심이 있는 HCI 분야 연구자여서 이런 결과가 나왔다는 점도 고려해야 하지만, 가까운 시일에 협업 도구의 개발을 통하여 데이터 과학의 협업 장벽이 낮아지고 데이터 프로젝트에 디자이너도 기여할 가능성이 높아질 것은 충분히 예측 가능한 일이다. 또한 이러한 협업 도구의 개발 과정에도 데이터 과학 프로젝트를 이해할 수 있는 UX 디자이너의 적극적인 개입이 필요할 것이다.

3) 디자인 리서치 과정과 탐구적 데이터 분석 방법론의 유사성

HCI나 디자인 분야와는 관련 없는 데이터 과학자가 서술한 데이터의 탐구 방법들은 내게 새로운 발견을 하게 했다. 앞 페이지에 언급한 밀러의 논문에서와 같이 데이터 모델을 생성하기 위해서는 1단계로 데이터를 이해하고, 2단계로 데이터를 수집 및 정제하고, 3단계로 데이터를 정보로 전환하는 과정이 필요하다.

이렇게 수집된 데이터를 정보로 전환하기 위한 활동인 데이터 분석은 데이터에서 도출하고자 하는 통찰과 지식의 내용에 따라 서술적 분석, 탐구적 분석, 추정 분석, 예측 분석, 인과 분석, 기계론적 분석으로 유형을 나눌 수 있다.[23] 데이터 분석의 결과는 주로 정량적 수치나 시각화 모델로 표현되며, 이것을 패턴화했을 때 의사 결정과 예측의 근거로 사용할 수 있다. 각 데이터 분석의 종류, 정의, 분석 내용을 정리하면 [표 3]과 같다.

[표 3] 데이터 분석의 종류/ 정의/ 분석 내용

종류	정의	분석 내용
서술적 분석 Descriptive Analysis	데이터에 대하여 간단히 요약하고 설명하는 분석	데이터의 기초 통계량, 평균, 중앙값, 최빈값 등을 통해 데이터의 구성을 파악한다.
탐구적 분석 EDA, Exploratory (Data) Analysis	데이터를 확장된 시각으로 탐구하는 분석	이상치, 분포, 특이점 등을 탐지하고 트렌드나 패턴을 확인하며 인사이트를 발견한다.
추정 분석 Inferential Analysis	표본에서 모집단에 대한 정보를 추론하는 분석	확률과 통계 이론을 바탕으로 모집단의 파라미터Parameter*를 추정한다.
예측 분석 Predictive Analysis	미래의 사건을 예측하기 위한 분석	다양한 머신러닝 알고리즘을 사용하여 예측 모델을 개발하고 미래 동향이나 예측 결과를 제공한다.
인과 분석 Causal Analysis	원인과 결과 관계를 설명하는 분석	인과 모델링을 통해 원인과 결과를 파악하고 개입 효과를 분석한다.
기계론적 분석 Mechanistic Analysis	시스템이나 프로세스 등의 작동 원리 분석	수학적 모델링과 컴퓨터 시뮬레이션을 이용하여 작동 원리나 설계 문제를 해결한다.

2부 1장에서 서술한 데이터 기반 디자인Data Driven Design과 데이터 활성화 디자인Data Enabled Design 개념은 통계적 방법론에 기반한 서술적 분석, 탐구적 분석, 추정 분석 방법을 주로 사용한다. 반면, 예측 분석 방법은 데이터와 알고리즘, 인공지능에 의하여 다양한 디자인 해결안을 도출하는 제너레이티브 디자인Generative Design에서 주로 사용한다고 할 수 있다.

* 파라미터는 통계 모델이나 알고리즘에서 데이터의 특성을 나타내는 변수로, 파라미터 최적화를 통하여 예측이나 분류의 정확도를 높이는 역할을 한다.

이 중 탐구적 분석은 데이터를 확장된 시각으로 탐구하는 분석 방법이다. 즉 이상치, 분포, 특이점 등을 탐지하고 트렌드나 패턴을 확인하여 인사이트를 발견하는 데이터 분석 방법이다. 탐구적 분석은 보통 서술적 분석보다 더 깊은 통찰력을 제공하며 데이터 분석의 초기 단계에서 가장 많이 사용된다. 분석 결과를 시각적으로 제시함으로써 비전문가들도 내용을 쉽게 이해할 수 있게 한다. 탐구적 분석에 사용하는 주요 시각화 분석 방법으로는 히스토그램Histogram, 박스 플롯Box Plot, 산점도Scatter Plot 등이 포함되고, 상관 분석Correlation Analysis, 군집 분석Cluster Analysis* 등 다양한 분석 방법을 적용한다.

탐구적 분석에서 데이터(문제)의 현황을 탐지하고 트렌드나 패턴을 통하여 인사이트를 발견한다는 것은 더블 다이아몬드 디자인 프로세스 모델의 앞부분인 발견과 정의 단계에서 하는 작업의 내용과 매우 유사하다. 아니, 동일하다. 다만 디자이너는 이 작업을 다양한 형식(비정형)의 자료를 대상으로 하고 통계 기법을 포함하여 정량, 정성, 직관적인 연구 기법을 다양하게 사용하여 수행하지만 데이터 과학에서는 대상 데이터 형식을 정제하여 통계적 분석과 통계적 시각화 기법만을 사용하여 결과를 도출한다는 점이 다르다.

데이터 분석 소프트웨어 플랫폼 기업인 Posit의 수석 과학자인 해

* • 히스토그램은 통계적 데이터를 시각적으로 표현하는 방법 중 하나로, 연속적인 데이터의 분포와 빈도를 나타내는 막대그래프의 한 형태이다.
 • 박스 플롯은 데이터의 분포와 중앙값, 사분위수, 그리고 이상치를 한눈에 파악할 수 있게 요약하는 그래프이다.
 • 산점도는 x축과 y축에 각각 다른 변수를 놓고, 데이터를 x-y평면에 표시하여 두 변수 사이의 상관관계를 보여주는 그래프이다.
 • 상관 분석은 두 변수가 얼마나 밀접하게 관련되어 있는지, 그 관계가 양(+)의 방향인지 음(-)의 방향인지를 수치와 그래프로 보여준다.
 • 군집 분석은 유사한 특성을 가진 데이터들을 그룹으로 묶어 구분하여 데이터를 이해하기 쉬운 시각적 구조로 보여준다.

들리 위컴Hadley Wichham은 탐구적 데이터 분석 방법EDA, Explanatory Data Analysis이란 데이터 문제를 이해하기 위하여 통계적 시각을 바탕으로 다량의 질문을 도출하고, 질문에 대한 해답들을 통하여 더 가치 있는 질문을 발견해 나가는 것이라고 설명하였다. 그는 탐구적 데이터 분석 방법을 통하여 각 변수별 변동과 변수 간의 공변동Covariation*을 발견할 수 있고, 이를 통하여 변수별로 일반적인 값과 비정상적인 값의 상태, 변수 간의 상관관계와 데이터 구조를 확인할 수 있다고 하였다.

그는 탐구적 데이터 분석 과정에 대하여 먼저 데이터를 가져오기 하여Import 정리한Tidy 뒤, 데이터를 분석에 적합한 형태로 변형하고 Transform, 데이터 시각화Visualize와 데이터 모델링Model을 반복적으로 수행하여 목표한 분석 결과가 나오면, 분석 내용을 이해하기 좋은 형태로 소통한다고Communicate 설명하였다.24 위컴의 '탐구적 데이터 분석 프로세스 다이어그램'에는 데이터의 탐색이 의미 있는 인사이트를 발견할 때까지 반복적으로 수행되는 속성이 표현되어 있는데, 이는 디자인 프로세스의 반복적 속성과도 상통한다.

[그림 4] 탐구적 데이터 분석 프로세스 다이어그램25

* 공변동은 두 변수 간의 관계를 나타내는 통계적 측정치로, 두 변수가 함께 변하는 경향을 측정하여 이들 사이에 양의 관계 또는 음의 관계가 있는지 아니면 관계가 거의 없는지를 표현한다.

나는 데이터 과학의 연구 방법론을 고찰하면서 디자인과 데이터 과학은 연구 대상도 연구 방법론도 서로 다르지만, 연구를 진행하는 사고의 패러다임과 학제적이고 융합적이라는 특성에서는 디자인과 데이터 과학이 매우 유사하다는 것을 발견했다. 그러므로 연구 대상인 데이터 과학의 문제와 디자인 문제를 동일한 수준으로 대응한다면 데이터 과학의 분석 방법론을 디자인 리서치 과정에 적용할 수 있지 않을까.

다시 정리해서, 디자인 문제의 구성 요소를 데이터 문제의 구성 요소인 변수와 값에 대한 대응 관계로 정의한다면, 디자인 연구 과정 전체를 조망하는 패러다임으로 데이터 과학의 연구 방법론을 활용하는 것도 가능할 것이다. 나아가 디자인 프로젝트가 하나의 데이터 모델로 개발되고 운영될 수 있을 것이다.

4장. 디자인과 데이터의 필연적 공생

1) 디자인과 데이터의 접점에 대한 주요 논의

지금까지 디자인과 데이터가 만나는 접점에 대한 현황을 다양한 관점의 선행 연구들을 중심으로 살펴보았다. 인용한 연구들이 많고, 관점도 다양해서 이들을 하나의 흐름으로 엮어 다음과 같이 정리해 보았다.

첫째, 고전적인 디자인 프로젝트에서도 데이터의 활용은 존재해 왔다. 그러나 그 데이터들은 비정형적이고 정성적이고 공예적인 방법으로 작업되어서 현대의 디지털 데이터 환경과는 맞지 않는 부분이 있다. 둘째, 디자인에 사용하는 데이터를 다루는 방법을 개선함으로써 디자인의 생산성을 높이고자 하는 시도들이 사용자 연구, 디자인 아이디어 도출, 디자인 시안 평가 등 디자인의 단위 활동들을 중심으로 연구되고 있다.

이러한 상황에서 인공지능 서비스의 출현은 디자이너가 데이터를 적극적으로 이해하고, 기술 전문가들과의 협업에 참여해야 하는 동기부여를 강력하게 제공하고 있다. 또한 디자이너의 협업을 지원하는 다양한 인공지능 서비스 개발 방법론과 지원 도구들도 연구되고 있다. 데이터 과학의 연구 방법은 여러 측면에서 디자인 연구 방법과 맥을 같이하는 부분이 있으며, 이는 디자인-데이터의 융합에 긍정적인 효과로 작용할 것이다.

미국의 SF 작가 윌리엄 깁슨William Ford Gibson은 "미래는 이미 와 있다. 단지 널리 퍼져 있지 않을 뿐이다.The future is already here. It's just unevenly distributed."26라고 하였다. 최근의 연구들을 보면 데이터와 디자인의 융합은 시점과 기술적 측면에서는 이미 도착해 있는 미래라고 생각된다. 다만 디자이너나 엔지니어와 같은 행위 주체들이 아직 충분히 준비되어 있지 않을 뿐이다. 특히 디자이너는 학제적인 기술들을 가장 적극적으로 수용해 온 집단이면서도, 데이터 기술을 수용하는 일에는 아직 용기가 부족한 듯하다.

데이터 기술에는 통계와 프로그래밍이라는 거대해 보이는 진입 장벽이 존재한다. 하지만 이 장벽을 넘어선다면, 우리는 디자인 방법론의 많은 부분에서 혁신적인 변화를 만들어 낼 수 있을 것이다. 그리고 실질적인 기술 장벽은 지원 도구의 발전으로 점점 더 낮아지고 있으니, 심리적인 장벽만 넘어선다면 디자인의 미래는 더 빠르고 쉽게 우리 앞에 착륙할 것이다.

2) 디지털 데이터에 기반한 디자인 프로세스가 가져올 변화

이제 지금까지의 짚어 본 기술 현황과 위협의 가면을 쓴 도전 과제에 대한 걱정을 넘어서서 조금 더 분홍빛을 띠는 미래를 한번 상상해 보자. 우리가 직면한 모든 어려움을 해결하고 디지털 데이터에 기반한 디자인 프로세스를 구축해 낸다면 어떤 좋은 일들이 일어나게 될까.

• 디자인의 객관화와 표준화
먼저 디지털 데이터를 기반으로 디자인한다는 것은 우리가 디자인하는 대상과 관련한 모든 정보들이 수집, 변형, 편집, 저장, 재사용이

가능한 디지털 데이터로 전환되는 과정을 겪는다는 말이다. 이를 바탕으로 모든 정보들은 디자이너 조직 내부에서만 통용되던 비정형적인 블랙박스Black Box 데이터에서 이해 당사자 누구나 접근 가능한 객관적인 글라스박스Glass Box 데이터가 되고 누가, 언제, 무엇을, 왜, 어떻게 했는지가 협업자 간에 투명하게 공유될 것이다.* 투명해진 정보의 활용도를 높이기 위하여 디자인 작업의 용어와 형식, 작업 프로세스, 디자인 측정 방법들이 표준화될 것이다. 디자이너가 강조하는 사용자 경험도 수치화가 가능한 정량 데이터로 표현될 수 있을 것이다. 정보가 표준화되고 접근성이 높아지면 커뮤니케이션에 많은 노력이 들지 않는다. 적어도 협업 팀 내부적으로는 특별하고 인상적인 프레젠테이션을 위한 노력을 할 필요가 없어진다. 이렇게 부가적인 작업들이 사라지면서 디자인 프로젝트의 협업 효율과 생산성이 높아질 것이다.

• **디자인의 패턴화와 자동화**

디지털 데이터는 축적되고, 재사용되며, 기계 학습을 가능하게 한다. 이미 우리는 많은 디자인 분야에서 패턴의 사용을 경험해 왔다. 크리스토퍼 알렉산더Christopher Alexander가 인류의 오랜 문화적 산물인 건축을 디자인 패턴의 조합으로 해석한 이래[27] 디자인 패턴은 그래픽 디자인, 웹, 모바일 디자인, 그리고 프로그래밍 방법론에도 큰 영향을 미치고 있다. 일단 어떤 정보가 패턴화된다면 그것은 구성 요소의 재

* 블랙박스 접근Black Box Approach과 글라스박스 접근Glass Box Approach은 컴퓨터 과학, 공학 및 데이터 과학 분야에서 모델의 작동 원리와 내부 구조를 어떻게 다루는지에 따라 사용하는 용어이다. 블랙박스는 내부에서 일어나고 있는 과정과 내용을 알 수 없는 것이고, 글라스박스는 내부의 메커니즘이 투명하게 공개된 것을 말하는데, 본문의 블랙박스 데이터는 파편화되고 비정형적이며 디지털 데이터가 아닌 상태를 말한다. 반대로 글라스박스 데이터는 디지털화되고 정리되어서 누구나 이해가 가능한 상태를 말한다.

사용과 조합이 가능하다는 것이고, 그렇다면 인공지능이 학습하여 다양한 선택지로 개발하고 성능을 최적화하는 것이 가능하다. 이러한 과정을 통하여 패턴화된 다수의 디자인 업무는 인공지능의 몫으로 할당될 것이다. 그리고 인공지능이 부여받은 디자인 업무들은 대량으로 재생산되고 빠른 속도로 반복 수행될 것이다. 이런 부분들은 디자이너의 참여 없이 인공지능에 의하여 대량의 디자인 산출물을 자동적으로 생산할 것이고, 자동화되는 디자인의 영역은 점차 확장되어 갈 것이다.

· **디자인의 대규모화와 시스템화**

디자인의 표준화와 자동화의 다음 종착역은 디자인 프로젝트의 대규모화가 될 것이다. 한정된 샘플링 연구에 의한 디자인 방법론과 디자인 인력 구성의 조직적 한계로 인하여 해결하지 못했던 복잡하고 학제적인 프로젝트들이 체계적인 데이터 관리와 인공지능의 지원으로 해결 방안을 찾을 수 있다. 개인의 아이디어 또는 한정된 조직의 역량 안에 있던 작업 체계가 눈에 보이는 시스템으로 바뀌고, 컴퓨팅의 처리 역량이 기하급수적으로 늘어나면서 이전에 상상도 하지 못했던 대규모의 작업들을 쉽게 해내는 사례들이 디자인에서도 나타날 것이다. 모든 사용자 경험들이 실시간으로 전수 조사될 수 있으며, 대규모 데이터 분석과 디자인 실험이 동시에 가능할 것이고, 큰 규모와 함께 아주 섬세한 디테일도 동반하는 디자인 작업이 가능할 것이다. 투입되는 인력의 양과 수준으로 가늠하던 디자인 프로젝트의 단가 산정 방식은 다른 계산법이 적용되어야 할 것이다. 인력보다는 프로젝트를 지원하는 기술 인프라와 데이터가 훨씬 더 중요해지기 때문이다.

• 새로운 디자인 유형의 탄생

지금까지 언급한 내용이 디자인의 미래라고 말한다면, 디자이너로 일하고 싶은 사람이 얼마나 될까. 내가 아는 한, 이런 대형 시스템 안에서 부품처럼 일하고 싶은 디자이너는 거의 없을 것으로 확신한다. 현재의 디자이너는 이런 일을 좋아하는 사람들이 아니다. 결국 일상적이고 반복적인 디자인은 인간의 손을 떠나 인공지능에게 맡겨질 것이고, 인간은 더 자유롭고 인간적인 디자인 영역을 찾아갈 것이다. 어차피 기술과 시스템이 잘 갖추어진다면 기계가 더 잘할 일을 인간이 할 필요가 없다.

지금은 완벽하게 디자인이 인공지능에게 이관된 상태가 아니므로, 가까운 미래의 많은 디자이너들은 현재 패턴화된 디자인 업무를 인공지능이 받을 수 있도록 인공지능을 교육하는 일을 하거나 아직 인공지능이 완벽하게 해결하지 못하는 문제 영역들을 부분적으로 채우는 일을 할 것이다. 하지만 일부는 향후 상당 기간 동안 기계에게 맡길 수 없다고 생각되는 인간적이고 보람을 느낄 수 있는 디자인 영역을 개척해 나가게 될 것이다.

인공지능 기술과 협업하고 인공지능에게 인간의 일을 가르치는 과정에서 디자이너들은 데이터를 창의적인 표현 도구로 사용하는 다양한 방법들을 개발할 것이다. 컴퓨터가 현대의 생산성 도구이자 가장 강력한 창의성 도구이듯이, 현재 생산성을 위한 재료로 사용되고 있는 데이터는 창의성과 커뮤니케이션 영역에서도 매우 중요한 재료가 될 것이다. 또한 데이터는 디자인 영역만을 위한 재료가 아니므로 표준화된 데이터를 가지고 학제적 분야와의 융합을 활성화하여 하이브리드한 전문 분야로 디자이너가 진출할 수 있을 것이고 타 분야 전문가들이 디자인으로 진입할 수도 있을 것이다.

스웨덴의 통계학자이자 의사인 한스 로슬링Hans Rosling은 410만 뷰

를 기록하며 10대 명강의로 선정된 TED 강연자이면서, 저서 『팩트풀니스』[28]를 통하여 우리나라에도 잘 알려진 석학이다. 그는 세계 보건 기구에서 일하면서 세계 인구의 변화와 삶의 질에 관한 매우 인상적인 연구를 해왔다. 그리고 그는 세계 보건 분야의 통계적 사실들을 효과적인 애니메이션으로 표현하여 인기를 얻었다.[29] 그의 저서에서 이 애니메이션의 개발자는 한스 로슬링이 아니라 그의 아들과 며느리인 것으로 밝혀져 있는데, 통계 데이터와 인포메이션 디자인, 인터렉티브 애니메이션이 결합된 그의 강연은 전 세계적인 반향을 일으켰다. 이처럼 데이터를 활용한 융합의 사례들은 이미 성과가 나타나고 있다고 해도 과언이 아닐 것이다.

그렇다면 현재의 디자이너들은 지금 무엇을 하는 게 좋을까. 지금까지도 그래 왔지만, 디자이너에게 정해진 답은 없다. 다만 이제 우리는 가능성들이 숨어 있는 광활한 대지의 출발점에 서 있다고 보면 될 것이다. 그리고 제자리에 서 있지 말고 몇 걸음은 걸어 보아야 한다. 주변 탐색도 하지 않고 먼 목표를 설정할 수는 없으니 낯선 지형을 두려워하지 말고 한 걸음 내디뎌 보자. 통계학자, 프로그래머, 데이터 과학자를 흉내 내어 걷는 것이 아니라 디자이너의 눈과 발걸음으로 데이터를 바라보자. 자신의 관점과 경험을 바탕으로 세상을 바라보는 것이 중요하다. 디자이너가 직접 걸어야만 디자이너의 길이 만들어지는 것이다.

(?) **질문**

인공지능을 활용한 대량의 데이터 분석과 디자인 프로세스의 결합이 가능한지 궁금해. 어떤 경우에 적용될 수 있을까?

● ●

(?) **Chat GPT의 대답**

인공지능과 대량의 데이터 분석을 디자인 프로세스에 결합하는 것은 매우 가능하며, 실제로 다양한 분야에서 이미 적용되고 있습니다. UX 설계, 제품 개발, 마케팅 전략 등 여러 분야에서 효과적으로 활용될 수 있으며, 아래에 몇 가지 예를 들어 보겠습니다.

- **UX 및 UI 디자인**: 인공지능과 데이터 분석을 활용하면 사용자의 행동 패턴, 선호도 등을 더 잘 이해하고 이를 바탕으로 최적화된 UX 및 UI를 설계할 수 있습니다. 예를 들어 A/B 테스팅 결과나 사용자 행동 로그 등을 분석하여 어떤 디자인 요소가 사용자의 참여도나 만족도에 더 큰 영향을 미치는지 파악할 수 있습니다.

- **제품 개발**: 대량의 고객 피드백이나 제품 리뷰 데이터를 분석하여 고객들이 어떤 기능이나 개선 사항을 원하는지 파악하고 이를 제품 디자인에 반영할 수 있습니다.

- **맞춤형 추천 시스템**: 넷플릭스나 아마존 같은 회사들은 인공지능 기반의 추천 알고리즘을 활용하여 각 사용자의 취향과 관심사에 맞는 콘텐츠나 제품을 추천합니다. 이러한 시스템은 대량의 사용자 데이터와 복잡한 알고리즘을 결합하여 개별적인 사용자 경험을 최적화합니다.

- **마케팅 전략 및 광고 디자인**: 소비 패턴, 클릭률, 구매 내역 등 다양한 종류의 데이터를 분석하여 타깃 고객 집단에게 가장 효과적일 것으로 예상되는 마케팅 메시지나 광고 디자인을 결정할 수 있습니다.

이러한 방식으로 인공지능과 데이터 분석은 디자인 프로세스를 통해 사용자 중심의 솔루션을 제공하고, 비즈니스 목표를 달성하는 데 도움이 될 수 있습니다.

⊗ 질문

인공지능을 활용한 디자인은 어떻게 이루어질까?

· ·

⊛ Chat GPT의 대답

인공지능을 활용한 디자인의 주요 과정은 다음과 같습니다.

- **데이터 수집**: 먼저 디자인 과정에 필요한 데이터를 수집합니다. 직접 취합하거나 공개된 데이터 셋을 사용할 수 있으며, 다양한 데이터가 포함될 수 있습니다.

- **데이터 전처리**: 수집한 데이터를 분석에 적합한 형태로 변환합니다. 이 과정에서 결측치, 이상치, 중복 데이터 등을 처리하고, 관련 특징을 추출합니다.

- **모델 학습**: 전처리된 데이터를 인공지능이 학습할 수 있는 형태로 준비하고, 딥러닝, 강화 학습 등의 기술을 사용하여 모델을 구축합니다. 이 모델은 전체 디자인 프로세스를 최적화하는 방향으로 학습됩니다.

- **디자인 생성**: 학습된 모델을 이용하여 새로운 디자인 아이디어 또는 디자인 요소를 생성합니다. 다양한 제약 조건을 고려하여 사용자 특성에 맞는 디자인을 제안합니다.

- **평가 및 수정**: 생성된 디자인을 평가하고 개선할 필요가 있는 부분을 찾아 수정합니다. 인공지능은 사용자의 피드백을 통해 학습하고, 디자인 성능을 높일 수 있습니다.

- **배포 및 최적화**: 완성된 디자인을 실제 시장에 적용하고, 사용자의 반응과 데이터를 계속 모니터링합니다. 이를 통해 인공지능 모델을 지속적으로 개선하고 최적화할 수 있습니다.

인공지능 기술은 디자인 프로세스의 효율성을 높여주고, 독창적인 디자인 아이디어를 제공할 수 있어 사용자 경험을 풍부하게 만들어 줍니다. 하지만 인공지능이 인간 디자이너의 역할을 완전히 대체하지는 않으며, 협동하는 역할을 수행합니다.

⊗ **질문**

인공지능을 이용한 디자인이 디자인 프로세스에 끼칠 영향에 대해 알려 줘.

· ·

✿ **Chat GPT의 대답**

인공지능을 이용한 디자인이 디자인 프로세스에 미치는 영향은 다음과 같습니다.

- **시간 절약**: 인공지능은 대규모의 데이터와 디자인 요소를 빠르게 처리하므로, 디자이너가 수작업으로 느리게 작업하던 부분을 단축할 수 있습니다. 이로 인해 디자이너는 더 많은 시간을 창의적인 작업에 집중할 수 있습니다.

- **개선된 사용자 경험**: 인공지능은 사용자의 행동 패턴, 선호도, 기대치를 분석하여 독창적인 디자인 설루션을 제공할 수 있습니다. 이를 통해 사용자에게 더욱 맞춤화된 경험을 제공할 수 있습니다.

- **높은 창의력과 혁신**: 인공지능은 기존에 고려하지 못한 디자인 요소나 패턴을 찾아내어 디자이너에게 새로운 창의적 영감을 제공할 수 있습니다. 이를 통해 디자이너는 더욱 혁신적인 디자인을 구상하고 구현할 수 있습니다.

- **차별화된 제품 및 서비스**: 인공지능 기반 디자인을 통해 기존 제품과 서비스에서 차별화되는 디자인을 적용할 수 있어 새로운 수요를 창출하게 됩니다. 이는 경쟁력 높은 제품 개발에 도움이 됩니다.

- **데이터 기반 의사 결정**: 디자이너는 인공지능의 분석 결과를 바탕으로 더욱 명확한 데이터 기반 의사 결정을 할 수 있습니다. 이로 인해 디자인 프로세스는 더욱 효과적이고 객관적으로 이루어질 것입니다.

- **디자이너와 인공지능의 협업**: 인공지능은 디자이너의 역할을 완전히 대체하지 않고, 디자이너와 협력하여 더 나은 결과물을 만들어 내게 됩니다. 이를 통해 미래의 디자인 프로세스는 더욱 풍요로운 방향으로 발전할 것입니다.

그러나 인공지능 기반 디자인의 도입에는 개인 정보 보호, 데이터 수집 및 이용에 대한 법규 준수, 그리고 과도한 의존으로 인한 창의력 저하 등 고려해야 할 사항들이 있습니다. 이러한 이슈를 효과적으로 해결하여 디자인 프로세스의 변화를 적응하고 미래 시장에서 성공적으로 경쟁하려면 지속적인 노력이 필요합니다.

3) 디자인하는 인공지능의 역할과 한계, 그리고 인간 디자이너의 과제

인공지능은 앞으로 계속해서 발전하고 더 큰 영향력을 갖게 되겠지만, 현재로서는 스스로의 역할을 선배의 지도가 필요한 신입 사원 정도의 위치에 두고 있는 듯하다. 인공지능 기술을 활용한 데이터 분석이 디자인 프로세스에 어떻게 활용될 수 있으며, 어떤 영향을 미치게 되는지 Chat GPT에게 질문했을 때 위와 같은 응답을 얻었다.

답을 요약하면, 인공지능을 활용하여 디자인 프로세스에 포함되는 여러 세부 작업들의 생산성을 높일 수 있음을 예를 들어 설명하고 있다. 그리고 아직 해결해야 할 여러 가지 사항들이 있으므로 인공지능을 활용하는 디자인 프로세스의 정립을 위해 지속적인 노력이 필요하다고 답하고 있다.

인간의 강점을 살리면서 인공지능의 생산성을 활용하려면, 디자인 프로세스에 대한 개선이 필요하다. 이러한 개선은 선행 연구들에서 보여준 가능성과 같이 도구의 개선을 통한 인간과 기계의 상호 작용(협업) 연구에 의하여 이루어지게 될 것이다. 그리고 이를 통하여 인공지능은 인간의 창의성과 직관성, 인간다운 의사 결정을 잘 학습하게 될 것이다.

이러한 미래가 실현되려면, 우선 현재의 기술 여건에서 인공지능

을 활용한 디자인 결과물들이 얼마나 가치 있는지를 검증할 수 있는 충분한 사례 연구가 필요하다. 또한 충분한 사례 연구는 우리에게 어떤 인간-기계 협업 디자인 방법이 바람직한지에 대한 다양한 문제 인식과 해결책들을 제공할 것이고, 다음 세대의 디자인 프로세스는 이러한 사례와 시행착오들을 바탕으로 정립될 것이다.

그러므로 오늘의 디자이너에게 필요한 것은 데이터와 인공지능을 디자인에 적용해 보며 다양한 활용 경험을 만들어 내는 실천 사례들이다. 다음 부에서는 앞으로 도전하게 될 수많은 실천 사례 중 하나로서, 데이터 과학의 방법론을 활용한 디자인 프로세스 연구 사례를 소개하고자 한다.

3부.

Design with EDA 방법론의 현실적 상상

1장. Design with EDA의 콘셉트 스케치

1) 스펙큘러티브 디자인 시나리오

스펙큘러티브 디자인Speculative Design은 미래의 가능성을 탐구하고 실험적인 아이디어를 통해 새로운 시나리오를 제시하는 디자인 방법론이다. 이 방법론은 기존의 실용적이고 현실적인 디자인 접근법과 달리 소설과 같이 스토리(시나리오)를 제공함으로써, 디자이너와 사용자가 미래에 대한 다양한 시각을 갖게 하며 사회, 환경, 기술 등의 변화에 대한 다양한 토론을 이끌어낼 수 있는 장점이 있다.

스페큘러티브 디자인은 2010년대 중반 정도에 큰 관심을 받았고, SF 작가인 브루스 스털링Bruce Sterling은 그의 작품과 강연에 '디자인 픽션Design Fiction'이라는 개념을 도입하여 미래의 시나리오를 상상하는 것이 현재의 디자인 문제와 어떻게 관련되어 있는지를 탐구하는 방법론을 제안하였다. 또한 디자이너들과 SF 작가들이 영감을 교류하고 협업하는 계기를 만들어 내기도 했다.[30] 한때 나도 디자인 픽션들을 분석하여 서비스 시나리오를 제작하는 작업들을 진행한 적이 있다.

스펙큘러티브 디자인은 현실의 실험과 검증을 거치지 않고 자유로운 소설적 상상을 기반으로 하므로, 아이디어는 혁신적이지만 디자인 실현에는 어려움이 따른다. 그러나 논의의 화두를 던지고 비전을 제시한다는 측면에서는 가치 있게 활용될 수 있다.

이 시점에서 스펙큘러티브 디자인을 언급하는 이유는 내가 제시하

려는 'Design with EDA 방법론'이 가공된 현실, 즉 소설처럼 보일 수도 있기 때문이다. 이번에 다룰 Design with EDA 방법론은 탐구적 데이터 분석 방법론을 활용하여 내가 직접 구상한 디자인 프로세스의 개념 모델이다. 이것은 나의 디자인 경험과 데이터 기술에 대한 상상력을 바탕으로 디자인 프로세스에서 데이터를 이렇게 활용하면 좋겠다는 생각으로 구축한 모델이다. 모델을 설명하기 위한 디자인 사례 연구도 진행하였으나, 실제 서비스 구현을 위해 검증한 것이 아니고 디자인 리서치 부분의 사고 실험과 같은 형식이어서 말 그대로 현재는 '스펙큘러티브 시나리오'이다.

이 시나리오를 통하여 디자인하는 인공지능과 디자인 프로세스의 변화 가능성을 토의하고, 디자이너의 데이터 문해력과 같은 관련 연구 문제들을 도출하거나 사례 연구를 진행하기에 충분한 기회를 제공할 수 있다고 생각한다. 그래서 이 책을 통하여 관심 있는 독자들과 함께 Design with EDA의 가능성을 탐구하고 활용 사례를 만들어 갈 수 있기를 희망한다. 또 이러한 활동들이 2부 4장의 마무리에서 언급한 바와 같이 오늘의 디자이너가 도전해 볼 만한 실천 사례 중 하나가 되기를 바란다.

2) 데이터 셋, 변수, 값으로 정의하는 디자인 프로젝트

'인공지능 서비스'에 대하여 '컴퓨터가 인간처럼 지각하고 학습하고 판단하여 인간이 필요로 하는 정보나 가치를 제공하는 서비스'라는 추상적인 개념으로 이해하고 있다면, 여기에 기술적인 서술을 더해 인공지능 서비스를 4단계 수행 과정으로 이해해 보자.

먼저 1단계는 컴퓨터가 특정 데이터 입력 방법(센서에 의한 입력도 포

함)을 통하여 알고리즘이 요구하는 변수와 값의 데이터를 수집하는 단계이다. 2단계는 컴퓨터 기반 알고리즘인 인공지능 모델이 인간의 지적 능력을 모방한 학습, 추론, 기억, 판단 등의 기능을 수행하여 수집된 데이터를 처리하고 패턴을 인식하는 단계이다. 3단계는 인식된 정보 중에서 사용자에게 가치 있는 정보를 추출하고 인사이트를 만들어 내는 단계이다. 4단계는 이 결과물들을 사용자들이 원하는 형식의 출력 데이터로 제공하는 서비스 단계이다.

만약 '디자인하는 인공지능'을 기술적으로 정의한다면, 가장 먼저 1단계로 디자인 프로젝트의 목표와 사용 상황, 시장 상황, 개발 기술 등 여러 조건들을 데이터로 입력받는다. 2단계로는 입력 데이터를 바탕으로 문제를 이해하고 해결안의 방향을 설정한다. 다음 3단계는 여러 가지 해결안을 제시할 수 있도록 인간의 디자인 능력을 학습한 인공지능 디자인 모델이 디자인을 수행한다. 마지막 4단계로 인공지능의 디자인 결과물을 인간이 원하는 디자인의 형식과 내용을 갖추어 출력하는 기능을 수행하는 서비스를 말한다.

이 모든 과정을 데이터의 관점으로 요약하면 '인공지능 서비스'란 결국 필요한 데이터를 수집하고 이를 데이터 모델로 처리하여 목표하는 데이터 형식으로 출력하는 과정, 즉 인간이 원하는 가치를 얻어내기 위하여 데이터의 입력, 처리, 출력의 라이프사이클을 자동적으로 관리하는 기술인 것이다.

그러므로 인공지능을 활용한 디자인을 하려면, 인간의 디자인 행위를 데이터로 해석하고, 인간의 디자인 행위를 모방하여 디자인 데이터를 처리하는 인공지능 모델을 만들어 내는 것이 과제 해결의 핵심이 된다. 그래서 나는 우선 디자인 프로젝트를 어떻게 데이터 과학의 언어로 해석할 수 있는지를 고민하게 되었다.

디자인 프로세스와 데이터 과학의 융합으로 탄생한 Design with EDA 방법론은 디자인 문제 해결 과정을 변수와 값으로 구성된 데이터 셋과 데이터 모델의 관리 과정으로 해석하고, 데이터 과학의 탐구적 분석 방법을 활용하여 디자인 리서치를 수행한다. 또한 데이터 모델에 의하여 디자인 콘셉트를 구축하고, 디자인 구현 데이터 조합을 생성하여 디자인 해결안을 도출하는 새로운 디자인 방법론이다.

Design with EDA는 디자인 프로젝트를 하나의 데이터 셋$^{Data Set}$으로 설정한다. 데이터 셋에는 디자인에 고려할 조건들이 데이터 변수와 값으로 설정되어 있다. 데이터 변수들의 값은 이상적인 디자인이 제공되었을 때 도달할 수 있는 목표 값을 가진다. 이렇게 디자인 변수가 설정되면, 데이터 큐레이션을 통하여 디자인 리서치를 위한 데이터 셋을 구축하고, 이를 대상으로 탐구적 데이터 분석 방법을 사용하여 디자인 목표 값을 구현하는 디자인 조건 변수의 데이터 모델을 만들어 낸다. 데이터 모델은 디자인 콘셉트가 되어 디자인 구현을 위한 해결안 데이터 셋을 정의한다. 그리고 정의된 데이터 모델에 따라 디자인을 수행하는 인공지능은 변수들의 현황 값을 디자인 결과물의 목표 값으로 변환할 수 있는 생성 알고리즘으로 구성되어 있을 것이다.

Design with EDA의 수행 과정은 인간과 인공지능이 협업하여 데이터 의사 결정이 가능하도록 인간의 모니터링과 인터렉션을 허용한다. 그리고 인간의 모니터링과 인터렉션은 인공지능 모델의 성능 개선에 기여하게 된다. 또한 학습을 통하여 인공지능 모델은 더 넓은 프로젝트 범위에서 인간의 의사 결정을 지원하게 되고, 점점 더 높은 수준의 디자인 능력을 갖추게 된다.

그러나 Design with EDA는 디자인하는 인공지능을 개발하는 것을 당면 목표로 하지는 않는다. 그보다는 데이터의 관점에서 디자인

문제를 이해함으로써, 다양한 통계적 연구 기법들을 디자인 프로젝트 데이터에 적용하여 디자인 문제의 의미를 도출할 수 있다. 또한 데이터 모델, 시뮬레이션, 인공지능 등 빠른 속도로 발전하고 있는 데이터 기술들을 디자인 방법론에 직접 적용하여 디자인 방법론의 효율과 문제 해결 능력을 높이고자 한다. 따라서 궁극적으로는 데이터를 기반으로 인공지능 기술 및 학제적 연계 분야와 디자인의 협업을 촉진하는 것이 이상적인 목표라고 생각한다. 물론, 향후에 이 작업 경험들이 축적되면 디자인하는 인공지능 모델의 개발에도 기여할 수 있을 것이다.

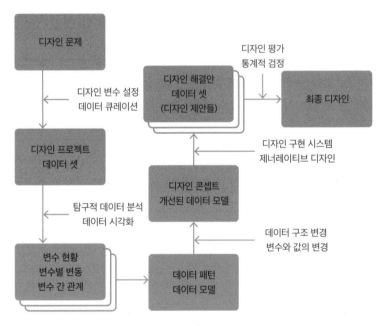

[그림 5] Design with EDA를 적용한 디자인 프로세스

2장. Design with EDA의
디자인 프로세스와 단계별 내용

디자인은 본래 데이터를 다루는 행위였다는 것을 1부 3장의 '디자인을 위한 데이터'에서 설명한 바 있다. 하지만 파편화되어 있고 비정형적인 데이터를 수렴, 발산, 반복적으로 처리하여 주관적이고 종합적인 해결안을 만들어 내는 디자인 과정이 어떻게 현대의 디지털 데이터 패러다임으로 해석될 수 있을까.

나는 더블 다이아몬드 디자인 프로세스 모델의 주요 과정들을 탐구적 데이터 분석EDA의 핵심 개념인 데이터 셋, 변수와 값의 현황, 그리고 이들의 변동 패턴과 데이터 시각화, 모델링 분석 방법들을 사용하여 설명할 수 있을지 실험해 보았다.

1) 디자인 문제의 발견 단계의 데이터 연구 방법론 적용

더블 다이아몬드 디자인 프로세스 모델의 발견 단계를 데이터의 관점에서 보면 세 가지로 해석할 수 있다. 첫째, 프로젝트 선언문에서 주요 변수를 정의한다. 둘째, 정의한 변수와 관련된 의미 있는 세부 변수들과 데이터들을 수집, 선별하여 데이터 셋을 구축한다. 셋째, 해당 데이터를 연구 활동이 가능한 형태로 가공한다.

디자인 프로세스는 디자인 프로세스의 시작점인 프로젝트 선언문Project Statement에서 해당 디자인 문제가 누구를 대상으로, 어떤 사용 상황에서, 무엇을 서비스하는 디자인을 개발하는지를 정의함으로

써 시작된다. 프로젝트 선언문의 내용에서 타깃 사용자User, 사용 상황 Context, 목표하는 서비스의 내용 및 가치Value 측정 기준을 특정할 수 있다.

그러므로 디자인 프로젝트 데이터 셋의 기본적인 변수는 사용자, 사용 상황, 목표 서비스의 범주로 구성할 수 있다. 사용자 변수에는 사용자의 인구통계학적 데이터, 사용자 경험 리서치 데이터, 유사 서비스의 사용자 로그 데이터들의 변수가 포함된다. 사용 상황 변수에는 디자인에 주어진 조건, 서비스가 제공되는 환경과 상황 데이터의 변수가 포함된다. 그리고 목표 서비스 변수에는 성공적으로 서비스가 제공되었을 때 측정 가능한 목표 값들에 대한 변수가 포함된다.

디자이너는 가장 먼저, 수많은 프로젝트 관련 데이터의 변수 중 프로젝트 데이터 셋에 포함될 주요 변수들을 선택하고 정의한다. 다음으로, 프로젝트 데이터 셋에 포함될 변수들에 대한 현황 값들을 다양한 방법으로 수집하여 프로젝트 데이터 셋의 내용을 구성한다. 이것을 '데이터 큐레이션Data Curation'이라고 하는데, 토론토 대학교 교수인 밀러Renee Miller는 프로젝트에 필요한 데이터를 선정하고 수집하거나 생성하는 데이터 관리의 과정을 통하여 데이터의 가치를 높이는 행위를 데이터 큐레이션이라고 정의하였다.[31] 데이터 큐레이션의 대상인 프로젝트 관련 데이터는 기존의 디자인 연구에서 사용하는 설문 조사, 시장 자료, 웹 서비스 로그 기록, 앱 사용 데이터, SNS 데이터, IoT 센서 데이터 등 다양한 출처와 형식이 모두 포함될 수 있다. 프로젝트에 필요하지만 확보되지 않은 데이터에 대해서는 센서 설치, 로그 수집, 데이터 생성 및 추출 등의 작업을 진행하여 데이터를 추가 수집한다. 이를 통하여 디자인 주제와 관련한 세부 변수들을 선정하고, 그 값의 현황을 확보한다. 데이터 큐레이션

과정은 디자인과 데이터 과학을 모두 이해해야 최선의 의사 결정을 할 수 있다.

다음의 작업은 '데이터 전처리Data Cleaning'다. 수집한 데이터들을 분석이 가능한 형태의 표 또는 데이터베이스의 형식으로 전환하고 통계적 분석에 문제가 생기지 않도록 데이터의 결측, 중복, 타입 불일치가 있는 부분들을 삭제, 수정, 대치하는 작업을 수행한다.[32]

이 과정을 통하여 디자인 과정에서 수집되는 비정형적이고 파편화된 데이터들이 정돈된 데이터Tidy Data로 변환된다. 데이터 과학에서 정돈된 데이터란 데이터 표Data Frame의 행은 측정 사례Case, 열은 변수Variables, 셀은 측정 사례의 변수별 값Value으로 되어 있고, 모든 열은 같은 행 수를 갖는다.

디자인 프로젝트의 데이터는 정돈된 데이터 형태의 여러 테이블로 전환될 수 있으며 복수의 테이블 사이에 관계가 형성되면 테이블 간에 상호 교차 분석이 가능하다. 고전적인 디자인 데이터들과 비정형적인 아날로그 정보들은 정돈된 데이터로 변환하는데 노력이 많이 들지만, 현재의 사용자 경험 데이터들은 디지털 미디어를 기반으로 수집과 축적이 가능하고 데이터 양도 많아졌기 때문에 정돈된 데이터 셋의 구축이 용이해졌다.

데이터 큐레이션과 데이터 전처리 과정은 더블 다이아몬드 디자인 프로세스 모델에서 디자인 문제를 이해하기 위하여 많은 양의 데이터를 확보하는 데이터의 발산Divergence 과정에 해당된다.

2) 디자인 문제의 정의 단계의 데이터 연구 방법론 적용

디자인 문제의 정의 단계는 디자인 리서치의 결과물을 도출하고 문제의 구조를 모델링하여 문제 구조의 핵심을 선정하는 과정이다. 이를 데이터의 관점에서 보면, 발견 단계에서 구축한 디자인 문제 관련 변수들의 현황과 변수 간 상호 관련성을 분석하여 디자인 프로젝트의 데이터 모델을 구축하는 과정이다.

이 단계를 자세히 살펴보면, 데이터 셋에서 각 변수들에 대한 대푯값의 현황은 기술 통계Descriptive Analysis를 통하여 알 수 있다. 각 변수들이 어떤 분포를 갖는지 그리고 변수 간 상관관계 및 인과관계의 존재 여부와 그 관계의 강도가 어느 정도인지는 데이터 시각화 기술과 통계적 분석 기술에 의하여 도출한다. 그리고 분석된 결과들을 종합하여 주요 변수들에 대한 대표적인 패턴과 데이터 모델을 도출해 낸다.

이 단계에서 발견된 인사이트는 다양한 형태의 데이터 모델과 디자인의 목표(가치) 변수를 개선하는 최적의 변수 값 조합에 대한 아이디어로 종합될 수 있다. 또한 데이터 분석으로 도출한 데이터 모델은 디자인 문제의 구조를 보여주고 디자인 해결안에 대한 전략과 방향을 제시한다.

이렇게 많은 양의 데이터를 분석하고 시각화하여 디자인 문제의 구조를 데이터 모델로 종합해 나가는 과정은 디자인 문제의 이해 단계를 정리하는 데이터의 수렴Convergence 과정에 해당된다.

3) 디자인 해결안의 개발 단계의 데이터 연구 방법론 적용

디자인 해결안의 개발 단계Develop는 문제 정의 단계에서 도출한 문

제들에 대하여 디자인 콘셉트를 제시하고 이에 맞는 다양한 디자인 해결안을 탐색하는 단계로서, 창의적인 디자인 아이디어를 내고 이를 디자인 해결안으로 발전시킨다. 이를 데이터의 관점에서 보면, 창의적인 디자인 아이디어는 중요 디자인 변수가 포함된 데이터 모델의 구조를 바꾸어 새로운 변수를 생성하거나 중요 디자인 변수 간의 관계 및 변수 현황을 변경시키는 방법으로 도출할 수 있다.

여기서 창의적인 디자인 아이디어의 목표는 디자인 해결안에서 추구하는 서비스 가치 변수의 값을 높여 주기 위한 디자인 구현 데이터의 조합 방법을 찾는 것이다. 이 과정에서 인공지능 응용 서비스를 사용하여 최적화된 데이터 셋의 구성을 도출하고, 도출된 데이터 셋의 구성을 적용하여 디자인 패턴 기반의 UI, GUI, 인터렉션 등 디자인 개발에 필요한 변수와 값이 제안될 수 있다. 각각의 변수들을 조합하면, 다양한 디자인 해결안들이 생성된다.

현재 iOS, Android와 같은 웹, 모바일 운영 체제 등 서비스 미디어별로 구축되어 있는 디자인 시스템을*33 바탕으로 다양한 디자인 패턴을 조합하여 다수의 디자인 해결안을 자동적으로 제안하는 기술이 지속적으로 발전하고 있다. 생성형 인공지능 서비스가 대중화됨에 따라 디지털 콘텐츠, 이미지, 영상, 웹 및 앱 화면 디자인 등 넓은 디자인 영역에서 생성형 디자인 실험이 진행되고 있고 디자인 사례들이 개발되고 있다.

데이터 관점에서 더 잘 정의된 디자인 데이터가 현재의 생성형 인

* 디자인 시스템은 디자인의 표현과 다양한 디자인 적용 사례들을 공통의 언어로 관리하고, 시각적 일관성을 유지하기 위한 규칙과 표준들의 총합을 말한다. 디자인 시스템은 보통 스타일 가이드Style Guide, 컴포넌트 라이브러리Component Library, 패턴 라이브러리Pattern Library를 포함한다. 디자인 시스템을 사용함으로써 디자인 업무의 생산성과 디자인 자원의 재사용성을 높이고 디자인의 일관성을 유지할 수 있다.

공지능 기술에 학습되고 축적된다면 인공지능을 활용한 디자인 결과물의 제안 수준도 더 향상될 것이다. 인공지능은 더 빠른 시간에 더 많은 디자인 안을 제시할 수 있으며 제시한 디자인에 대한 목표 서비스의 가치 값을 예측하는 시뮬레이션도 가능하므로, 디자인 시안 개발에 필요한 노력 및 시행착오를 줄이면서 최종 디자인 해결안으로 발전시킬 수 있다.

이 과정은 여러 가지 디자인 해결안을 도출하고, 다양한 조합의 디자인 구현 데이터가 다량으로 생성되는 데이터의 발산Divergence 과정에 해당된다.

4) 디자인 해결안의 구현 및 평가 단계의 데이터 연구 방법론 적용

생성된 디자인 해결안 데이터는 디자이너나 이해 당사자들이 이해하고 의사 결정하기 좋은 형식의 시뮬레이션이나 프로토타입으로 제시될 것이다. 제시된 해결안들은 이미 디자인 콘셉트의 데이터 모델이 있고 시뮬레이션으로도 디자인 평가가 가능하므로, 기존의 디자인 프로세스와 같이 복수의 해결안을 많이 제안하고 평가할 필요는 없을 것으로 예상된다.

그러나 데이터 예측이 불가능한 부분이 있거나 불확실성이 큰 경우에는 기존의 데이터 기반 디자인 평가에서 많이 사용해 온 A/B 테스팅 방법과 통계적 검증 기법으로 평가를 실시하여, 정량적인 방법으로 서로 다른 데이터 전략에 대한 의사 결정을 할 수 있다. 그리고 디자인 평가를 통하여 수집된 피드백을 반영하여 최종 디자인을 완성하는 것처럼, 데이터 기반의 디자인 평가에서도 수집된 피드백을 데

이터 셋의 구성과 데이터 모델에 반영하여 최종 디자인 제작을 위한 데이터 셋으로 수정하고 완성할 수 있다.

결국 수많은 디자인 해결안 데이터들은 마지막 단계인 디자인 평가 과정을 통하여 가장 적합한 조합으로 수렴된다. 디자인의 반복적 속성도 데이터 셋 구성 및 큐레이션 단계, 데이터 시각화 및 패턴화 단계, 데이터 모델 구축 단계, 디자인 해결안 데이터 조합의 생성 및 평가의 각 단계에서 더 좋은 결과를 도출하기 위해서 수행될 것이다.

이상과 같이 더블 다이아몬드 디자인 프로세스 모델을 기반으로 데이터 연구 방법론을 매핑하여 해석한 Design with EDA의 주요 내용을 정리하면 [표 4]와 같다.

[표 4] 더블 다이아몬드 디자인 프로세스 모델을 기반으로 매핑한 데이터 연구 방법

디자인 프로세스의 데이터 과학적 해석	디자인 프로세스의 단계별 주요 연구 방법	디자인 프로세스에 대응하는 데이터 과학의 연구 방법
프로젝트 정의: 디자인 문제를 변수와 값으로 구성된 데이터 셋으로 정의	디자인 문제의 정의: 디자인 브리프 작성	디자인 문제의 정의로부터 주요 변수(사용자, 사용 상황, 서비스 내용 및 가치) 및 값을 도출
발견Discover: 디자인 문제 해결에 의미 있는 데이터들을 수집, 선별하여 데이터 연구 활동이 가능한 형태로 정리, 가공하는 단계	자료 수집(문헌, 설문, 관찰, 인터뷰, 웹/앱의 사용 기록, SNS/센서 데이터 수집)	데이터 큐레이션으로 데이터를 수집하고, 프로젝트 데이터 셋에 의미 변수를 정의
		분석용 데이터 가공을 위한 데이터 전처리와 정돈된 데이터 셋 구축
정의Define: 데이터 시각화 작업을 통하여 각 변수의 상황과 변수들의 관계를 발견하고 데이터의 패턴과 모델을 구축하는 단계	자료 분석(연구자의 판단에 따른 분석 기법 사용)과 분석 산출물 제작(표, 다이어그램, 보고서 등)	데이터 시각화를 통한 주요/세부 변수의 변동 현황 도출, 주요/세부 변수 간 관계 현황 도출
	어피니티 다이어그램, 디자인 문제의 구조 모델 도출	데이터 모델 및 변수 패턴 도출
개발Develop: 데이터 모델과 변수 패턴을 바탕으로 서비스 내용 및 가치 관련 변수의 세부 값들을 조정하고, 새로운 변수 도입을 통하여 최적화된 디자인 해결안의 데이터 셋을 생성하는 단계	디자인 콘셉트 도출 (디자인 해결안에 대한 방향을 UX, GUI, 인터랙션, 브랜딩 등 여러 표현적 관점에서 정의)	디자인 해결안에 영향을 미치는 중요 변수 및 값의 패턴과 데이터 모델을 최적화하는 변수 조합 및 값의 범위 설정
	디자인 해결안 전개 (디자인 콘셉트를 만족하는 다수의 디자인 해결안을 제시)	데이터 모델의 변수, 값의 변경 시뮬레이션(제너레이티브 디자인)에 의하여 디자인 해결안 데이터 셋 생성
구현 및 평가Deliver: 디자인 해결안 데이터 셋을 반영한 프로토타입을 제작하여 정량적 평가를 수행하고 최종 디자인을 결정하는 단계	디자인 프로토타입 완성	디자인 해결안 데이터 셋이 구현 변수 조합을 반영한 프로토타입 완성
	디자인 해결안 평가 및 피드백 수집과 반영	디자인 해결안의 통계적 검정 평가에 의한 데이터 변경 및 피드백 반영
디자인 프로젝트 관리	디자인 수행 단계별 목표, 일정, 성과물 (단계별 보고서 양식이나 일정 관리 서비스를 사용하여 기록, 검토, 공유)	데이터 관리를 위한 소프트웨어 시스템과 인터랙티브 대시보드를 사용한 프로젝트 관리

5) 데이터 관리 대시보드를 활용한 디자인 프로젝트 지원

그리고 디자인 진행 과정을 기록하고 실시간으로 공유하는 대시보드Dashboard 형태로 디자인 프로젝트를 관리해 나간다면 프로젝트의 기록, 협업, 일정 관리, 평가 측면에서 효율성을 높일 수 있다. 즉 디자인 프로젝트 운영 데이터 대시보드 서비스를 개발하고 활용함으로써 Design with EDA 방법론이 현실에서 구현 가능한 통합적인 디자인 지원 데이터 서비스로 발전할 수 있는 것이다. 이러한 디자인 프로젝트 관리 대시보드 서비스에 대한 디자인 개발과 운영도 디자이너가 주체적으로 이끌어가야 할 것이다.

2부 3장에서 뭘러는 데이터가 주어진 형태로 발견되거나, 전문가의 능동적인 의도에 의하여 수집되거나, 전문가가 원하는 내용과 형식에 맞게 선택되거나, 전문가의 목표에 부합하도록 내용과 형식이 디자인되어 왔으며, 앞으로의 데이터는 사용자인 인간의 의도에 따라 더 많이 창조될 것이라고 하였다.

디자인 업무를 위한 데이터 연구도 같은 과정을 거친다고 할 때, Design with EDA 방법론은 디자인이라는 목표 행위에 맞추어 디자이너가 원하는 내용과 형식에 맞게 데이터를 큐레이션하고, 데이터 처리 방법을 제안하는 데이터 디자인을 수행한다. 그리고 나아가 디자인 콘셉트와 디자인 해결안이 만들어질 수 있도록 디자인 데이터 모델을 연구해 나가면서 데이터 창조(생성)의 단계를 수행한다. 이렇게 디자인의 전 과정이 데이터 큐레이션, 데이터 디자인, 데이터 생성의 흐름으로 통합되면, 디자인 프로세스는 데이터 관리 대시보드에 의하여 더 높은 투명성과 생산성을 확보할 수 있다.

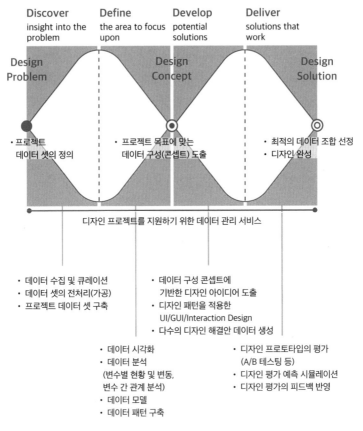

Discover
insight into the problem

Define
the area to focus upon

Develop
potential solutions

Deliver
solutions that work

Design Problem

Design Concept

Design Solution

• 프로젝트 데이터 셋의 정의

• 프로젝트 목표에 맞는 데이터 구성(콘셉트) 도출

• 최적의 데이터 조합 선정
• 디자인 완성

디자인 프로젝트를 지원하기 위한 데이터 관리 서비스

• 데이터 수집 및 큐레이션
• 데이터 셋의 전처리(가공)
• 프로젝트 데이터 셋 구축

• 데이터 구성 콘셉트에 기반한 디자인 아이디어 도출
• 디자인 패턴을 적용한 UI/GUI/Interaction Design
• 다수의 디자인 해결안 데이터 생성

• 데이터 시각화
• 데이터 분석
(변수별 현황 및 변동, 변수 간 관계 분석)
• 데이터 모델
• 데이터 패턴 구축

• 디자인 프로토타입의 평가
(A/B 테스팅 등)
• 디자인 평가 예측 시뮬레이션
• 디자인 평가의 피드백 반영

[그림 6] Design with EDA의 디자인 프로세스 단계별 수행 활동

여기까지가 Design with EDA 방법론에 관한 스펙큘러티브 시나리오이다. 사실 SF 소설의 시나리오는 개념 설명에서 더 나아가 구체적인 사례를 들어서 현실감을 더한다. 소설 같이 구체적인 상상을 공유하기 위하여 나는 Design with EDA를 적용할 만한 현실적인 디자인 프로젝트를 시도해 보았다.

3장. Design with EDA를 적용한
디자인 사례 연구 1단계
: 디자인 프로젝트 데이터 셋 구축

Design with EDA의 개념을 구상한 것은 2021년 초였다. 코로나 19로 모든 활동이 위축되어 있었고 학교 수업도 원격으로 운영하는 상태여서 Design with EDA에 대해 생각을 교류하고 검증해 볼 만한 기회를 만들기는 어려웠다. 실무 디자인 프로젝트에 적용해 보는 것이 가장 이상적인 방법이었지만, 우선 가상의 프로젝트를 통하여 Design with EDA를 검증해 보기로 결정했다.

가장 중요한 것은 프로젝트의 주제를 선정하는 것이었다. 핵심 조건은 관련 데이터를 확보할 수 있는지의 여부였다. 이미 서비스가 운영되고 있는 실무 프로젝트라면 어떤 형태로든 서비스 운영 데이터가 있을 것이지만, 그런 데이터가 누구나 접근 가능한 공공 데이터로 제공되는 경우는 드물다. 글을 쓰고 있는 현시점은 공개된 데이터가 좀 더 많이 나와 있으나, 디자인 프로젝트에 핵심적 역할을 하는 사용자 로그 데이터는 여전히 확보하기 어렵다.

그래서 가상 프로젝트는 사용자 로그 데이터가 상대적으로 덜 중요한, 즉 인터렉션이 적고 단순한 서비스여야 했다. 그리고 서비스에서 제공하는 콘텐츠 데이터를 이해하는 것이 중요한 주제이면서, 공공 데이터 포털에서 데이터 확보가 가능한 주제여야 했다.

이러한 요소들을 고려하여 서울시 미세먼지 데이터를 기반으로 미세먼지 정보 서비스를 제공하는 앱의 디자인 개발을 가상 프로젝트 주제로 선정하였다. 또한 이 주제는 내가 사용하는 분석 도구인 R을 사용하지는 않지만, 서울시 미세먼지 데이터 분석을 연습 과제로 제

공하는 데이터 분석 기술 서적도 나와 있어서 공공 데이터 포털 정보만으로는 알 수 없는 데이터의 구체적인 내용을 이해하는 데 참고할수 있었다.[34] 협업할 수 있는 데이터 전문가 없이 혼자서 데이터 분석을 수행해야 하는 여건이어서, 초중급 수준인 나의 데이터 분석 역량으로 해결할 수 있는 과제여야 한다는 제약도 있었다.

2024년 현시점에서 2018년 수집된 데이터를 사례 연구로 사용하는 것이 적절하지 않을 수도 있겠으나, 미세먼지의 경우 코로나19(2020년-2022년) 동안 평년과 다른 추세를 나타내기도 했고, 시점 때문에 프로젝트의 모든 데이터를 다시 조사 및 연구해야 하는 번거로움이 있어 가상 프로젝트는 연구 시행 시점(2020년)을 기준으로 서술하고자 한다.

1) 프로젝트 선언문과 주요 변수 선정

가상 프로젝트의 내용을 정의하기 위하여 다음과 같이 프로젝트 선언문을 설정하였다.

> "서울의 미세먼지 현황과 예보를 사용자들의 정보 요구에 맞게
> 안내해 주는 모바일 앱 서비스를 디자인한다."

Design with EDA는 프로젝트 선언문의 내용에서 주요 변수를 설정하게 되므로, 본 프로젝트 선언 문장에서 주요 데이터 변수를 추출하면 다음과 같이 수집할 데이터의 범주를 정할 수 있다.

• **본 프로젝트에서 수집할 데이터의 범주**

> • **사용자 데이터**: 서울의 미세먼지 정보가 필요한 사용자 데이터
> • **사용 상황 데이터**: 사용자들의 미세먼지 관련 정보 요구가 발생하는 상황 데이터
> • **서비스 내용 및 가치 데이터**: 사용자 정보 요구를 만족하는 미세먼지 현황과 미세먼지 예보 정보 서비스의 앱 디자인을 위한 디자인 구현 데이터

이제 이 프로젝트의 사용자가 누구이며, 어떤 미세먼지 정보를 필요로 하는지, 사용자가 정보 요구를 어떤 시점이나 조건에서 어떤 방식으로 하는지, 정보 요구의 내용은 구체적으로 무엇인지, 미세먼지 현황 정보와 예보 정보는 어떤 특성을 갖는지와 관련된 디자인 문제들을 데이터 큐레이션, 데이터 가공, 탐구적 데이터 분석을 통하여 이해하고자 하였다.

2) 데이터 큐레이션

프로젝트 시행 시점에서 수집이 가능한 사용자 및 사용 상황 관련 데이터는 앱 스토어에 출시되어 있는 유사 서비스에 대한 사용자 평가 데이터가 있었다. 앱 평가 데이터는 문장으로 구성되어 정량화가 어렵고 사용자나 사용 상황 정보보다는 앱 평가 정보가 비중을 이루고 있지만, 공개되어 있고 검색이 가능하므로 쉽게 확보 가능한 데이터이다.

그리고 사용 상황과 서비스 내용을 이해하기 위하여 서울시에서

공개한 2018년 미세먼지 측정 데이터, 측정소 주소 데이터, 서울기상관측소의 날씨 데이터를 수집할 수 있었다. 그리고 2009년부터 2018년까지 10년간의 미세먼지 측정 데이터 셋도 수집하였다.

본 실험 사례에서는 한정된 여건과 작업의 편의성을 고려하여 이미 수집이 완료되어 일반에 공개된 데이터만을 사용했지만 실무 디자인 프로젝트라면 이미 확보된 데이터, 실시간으로 수집 가능한 데이터, 필요에 의하여 추가 수집할 데이터들에 대하여 시간과 자원을 들여서 큐레이션함으로써 프로젝트 관련 주요 데이터들을 확보할 수 있을 것이다.

- **본 프로젝트에 사용한 데이터**

- 앱 스토어의 유사 서비스에 대한 사용자 평가 데이터
 ('미세미세'와 '에어비주얼' 앱의 사용자 평가 데이터)
- 서울시 미세먼지 측정 데이터 (2008년-2018년, 10년간의 측정 데이터)
- 서울시 미세먼지 측정소 주소 데이터
- 서울시 날씨 데이터 (2018년)

3) 데이터 셋의 세부 변수 정의

프로젝트에서 분석할 데이터는 크게 유사 앱 서비스에 대한 사용자들의 앱 스토어 평가 데이터와 서울시 측정소들의 미세먼지 및 날씨 데이터의 두 가지로 볼 수 있다. 다만 두 종류의 데이터는 수집 시점과 데이터 크기가 다르고 관계를 정의할 수 있는 데이터가 없어서 데이터를 연계하여 하나의 데이터 셋으로 통합할 수는 없었다. 따라

서 두 종류의 데이터를 따로 분석하고 사용자 평가 데이터에서 나온 주요 내용들을 키워드로 하여, 미세먼지 측정 데이터에서 해당 키워드의 현황을 조사하는 방법으로 진행하였다.

• 사용자 및 사용 상황 관련 데이터 변수

사용자는 서울에 거주하거나 서울에 방문 계획이 있으면서 미세먼지 정보에 민감한 사용자들인데, 이들에 관하여 수집 가능한 기존 데이터는 앱 스토어의 미세먼지 관련 앱에 대한 평가 정보나 SNS의 미세먼지 관련 메시지 정보를 활용할 수 있다. 그 외 사용자 대상 설문이나 인터뷰 등을 수행하여 새로 사용자 데이터를 수집하는 방법도 있으나, 본 프로젝트에서는 이미 축적되어 있는 앱 스토어 평가 데이터를 수집하였다.

미세먼지 정보 서비스의 대표 앱으로 '미세미세'와 '에어비주얼'을 선정했다. 조사 시점에서 '미세미세'는 2.8만 개, '에어비주얼'은 1만 개의 사용자 평가 데이터가 앱 스토어에 등록되어 있었다. 이 중 '에어비주얼'의 경우 2021년 3월 초 앱의 주요 업데이트가 이루어져서, 두 앱 모두 분석 대상을 조사 시점의 서비스 버전에 대한 디자인 평가 데이터로 통일하여, 2021년 3월부터 5월까지 3개월 동안 앱 스토어에 입력된 평가 데이터를 대상으로 데이터를 수집 및 분석하였다. 미세먼지 측정 데이터는 2018년 기준이지만 측정 데이터가 연간 패턴을 반복하고 있고 모바일 앱의 사용자 경험과 제작 서비스는 매우 빨리 변화하는 상황이어서, 현실감 있는 앱 평가 피드백 수집을 위하여 가상 프로젝트 진행 시점과 가까운 기간의 평가 데이터를 사용하였다.

하지만 해당 기간 내의 앱 평가 데이터는 수량이 많지 않아서 데이터의 대푯값이나 변동을 정량 측정하기에는 적합하지 않았다. 이에

데이터 내용을 카테고리별로 분류하여 사용자 경험의 키워드를 도출하는 방식으로 분석하였다. 앱 평가 데이터의 내용을 자주 언급된 키워드로 분류하여 사용자 속성의 내용, 사용 상황의 종류 등을 추출할 수 있었다. 동시에 앱 평가 데이터인 만큼 서비스에 대한 감사 인사, 서비스 불만 및 오류 신고, 앱의 장단점, 앱 서비스와 관련한 관심 주제도 도출할 수 있었다. 이들을 프로젝트 데이터의 주요 변수와 관련 키워드로 매핑하여 [표 5]와 같이 정리하였다.

[표 5] 프로젝트 데이터의 변수 키워드와 미세먼지
앱 '미세미세', '에어비주얼'의 앱 스토어 평가 데이터 내용 및 언급 건수
(데이터 수집 기간: 2021.3.1-2021.5.31)

변수 카테고리	변수 키워드	'미세미세' 앱 평가 내용 (총 188건의 평가 글 중 키워드의 언급 건수)	'에어비주얼' 앱 평가 내용 (총 109건의 평가 글 중 키워드의 언급 건수)
사용자 데이터	질병 가족 구성	폐질환 (2) 천식/비염 등 질병 (3) 해외에서 귀국 (1) 육아 (1) 온 가족 사용 (3)	육아 (1) 타 지역 친척 확인 (1)
사용 상황 데이터	사용 시점 사용 목적 사용 빈도 사용 환경	아침 (3) 외출 (1) 수시 확인 (2)	해외 정보 확인 (3) 운동, 야외 활동 (1) 아침 (2) 환기 (2) 외출 (2) 수시 확인 (4)
서비스 내용 및 가치 데이터	서비스 불만 및 오류	접속 오류 (9) 위젯 불만/오류 (11) 지도 표기 오류 (11) 시간 표기 오류 (5) 기타 (7)	위치 표기 오류 (5) 위치 연동 오류 (4) 위젯 오류 (3) 기타 (3)
	신뢰성	신뢰함 (16) 신뢰성 제기 (8)	신뢰함 (14) 신뢰성 제기 (1)
	앱의 장점 (디자인, 요약 표현, 상세 표현)	편리한 디자인 (22) 한 눈에 보임 (9) 상세 설명 (6) 캐릭터 표현 (8) 알림 (4)	편리한 디자인 (4) 한 눈에 보임 (2) 상세 설명 (7) 지역 정보 (6) 바람 방향 정보 (2)
	가치 평가 (추천/감사 등)	감사 (29) 좋음 (41) 잘 사용 중 (20) 추천/필수 (14)	감사 (10) 좋음 (28) 잘 사용 중 (5) 추천/필수 (4)

앱 평가 데이터가 변수 카테고리별로 정량 분석이 가능한 정도의 데이터 수가 수집되지는 않아서, 정성적으로 내용을 살펴보았다. 사용자 데이터 부분에서는, 호흡기 질환과 육아 등 가족 구성원 관련 키워드가 있었으나 언급 비중이 높지 않았고 미세먼지 측정 데이터와

사용자 속성을 연계할 데이터가 없었다. 사용 상황 데이터 부분에서는, 아침 및 외출 활동 전과 수시 확인 등 앱 사용 시점이 자주 언급되어서 사용 시점을 프로젝트의 주요 변수 키워드로 선정하였다. 서비스 내용 및 가치 관련 데이터 부분에서는, 앱 스토어의 평가 목적이 만족도 평가 및 추천에 있으므로 앱에 대한 긍정적 평가 비중이 높았다. 서비스 불만 및 오류에 대한 의견은 서비스 내용 부분보다는 서비스 작동 오류 관련 부분이 언급되었으며, 구현 기술 관련 오류 의견에서 새로운 앱 디자인에 참조할 만한 내용은 없었다. 단, 위젯 서비스에 대한 디자인 변경 및 오류 언급이 많아 위젯 형식의 정보 요약 서비스에 대한 관심이 높음이 확인되었다.

여기에서 가장 의미 있는 발견은 데이터 신뢰성 관련 평가 내용이 많았다는 점이다. 이는 앱이 제공하는 미세먼지 데이터에 대한 신뢰성이 매우 중요함을 의미하는데, 언급 내용을 보면 사용자들이 어떤 기관의 측정 데이터를 사용하는지에 관심이 높고 여러 서비스의 정보를 비교해 가며 신뢰성 평가를 하고 있었다. 이를 바탕으로 서비스 내용의 주요 가치 변수 키워드로 앱 서비스의 신뢰성 확보를 선정하였다. 또한 각 앱의 장점에 대한 언급을 보면, 정보를 잘 이해할 수 있게 디자인한 부분과 정보에 대한 상세한 설명 부분이 공통으로 자주 언급되어 미세먼지 정보의 설명성이 중요한 서비스 가치임을 확인하였다.

앱의 디자인 평가에서는 각 앱의 디자인 특징을 반영하여 '미세미세'의 캐릭터 사용 부분이나 '에어비주얼'의 지도 표현 부분이 자주 언급되었다. 두 앱은 공통으로 지역별, 날짜별, 시간별 미세먼지 농도 및 농도 단계 정보와 위젯, 알림, 즐겨찾기 등의 개인화 기능을 제공하고 있었다. 정보의 내용에는 차이가 없었지만 표현 방법에서 '미세미세'는 아이콘을 중심으로, '에어비주얼'은 지도 및 그래프를 중심으로 정보를 전달하고 있었다.

그러나 앱 평가 데이터를 통하여 각 서비스의 정보 디자인이 정확하고 효과적으로 정보를 전달하고 있는지를 비교 확인할 수는 없었다. 즉 앱 스토어의 유사 앱 평가 데이터만으로 프로젝트 데이터의 변수 선정을 진행하는 것은 데이터의 내용이나 분량 면에서 한계가 있었다. 프로젝트의 완성도를 높이기 위해서는 유사 앱들의 사용성 평가나 서비스 사용자들의 인터뷰 등을 실시하여 추가적으로 데이터를 수집해야 한다. 그러나 본 사례는 Design with EDA 방법론에 대한 사고 실험이므로, 연구 시점에서 바로 수집 가능했던 앱 평가 데이터에 한정하여 주요 변수를 선정하고 이와 관련한 미세먼지 측정 데이터 현황 분석을 진행하였다.

· 유사 앱 서비스의 평가 데이터에서 선정한 주요 변수 키워드

- 앱 사용 시점과 빈도
- 앱 서비스의 신뢰성
- 미세먼지 정보의 설명성

· 유사 앱에서 공통적으로 제공하는 콘텐츠

- 지역별, 날짜별, 시간별 미세먼지 농도 및 농도 단계 정보
- 위젯, 알림, 즐겨찾기 등의 개인화 서비스

한편 미세먼지 정보 서비스의 원시 자료인 서울시 미세먼지 측정 데이터를 분석하여 유사 앱 평가 데이터에서 발견한 주요 변수 데이터 및 서비스 콘텐츠 정보의 현황을 알아보고자 하였다. 서울시 미세먼지 측정 데이터는 서울의 각 지역 관측소에서 시간별로 측정되는 대기오염 측정값들로, 서울시 열린데이터 광장 사이트에 공개된다. 확보한 데이터 내용은 다음과 같다.

• 미세먼지 측정 및 날씨 관련 데이터 변수

- 10년간 서울 25개 구별 측정소의 미세먼지 측정값
- 2018년 서울 25개 구의 시간별 미세먼지 및 기타 오염물질 측정값
- 2018년 서울기상관측소의 날씨 데이터 측정값
 (온도, 풍속, 풍향, 습도)
- 서울 25개 구별 측정소의 주소 정보

이후의 데이터에 대한 가공, 정량적 분석, 시각화 작업은 통계 프로그래밍 언어인 R과 프로그래밍 개발 환경 서비스IDE, Integrated Development Environment인 R 스튜디오를 사용하여 수행하였다. 이어지는 표와 그림들은 데이터 분석 과정에서 출력한 결과들이다.

time	place	pm10	pm2.5
<dttm>	<dbl>	<dbl>	<dbl>
2018-12-31 18:00:00	125	43	23
2018-12-31 19:00:00	125	38	24
2018-12-31 20:00:00	125	35	22
2018-12-31 21:00:00	125	40	26
2018-12-31 22:00:00	125	43	29
2018-12-31 23:00:00	125	53	34

6 rows

[그림 7] 2009년부터 2018년까지 10년간 미세먼지 측정 데이터 구조와 내용
(2,150,195행의 데이터 중 마지막 6행을 출력)

▶ [그림 7]에 대한 설명

time 변수는 날짜형 데이터이다. '<dttm>: date-time' 형식으로 측정
된 연도, 월, 일, 시간, 분, 초 데이터가 기록되었다. place 변수는 측정소 번
호를 나타낸다. '<dbl>: 숫자, 소수점을 포함하는 실수' 형식으로 101번부
터 125번까지 측정소가 존재한다. pm10 변수는 미세먼지 측정 수치로
단위는 세제곱미터 당 마이크로그램이며, 먼지의 크기가 10 마이크로미
터 이하이면 미세먼지(pm10)이고, 2.5 마이크로미터 이하이면 초미세먼지
(pm2.5)로 분류한다. pm10 변수는 미세먼지의 측정값이고, pm2.5 변수는
초미세먼지의 측정값이다.

측정일시	측정소코드	측정항목코드	평균값	측정기상태
<dttm>	<fct>	<fct>	<dbl>	<fct>
2018-01-01	101	8	29	0
2018-01-01	101	9	17	0
2018-01-01	102	8	34	0
3 rows				

[그림 8] 2018년 측정소별 미세먼지 측정 데이터의 구조와 내용
(1,314,000행 데이터 중 3행까지 출력)

▶ [그림 8]에 대한 설명

측정일시 변수는 측정 시점 데이터이다. 측정소코드 변수는 측정소 고유 번호를 나타내며 '<fct>: factor 값, 범주를 나타내는 데이터' 형식으로 기록된다. 측정항목코드 변수는 6가지 대기오염 측정 항목을 말한다. 8번이 미세먼지, 9번이 초미세먼지이다. 평균값 변수는 측정 항목(8번은 미세먼지, 9번은 초미세먼지)의 측정값이다. 측정기상태 변수는 0 값이 정상 작동을 표현한다.

측정소 코드	측정소 이름	측정소 주소	표시 순서	공인코드
<dbl>	<chr>	<chr>	<dbl>	<dbl>
101	종로구	종로구 종로35가길 19 (종로5.6가동 주민센터)	1	111123
102	중구	중구 덕수궁길 15 (시청서소문별관 3동)	2	111121
103	용산구	용산구 한남대로 136 (서울특별시중부기술교육원)	3	111131
104	은평구	은평구 진흥로 215 (한국환경산업기술원)	4	111181
105	서대문구	서대문구 세검정로4길 32 (홍제3동 주민센터)	5	111191
106	마포구	마포구 포은로6길 10 (망원1동 주민센터)	6	111201
6 rows				

[그림 9] 서울시 측정소 정보 데이터의 구조와 내용
(25개 측정소 데이터 중 6행까지 출력)

▶ [그림 9]에 대한 설명

　서울시 측정소 정보는 측정소 코드와 이름, 주소, 표시 순서, 공인코드로 구성되어 있다. 측정소 코드는 각 측정소에 부여된 고유 번호로 101번부터 125번이 있다. 측정소 이름은 관할 구 이름으로 되어 있으며 문자값 '<chr> character' 형식으로 표현된다. 측정소 주소는 측정소의 주소 내용으로 문자값이다. 표시 순서, 공인코드 데이터는 사용하지 않았다.

지점	일시	기온	풍속	풍향	습도	wind_name
<dbl>	<dttm>	<dbl>	<dbl>	<dbl>		<dbl>
108	2018-01-01 00:00:00	-3.2	0.5	110	40	110
108	2018-01-01 01:00:00	-3.3	0.7	360	41	360
108	2018-01-01 02:00:00	-3.7	0.9	270	42	270
108	2018-01-01 03:00:00	-4.0	1.0	290	44	290
108	2018-01-01 04:00:00	-4.2	1.1	290	53	290
108	2018-01-01 05:00:00	-4.4	0.8	290	54	290
6 rows						

[그림 10] 서울기상관측소(108번) 날씨 데이터의 구조와 내용
(8,760행 데이터 중 6행까지 출력)

▶ [그림 10]에 대한 설명

　서울기상관측소(날씨 데이터의 108번 지점) 시간별 날씨 데이터(기온, 풍속, 풍향, 습도) 구조와 내용이다. wind-name 변수는 바람 방향을 0도에서 360도의 각도 값으로 나타낸다.

4) 데이터 전처리 과정과 정돈된 데이터 셋 구축

　이전 단계에서 수집한 공공 데이터들을 본 연구의 목적에 맞게 분

석과 시각화가 용이한 형태로 가공하기 위하여 데이터 전처리를 실시했다. 필요 없는 측정 데이터 열 삭제, 측정소 이름 추가, 측정 월과 시간 정보 분리, 날씨 데이터에 풍향 이름 추가, 날씨 데이터와 미세먼지 데이터 병합 등을 진행했다. 이 과정을 통해 [표 6]의 서울시 모든 측정소의 시간별 측정 데이터 셋과 [표 7]의 서울기상관측소의 날씨와 미세먼지 측정 데이터 셋의 두 가지 정돈된 데이터 셋으로 가공하였다.

[표 6] 서울시 25개 측정소의 2018년 미세먼지 및 초미세먼지 데이터 구조와
1행의 값

(209,785개의 측정값, 서울시 25개 측정소의 2008년-2018년 10년간
미세먼지 데이터 2,150,195개의 측정값도 같은 구조로 정리하였다.)

시간 (년-월-일-시간)	측정소 번호	미세먼지값 (pm10)	초미세먼지값 (pm2.5)	월	일	시간 (시)	측정소 위치
2018-01-01- 00:00:00	101	29	17	1	1	0	종로구

[표 7] 서울기상관측소의 2018년 날씨 데이터와 미세먼지 및 초미세먼지 데이터가
결합된 데이터 구조와 1행의 값

(8,740개의 측정값)

시간 (년-월-일-시간)	기온	풍속	풍향	습도	풍향 이름	미세 먼지값 (pm10)	초미세 먼지값 (pm2.5)
2018-01-01- 00:00:00	-3.2	0.5	110	40	동남동	33	16

지금까지의 서술한 서울시 미세먼지 데이터 관련 전처리 과정은 아래의 웹 페이지에 분석 과정 코드와 결과를 기록하였다.

🔗 https://rpubs.com/hyunjhin/1041402

4장. Design with EDA를 적용한 디자인 사례 연구 2단계 : 데이터 시각화

1) 데이터 시각화를 통한 변수의 변동 현황, 변수 간 관계 현황 도출

　전처리된 데이터 셋의 각 변수에 대한 패턴과 관계를 발견하기 위하여 통계 프로그램 R과 R의 데이터 시각화 패키지 ggplot2*를 사용하여 시각화하였다.

　앞에서 선정한 주요 변수 키워드인 앱 사용 시점과 빈도, 앱 서비스의 신뢰성, 미세먼지 정보의 설명성과 관련한 콘텐츠 데이터(미세먼지 정보)의 현황과 패턴을 발견하였다. 또한 유사 앱 서비스에서 공통적으로 제공하고 있는 지역별, 날짜별, 시간별 미세먼지 농도 및 농도 단계 정보와 위젯, 알림, 즐겨찾기 등의 개인화 서비스에 대하여 가치 있는 정보 표현을 위한 인사이트들을 수집하였다.

　데이터 시각화 분석 과정은 [그림 11]에서 [그림 29]까지와 같이 수행하였고, 각 그래프에서 얻은 발견과 더 알아볼 질문(다음 단계의 시각화 방향)은 발견 1)과 같이 번호로 표기하였다.

* 　ggplot2는 R 프로그램에서 데이터 그래프를 그릴 때 사용하는 대표적인 기능 패키지이다. 그 래프의 다양한 속성을 섬세하게 지정하여 디자인 완성도가 높은 그래프를 제작할 수 있다.

· 서울시 측정소별 미세먼지 측정 데이터의 시각화와 변수 현황

서울시 측정소별 미세먼지 측정 데이터를 사용하면 2009년부터 2018년 기간의 측정소별, 년-월-일-시간별 미세먼지와 초미세먼지 측정량 현황을 분석할 수 있다. 그리고 미세먼지와 초미세먼지의 비교 및 상관관계도 알 수 있다. 아래 분석에서 1년 단위의 데이터 분석은 2018년 측정 데이터를 기준으로 진행하였고, 연간 데이터 패턴을 분석할 때는 10년간 측정 데이터를 사용하였다.

[그림 11] 2018년 서울시 미세먼지와 초미세먼지의 관계 분포 현황

▶ [그림 11]에 대한 설명

x축 pm10의 값은 미세먼지, y축 pm2.5의 값은 초미세먼지를 나타내어 미세먼지가 특정한 값일 때 초미세먼지의 분포가 어떻게 되는지를 점으로 시각화하였다. 가로 방향의 회색 기준선은 초미세먼지 농도 단계 기준,

세로 방향의 연두색 기준선은 미세먼지 농도 단계 기준이다.[*]

발견 1) 미세먼지가 많으면 대체로 초미세먼지도 비례해서 많다. 전체적으로는 비례 그래프이지만, 비례 정도에 두 방향성이 존재하여 기울어진 V자 모양을 이룬다. 즉 기울어진 V자 모양에서 위쪽 그래프가 나타내는 미세먼지와 초미세먼지가 거의 비례하는 흐름이 하나 있고, 아래쪽 그래프가 나타내는 초미세먼지량은 낮지만 미세먼지량이 매우 높은 흐름이 하나 더 있다. 이것이 측정 시점의 문제인지, 측정 지역의 문제인지는 확인할 필요가 있다.

발견 2) 미세먼지와 초미세먼지 농도의 나쁨 단계에 대한 평가 기준이 다르다. 회색과 연두색 모두 세 번째 기준선 이상으로 '매우 나쁨' 농도 단계를 나타내는데, 매우 나쁨 기준 값 이상의 초미세먼지가 매우 나쁨 기준 이상의 미세먼지보다 훨씬 많이 관측된다. 초미세먼지가 더 심각하다는 의미인지 확인이 필요하다.

[*] 연두색 기준선은 왼쪽부터, 회색 기준선은 아래쪽부터 순서대로 첫 번째 기준선까지 양호, 두 번째 기준선까지 보통, 세 번째 기준선까지 나쁨, 세 번째 기준선 이상으로는 매우 나쁨의 농도 측정 기준이다. 이후 본문에서 그래프의 단계 기준선 표현에 별도 설명이 없는 경우 동일한 기준선을 적용하였다.

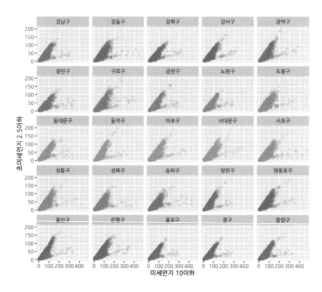

[그림 12] 서울시 측정구별 미세먼지와 초미세먼지 관계 분포 현황

발견 3) 서울시 측정구별 미세먼지와 초미세먼지량의 상관관계는 지역별로 패턴이 유사하다. 다만 상대적으로 미세먼지와 초미세먼지가 비례하는 특성이 강한 지역(점 분포가 직선적 특성이 강한 곳)과 약한 지역(점 분포가 넓게 흩어진 곳)의 차이는 있다. 지역별로 V자 모양의 패턴이 유사한 것으로 보아 **발견 1)**에서 언급했던, V자 모양의 그래프 특성이 나타난 이유는 측정 지역의 차이보다는 측정 시점의 문제로 예상한다.

발견 4) 초미세먼지량(y축)은 낮지만 미세먼지량(x축)이 매우 높은 흐름(기울어진 V자 모양에서 아래쪽 그래프가 나타내는 방향성)의 강도는 지역마다 차이가 있다. x축의 점 분포 차이가 지역별로 분명한 것으로 보아 미세먼지량의 지역차가 초미세먼지량의 지역차보다 큰 것으로 예상한다.

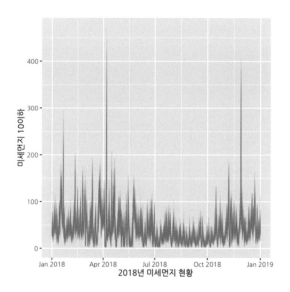

[그림 13] 2018년 서울시 연간 미세먼지 측정량 현황

▶ [그림 13]에 대한 설명

x축은 2018년 1월 1일부터 2018년 12월 31일까지의 기간이고, y축은 미세먼지(pm10)의 측정량을 나타낸다.

발견 5) 전체적으로 4월과 12월 주변의 측정량이 높게 나타나고, 여름에는 측정량이 적게 나타난다. 반면 미세먼지 측정량은 계절별 차이가 있다.

[그림 14] 2018년 서울시 연간 초미세먼지 측정량 현황

▶ [그림14]에 대한 설명

x축은 2018년 1월 1일부터 2018년 12월 31일까지의 기간이고, y축은 초미세먼지(pm2.5)의 측정량을 나타낸다.

발견 6) 초미세먼지도 1분기, 4분기가 측정량이 많은 편이다. 그러나 초미세먼지는 미세먼지보다 계절에 의한 차이가 크지 않은 편이며, 같은 월 안에서도 일별로 측정량 변동이 심하다.

[그림 15] 2018년 연간 미세먼지와 초미세먼지 측정량 비교 현황

발견 7) 전체적으로 미세먼지(빨간색) 그래프가 위쪽에 자리하고 있고, 변동 폭도 크다. 매우 높은 측정 수치를 보여주는 지점들도 미세먼지(빨간색) 측정량이다. 그에 비하여 초미세먼지(파란색)는 분포도 고르고, 변동 폭도 작다.

[그림 16] 2018년 월별, 일별 기준으로 표현한 미세먼지 측정량

▶ [그림 16]에 대한 설명

연노란색 영역은 미세먼지 농도 나쁨 단계 기준 영역이고, 연노란색 영역 위쪽은 미세먼지 농도 매우 나쁨 단계 기준 영역이다.

발견 8) 1-5월은 미세먼지 나쁨 기준 위로 측정된 날이 확연하게 많고, 6-9월은 나쁘지 않은 편이다. 10-12월은 상반기보다는 적지만 가끔 나쁜 날이 있다. 그러므로 1-5월에는 일별로 상세한 업데이트가 꼭 필요하다. 10-12월은 가끔 나쁨 기준을 초과하는 날에 대한 알림이 필요하다. 이러한 연간 패턴이 매년 반복되는지를 확인할 필요가 있다.

발견 9) 미세먼지가 많은 날은 시간별로 편차도 매우 큼을 그래프의 높이로 짐작할 수 있다. 미세먼지가 가장 많았던 2018년 4월 6일을 자세히 보며, 하루의 시간당 측정량 변화 패턴을 확인할 필요가 있다.

[그림 17] 2009년부터 2018년까지 10년간의 미세먼지 측정량 현황

발견 10) 10년간 미세먼지 측정량 데이터를 시각화하면 반복적으로 매년 말에서 차년 상반기 부근에 측정량이 높아짐을 확인할 수 있다. 그리고 2010년대 초반에는 측정량이 매우 높다가 2016년 이후에는 조금 낮아졌다. **발견 8)** 질문에 대하여 연간 비슷하게 반복되는 미세먼지 발생 패턴을 확인할 수 있다.

[그림 18] 2009년부터 2018년까지 10년간의 초미세먼지 측정량 현황

발견 11) 초미세먼지는 미세먼지만큼 계절에 따라 차이가 크지는 않으
나 상반기 1-4월 즈음에는 매년 반복적으로 매우 나쁨 이상 기준의 측
정량이 발생한다. 또한 초미세먼지는 그래프 아래에서 두 번째 회색 기
준선 이상이 나타내는 '농도 단계 나쁨'이 꽉 채워진 빈도로 관측되는 것
을 보아 매년 지속적으로 농도 단계 나쁨 이상 값이 측정된다.

측정소
— 강남구 — 서대문구
— 강동구 — 서초구
— 강북구 — 성동구
— 강서구 — 성북구
— 관악구 — 송파구
— 광진구 — 양천구
— 구로구 — 영등포구
— 금천구 — 용산구
— 노원구 — 은평구
— 도봉구 — 종로구
— 동대문구 — 중구
— 동작구 — 중랑구
— 마포구

[그림 19] 미세먼지 측정값이 매우 높게 나온 2018년 4월 6일의 시간별, 지역별
미세먼지 측정 현황

▶ [그림 19]에 대한 설명

회색 영역은 미세먼지 농도 나쁨 단계 기준 영역이고, 회색 영역 위쪽은
미세먼지 농도 매우 나쁨 단계 기준 영역이다.

발견 12) 매우 나쁨 단계의 수치가 특정 시간대(오전 10시경-오후 11시
경)에 집중되어 있다. 시간별 측정량 차이가 크므로 미세먼지 대푯값으
로 일평균 값을 쓰면 안 된다는 것을 알 수 있다. 측정량 그래프의 흐름
이 연속적으로 늘어나다가 연속적으로 감소하는 추세이므로 시간을 구
간으로 나누어 미세먼지 측정량의 많고 적음을 예측할 수 있도록 사전에
공지를 할 수 있다. 발견 9) 질문에 대하여 미세먼지는 하루 안에 시간
당 측정량의 변화가 크다는 것을 확인하였다.

발견 13) 측정소 지역별(구별)로 측정량은 다르지만, 시간별 측정 패턴은 유사하게 나타난다.

발견 14) 미세먼지 매우 나쁨 단계의 범위(회색 영역 위쪽)가 너무 넓고, 같은 단계 안에서 측정량에 큰 차이가 존재한다. 농도 매우 나쁨 단계를 더 세부적으로 나누어 매우 나쁨의 정도를 표기할 필요가 있다.

[그림 20] 2018년 4월 6일의 시간별, 지역별 초미세먼지 측정 현황

▶ [그림 20]에 대한 설명

회색 영역은 초미세먼지 농도 나쁨 단계 기준 영역이고, 회색 영역 위쪽은 초미세먼지 농도 매우 나쁨 단계 기준 영역이다.

발견 15) 초미세먼지는 농도 나쁨 단계의 측정값이 많고, 매우 나쁨 단계의 측정값은 적다. 또한 매우 나쁨 단계의 측정값 구간도 넓지 않으므로, 초미세먼지 측정량의 4단계 구간 구분은 적절해 보인다.

발견 16) 초미세먼지량의 지역별 추세는 미세먼지 측정 패턴과 유사하고, 역시 시간별 측정량 차이가 크다. 그래프의 변동 간격을 볼 때 3시간 정도는 패턴이 유지되고 있어서 1-3시간 이전에 데이터 변동 추세를 제공하면, 향후 측정 추이 예측에 도움이 될 것이다.

• 서울기상관측소의 날씨와 미세먼지 측정 데이터 시각화와 변수 현황

기준 측정소의 날씨와 미세먼지 측정 데이터를 사용하면 기온, 습도, 풍속, 풍향, 미세먼지량, 초미세먼지량에 대한 연간 현황을 알 수 있다. 또한 미세먼지, 초미세먼지 측정량과 각 날씨 변수와의 상관관계를 분석할 수 있다. 미세먼지 정보 서비스에서 어떤 날씨 정보가 의미 있는지, 그리고 날씨 정보를 어떻게 표기해 주는 것이 좋을지를 알 수 있다.

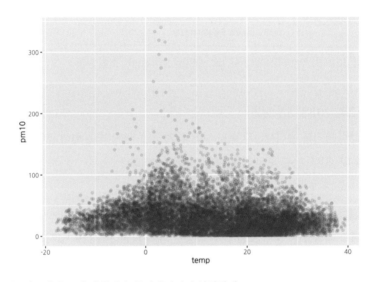

[그림 21] 온도와 미세먼지, 초미세먼지의 상관관계

▶ [그림 21]에 대한 설명
 x축은 온도(℃)이고, y축은 미세먼지(파란색) 및 초미세먼지(빨간색)의 측정량이다.

발견 17) 온도 변화와 미세먼지, 초미세먼지 측정량은 관련이 없다. 그 래프에서 온도를 나타내는 x축 중간 부분에 온도 측정값과 미세먼지 및 초미세먼지 측정치가 높은 값들이 많이 분포하는 이유는 우리나라 평년 기온이 중간 온도가 많기 때문이다. 온도가 높거나 낮은 부분에 미세먼 지 및 초미세먼지 측정치가 낮은 값들로 보이는 이유는 서울의 온도가 영하 10도 이하이거나 영상 30도 이상인 날이 적고, 이 온도 구간에서 미세먼지가 많이 발생하지 않는다는 것을 말한다. 중간 온도 구간에는 미세먼지 측정값의 분포가 넓고 대체적으로 평평한 모양이어서 이 그래 프로 관계 패턴을 설명하기는 어렵고, 다만 온도 0도에서 10도 구간에 좀 더 넓은 미세먼지 측정 분포를 보여준다. 계절적으로는 겨울 및 환절 기에 해당한다.

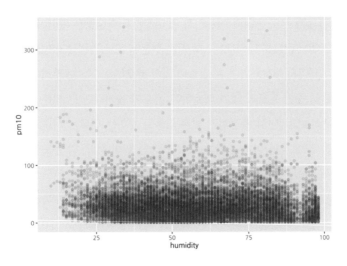

[그림 22] 습도와 미세먼지, 초미세먼지의 상관관계

▶ [그림 22]에 대한 설명

x축은 습도(%)이고, y축은 미세먼지(파란색)와 초미세먼지(빨간색)의 측정량이다.

발견 18) 습도와 미세먼지, 초미세먼지 측정량은 관련이 없다. 습도의 높고 낮음에 상관없이 미세먼지와 초미세먼지 측정량 분포가 비슷하다.

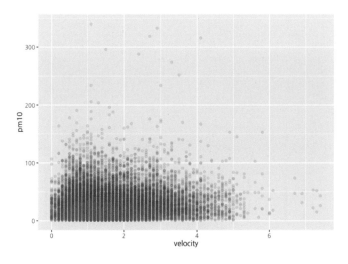

[그림 23] 풍속과 미세먼지, 초미세먼지의 상관관계

▶ [그림 23]에 대한 설명

x축의 풍속은 초당 이동한 거리(m/s) 단위로 측정한 값이다. y축은 미세먼지(파란색)와 초미세먼지(빨간색)의 측정량이다.

발견 19) 풍속이 낮으면(바람이 느리면) 미세먼지, 초미세먼지 값이 조금 높게 나타난다. 대기가 머무르면 미세먼지가 많아지는 것으로 보이나 상관관계의 기울기(차이)가 크지 않아서, 풍속이 미세먼지 발생에 큰 영향을 주고 있지는 않다. 또한 풍속이 높을 때(바람이 빠를 때)에도 종종 미세먼지, 초미세먼지 값이 높게 나타날 때도 있다.

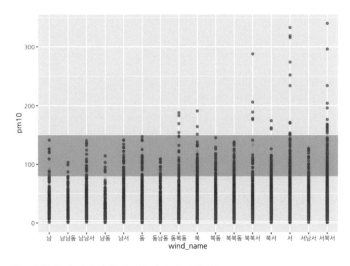

[그림 24] 풍향과 미세먼지, 초미세먼지의 상관관계

▶ [그림 24]에 대한 설명

회색 영역은 미세먼지 농도 나쁨 단계 기준 영역이다. x축은 풍향이고, y축은 미세먼지(파란색)와 초미세먼지(빨간색)의 측정량이다.

발견 20) x축의 풍향은 연속된 숫자형 데이터Numeric Data가 아닌, 범주형 데이터Factor Data여서 방향별로 변화를 봐야 하는데*, 주로 서쪽이 포함된 방향에 측정 농도 나쁨 단계 이상 값이 많다. 그다음으로 북쪽이 포함된 방향에 많다. 반대로 남, 동쪽이 포함된 방향에는 상대적으로 낮은 값이 많다. 즉 서울에 서, 서북서, 북북서풍이 부는 경우에 미세먼지가 많다. 빨간색으로 표현된 초미세먼지 현황은 그래프에서 파악하기 어려워 초미세먼지 현황만 별도의 그래프로 볼 필요가 있다.

* 값이 연속된 수로 구성된 데이터를 '숫자형 데이터'라고 하고, 값이 숫자가 아니라 독립된 카테고리로 구성된 데이터를 '범주형 데이터'라고 한다. 데이터의 형태에 따라 분석 및 시각화할 수 있는 방법이 달라진다.

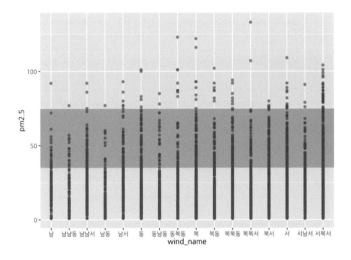

[그림 25] 풍향과 초미세먼지의 상관관계

▶ [그림 25]에 대한 설명

회색 영역은 초미세먼지 농도 나쁨 단계 기준 영역이다. x축은 풍향이고, y축은 초미세먼지(빨간색)의 측정량이다.

발견 21) 미세먼지와 달리 초미세먼지는 풍향에 따른 차이가 크게 보이지 않는다. 다만 남동, 남남동 방향은 미세먼지와 마찬가지로 초미세먼지 측정량이 상대적으로 적다.

[그림 26] 2018년 연간 측정된 풍향의 빈도 패턴

▶ [그림 26]에 대한 설명

x축은 연간 시간, y축은 풍향으로 지정하여 각 풍향 값이 1년의 시간 구간 내에서 얼마나 자주 발생하는지를 표현하였다. 풍향별로 점이 많고, 진하게 표현된 부분이 해당 시점에 발생한 빈도가 높음을 나타낸다.

발견 22) 서울에 발생한 풍향의 빈도를 볼 때 북, 서, 서북서 풍향이 진하게 표시되어, 자주 그리고 연간 꾸준히 발생한다는 것을 볼 수 있다. 즉 연간 중국 쪽에서 불어 내려오는 바람이 지속되는 것을 확인할 수 있다. 남쪽에서 오는 바람은 상대적으로 빈도가 낮고, 계절적으로 여름-가을 구간에 나타나는 모습을 보인다. 풍향의 빈도 차이를 더 명확히 보기 위하여 빈도 비교 그래프로 볼 필요가 있다.

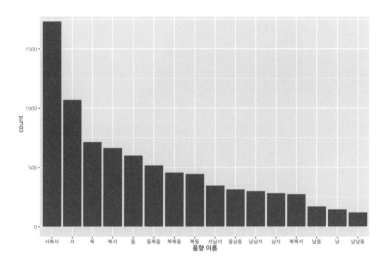

[그림 27] 2018년의 연간 측정된 풍향의 빈도 비교

▶ [그림 27]에 대한 설명
x축은 풍향명이고, y축은 해당 풍향 값이 측정된 횟수를 의미한다.

발견 23) [그림 26]에서 확인한 내용을 풍향별 측정 빈도로 순위를 비교해 보면 서북서, 서, 북풍의 빈도가 확실히 높다, 특히 서북서 방향이 다른 방향에 비하여 압도적으로 자주 측정된다.

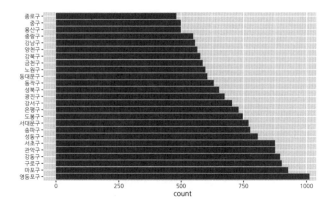

[그림 28] 2018년 미세먼지 농도 단계 나쁨 및 매우 나쁨 값의 지역별(구별)
발생 빈도 분포

▶ [그림 28]에 대한 설명

x축은 미세먼지 농도 단계의 나쁨 및 매우 나쁨의 값(측정량 81 이상)이 발
생한 횟수이고, y축은 측정 지역(구) 구분이다.

발견 24) 종로구 외의 모든 지역이 연간 500회 이상 미세먼지 농도 단
계의 나쁨 값이 나오고 있고, 영등포구가 가장 높다. 그다음으로 마포구,
구로구, 강동구, 관악구가 미세먼지 농도 단계의 나쁨 값 측정 빈도수가
높다.

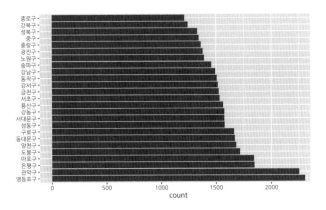

[그림 29] 2018년 초미세먼지 농도 단계 나쁨 및 매우 나쁨 값의 지역별(구별)
발생 빈도 분포

▶ [그림 29]에 대한 설명

x축은 초미세먼지 농도 단계의 나쁨(측정량 36 이상) 및 매우 나쁨(측정량
76 이상)의 값이 발생한 횟수이고, y축은 측정 지역(구) 구분이다.

발견 25) 초미세먼지 나쁨 단계 이상은 모든 지역에서 1,200회 이상
발견되고 있으며, 영등포구가 가장 높았다. 이어서 관악구, 은평구, 마포
구가 높았다. 종합하면 영등포와 관악구는 미세먼지와 초미세먼지 나쁨
단계 이상의 측정 빈도가 모두 높아서 해당 지역에서는 좀 더 민감하게
미세먼지 정보에 대응할 필요가 있다.

여기까지 미세먼지와 초미세먼지 측정 데이터와 날씨 데이터의 변수별, 변수 간 데이터 시각화 실험을 통하여 25건의 발견, 즉 미세먼지와 초미세먼지 정보 관련 데이터 패턴을 발견할 수 있었다. 본 데이터 분석 작업 방식의 특징은 데이터의 변수별, 변수 간 시각화를 주제별로 하나씩 진행하여 해당 그래프의 의미를 해석했고, 앞선 분석에서 제기된 질문에 대한 답을 구하면서 그다음에 어떤 시각화를 진행할지를 판단하는 방법으로, 순차적 데이터 분석을 진행한다는 것이다. 탐구적 데이터 분석[EDA]의 순차적이고 가변적인 작업 과정은 디자이너가 디자인 리서치를 진행하는 과정에서도 유사하게 발견되는 방법적 특징이다.

지금까지 살펴본 서울시 미세먼지 데이터의 시각화 및 패턴 발견 과정은 아래의 웹 페이지에 분석 코드와 출력 결과를 기록하였다.

⇔ https://rpubs.com/hyunjhin/1041449
⇔ https://rpubs.com/hyunjhin/1041433

이제는 지금까지 발견한 데이터 패턴들을 종합하여 디자인 프로젝트의 주요 변수 키워드들에 대한 인사이트를 도출하고자 한다.

5장. Design with EDA를 적용한
디자인 사례 연구 3단계
: 변수 패턴과 디자인 콘셉트

1) 디자인 변수 현황과 변수 패턴 발견

데이터 시각화로 발견한 미세먼지 정보의 변수 현황들을 유사 앱 서비스 평가 데이터에서 도출한 주요 변수 키워드와 연계하여 [표 8]과 같이 서비스의 가치 관련 데이터 질문, 변수 패턴, 디자인 인사이트로 구성하였다. 디자인 인사이트에서는 가치 변수를 앱 서비스의 신뢰성 및 정확성 확보, 서비스 시점별 정보 표현 방법, 날씨와 지역별 미세먼지 측정 정보 표현 방법으로 정하였다. 그리고 이 속성들의 개선과 관련한 디자인 의미Design Implication를 도출하였다.

[표 8-1] 미세먼지 및 초미세먼지 측정 데이터의 주요 변수에 관한 질문/ 변수별 현황/ 변수 간 상관관계/ 디자인 인사이트

주요 변수 관련 데이터의의 질문 : 데이터 제공 시점(년, 월, 일, 시간)별 현황, 정보의 신뢰성, 설명성(요약, 날씨, 지역)	변수별 값의 현황과 변수 간 상관관계 (변수 패턴)	변수 패턴을 반영하는 디자인 인사이트
미세먼지량과 초미세먼지량은 서로 어떤 관계가 있는가.	대체로 양의 상관관계에 있으나 나쁨 단계 기준 값 이상의 초미세먼지가 나쁨 단계 기준 값 이상의 미세먼지보다 훨씬 자주 발생한다.	미세먼지와 초미세먼지 데이터 패턴이 다르므로 별도로 표현해야 한다. 또한 각 패턴에 맞는 표현 방법을 사용해야 한다.
연간 미세먼지와 초미세먼지 현황은 어떤 특징을 가지는가.	상반기(4월)까지 먼지 발생이 높고, 5-10월까지는 낮다가 11월부터 높아진다. 초미세먼지도 같은 패턴을 보이며, 일별 변동이 크다.	월별 미세먼지 발생 시즌에 따라 다른 표현으로 안내하는 정보 서비스가 필요하다. 발생량이 낮은 기간에는 앱 사용도가 낮을 것이다.
월간 미세먼지와 초미세먼지 현황은 어떤 특징을 가지는가.	미세먼지와 초미세먼지 모두 월별 차이가 크다. 다만 초미세먼지도 상반기가 많으나, 월별 측정량의 차이가 미세먼지에 비해 상대적으로 적다. 초미세먼지는 대부분의 달에서 나쁨 단계 기준을 초과한다.	초미세먼지 정보도 연중 나쁨 단계 빈도가 지속적으로 높아서 경각심을 줄 필요가 있다.
월별 미세먼지와 시간별 미세먼지 현황은 어떤 관련성이 있는가.	미세먼지가 작은 달은 시간별 변동이 크지 않으나, 미세먼지가 많은 달은 달은 시간별 변동이 크다.	미세먼지 높은 시즌에는 시간별 측정량을 강조해야 한다.

[표 8-2] 미세먼지 및 초미세먼지 측정 데이터의 주요 변수에 관한 질문/ 변수별 현황/ 변수 간 상관관계/ 디자인 인사이트

주요 변수 관련 데이터의 질문 : 데이터 제공 시점(년, 월 일, 시간)별 현황, 정보의 신뢰성, 설명성(요약, 날씨, 지역)	변수별 값의 현황과 변수 간 상관관계 (변수 패턴)	변수 패턴을 반영하는 디자인 인사이트
미세먼지의 시간별 변화에 어떤 패턴이 있는가.	미세먼지가 많은 날은 특정 시간대에 먼지량이 집중되며, 아주 나쁨 수준에 매우 큰 편차가 존재한다. 아주 나쁨 기준 값보다 3~4배 많은 날도 있다.	현재의 한국환경공단 기준 4단계 미세먼지 경보는 아주 나쁨 단계의 심각성을 반영하지 못한다. 단계 구간의 변경이 필요하다.
초미세먼지의 시간별 변화에 어떤 패턴이 있는가.	초미세먼지가 많은 날은 특정 시간대에 먼지량이 집중되나 편차가 적다.	시간별 측정값을 강조하되, 일별 정보도 의미 있게 다뤄야 한다.
한국환경공단의 미세먼지 측정 농도 단계 표시는 어떤 의미가 있는가.	4단계로 되어 있는데, 시간별 변동이 크므로 하루 측정값의 평균을 사용하는 일별 표준값은 정확하지 않다.	정확한 정보 전달을 위해 미세먼지 측정 단계 값을 일별 평균이 아닌 더 정확한 단계로 제공해야 한다. 기준 엄도 더 상세한 국제 기준을 사용하였었다.
미세먼지, 초미세먼지와 날씨는 어떤 관계가 있는가. 어떤 날씨 정보가 미세먼지에 영향을 주는가.	기온, 습도, 풍속은 크게 관련이 없다. 풍향에서 시, 북향이 많은 때에 미세먼지, 초미세먼지 발생 빈도가 높다. 풍향은 계절(달)별 먼지 발생에 영향을 미친다.	풍향 정보가 미세먼지 발생량과 연계되므로, 다른 날씨 정보보다 풍향 정보를 잘 표현해야 한다.
지역(측정소)별 미세먼지, 초미세먼지의 분포는 어떠한가. 지역별로 차별화된 정보 표현이 필요한가.	서울시의 구별 미세먼지 발생 패턴은 유사하다. 다만 특히 미세먼지 나쁨 단계 이상 빈도가 큰 지역이 존재한다.	지역별로 정보 표현 방식이 다를 필요는 없다. 그러나 사용자 옵션으로 발생 빈도가 높은 지역에 대한 경고와 더 자세한 미세먼지 정보를 제공할 수 있다.

2) 디자인 변수 패턴을 반영한 디자인 콘셉트 도출

위의 표로 정리한 디자인 인사이트를 디자인 해결안으로 재구성하면 [표 9]와 같이 데이터 변수 패턴을 반영한 디자인 콘셉트를 도출할 수 있다.

다음에 이어지는 [표 9]는 데이터 분석만으로 미세먼지 정보 앱의 주요 디자인 콘셉트를 도출하였다. 이 과정을 설문이나 인터뷰와 같은 기존 디자인 연구 방법론과 비교한다면, 훨씬 적은 시간과 노력으로 대량의 그리고 장기간의 데이터를 수집하여 분석할 수 있다는 장점이 있었다. 그리고 미세먼지 정보의 원시 데이터 패턴을 분석하여 사용자 연구 방법으로는 발견하기 어려운 서비스 내용의 데이터 패턴을 발견할 수 있었다. 또한 이러한 데이터 패턴을 반영하여, 높은 신뢰성으로 명확하게 정보를 제공하는 디자인 콘셉트를 제시할 수 있었다.

[표 9]는 사용자와 관련된 데이터를 분석하여 변수 관련 주요 키워드를 먼저 추출하고, 키워드와 관련한 변수의 현황과 패턴은 미세먼지 빅데이터 분석을 실시하여 발견하였다. 이 과정을 통해 사용자 변수와 서비스 콘텐츠 데이터 셋의 연계 방법도 실험해 볼 수 있었다.

또한 본 사례에서는 앱의 지속적인 업데이트에 따라 여러 디자인 버전의 앱 평가 데이터가 섞여서 현재 버전 디자인의 문제가 왜곡되지 않도록 최근 버전 앱 서비스에 대하여 사용자가 평가한 소량의 데이터를 정성적으로 사용했지만, 더 넓은 기간의 평가 데이터를 수집하여 분석했다면 다양한 사용 상황 패턴을 발견할 수 있었을 것이다.

[표 9] 데이터의 변수 관련 키워드와 변수 패턴을 반영한 디자인 콘셉트 도출

변수 카테고리	변수 관련 키워드	변수 패턴	변수 패턴을 반영한 디자인 콘셉트
사용자 데이터	사용자 특징 (성별, 가족 구성 등)	특정 사용자 집단별 서비스 니즈보다는 서비스를 자주 사용하는 사용자의 필요를 반영한다.	〈서비스를 자주 사용하는 사용자 중심〉 • 주요 타깃은 서비스를 자주 사용하는(일별 사용 및 수시 사용) 일반 사용자
사용 상황 데이터	정보 사용 시점, 정보 사용 빈도, 환경(날씨, 지역)	매일 혹은 수시 확인 시점별 정보가 필요하다. 환경 정보는 지역 상황에 따라 필요성이 다르다. 날씨 정보는 동향만 영향이 있다.	〈시간별 측정 정보 중심의 표현〉 • 시간별 측정 측정 정보를 중심으로 제공 • 1~3시간 후의 예측 정보를 제공 • 사용자 선택 옵션으로 지역별 날씨, 미세먼지 상세 정보를 제공
	정보의 신뢰성, 정확성 확보	연간 월별/일별/시간별 먼지 발생 패턴이 다름을 반영하여 정보를 제공한다.	〈미세먼지 시즌별 정보 표현 차별화〉 • 미세먼지 집중 기간(11월~5월)과 그 외 기간의 정보 표현 방법을 차별화 • 여름 및 가을(6~10월)에는 미세먼지 정보 외 부가 생활 정보를 제공 • 시간별 측정량을 중심으로 정보를 표현
서비스 내용 및 가치 데이터	정보 설명성 (요약 설명, 상세 설명)	미세/초미세먼지의 데이터 특징이 다르다. 일별 요약에 평균값 사용은 부적절하다. 미세먼지의 경우 아주 나쁨 단계 기준 범위가 너무 넓다.	〈측정 단계 중심의 요약 설명〉 • 미세먼지, 초미세먼지의 표현 방법 차별화 • 미세먼지의 아주 나쁨 단계 세분화(초미세먼지는 그대로 사용) • 아주 나쁨 단계의 경각심 표현 강화 〈시간별 측정값 중심의 상세 설명〉 • 시간별 측정 정보 중심으로 설명 • 사용자 옵션으로 사용자 요구에 따른 상세 설명과 알림을 제공
	관심 부가 서비스	알림, 위젯에서 요약 정보를 제공한다.	〈정보 상황에 의한 알림/위젯 디자인〉 • 나쁨 단계 빈도가 높은 경우 알림 방법 강화 • 시간별 알림 및 관심 지역 중심의 알림 정보를 제공하는 위젯 디자인

이렇게 데이터의 변수 패턴으로 도출한 디자인 콘셉트를 종합하면 앱 화면을 구성하는 디자인 시스템의 속성 값(UI, GUI 컴포넌트와 값, 스타일, 레이아웃 등)이 정리되어 디자인 구현을 위한 데이터 모델을 구성할 수 있다. 이 데이터 모델은 디자인 해결안의 데이터 모델 역할을 할 수 있다. 일반적인 데이터 모델은 수식과 그래프 형태로 만들어지지만 디자인 해결안의 데이터 모델은 앱 서비스에서 서비스 구조 또는 페이지 구조Information Architecture를 기반으로 각 페이지별 디자인 구성 요소의 속성과 값으로 표현되는 것이 적절할 것이다. 하지만, 디자인 구현 데이터 모델의 형식에 대하여는 후속 연구가 계속해서 필요하다.

3) 디자인 콘셉트 이후의 Design with EDA 프로세스

디자인 콘셉트를 반영하여 디자인 해결안의 데이터 모델을 구축하고, 데이터 모델을 만족하는 디자인 구현 변수 조합에 대하여 제너레이티브 디자인을 수행한다고 생각해 보자. 그러면 인공지능을 사용하거나 소프트웨어적인 방법으로 최적화된 디자인 해결안의 데이터 셋을 구성하고, 제안된 데이터 셋의 구성을 적용하여 디자인의 UI 및 GUI를 개발할 수 있다.

사례 연구의 경우, 디자인 콘셉트로 도출한 내용을 디자인 해결안 데이터 변수의 목표 값으로 사용한다. 디자인 콘셉트로 도출한 내용을 한번 더 정리해 보면 다음과 같다. 첫째, 시간별 미세먼지 측정 정보를 효과적으로 표현하고 둘째, 미세먼지와 초미세먼지의 발생 패턴을 반영하여 측정값 표기 형식을 차별화하고 셋째, 측정 패턴을 반영한 미세먼지 정보의 요약 및 상세 표현 방법을 디자인하고, 넷째, 사

용 상황에 맞는 알림과 위젯으로 시점별 정보 서비스를 제공한다. 그럼으로써 사용자들이 중요하게 생각하는 서비스 가치인 미세먼지 정보의 설명성과 시점별 정보 제공의 편의성을 만족하는 미세먼지 정보 서비스의 디자인 해결안 데이터 셋을 도출할 수 있다.

이 데이터 모델을 소프트웨어적으로 구축하고 디자인을 생성할 디자인 전문가 서비스 또는 앱 디자인 전문 인공지능이 아직 개발되지 않은 상태이므로 본 사례 프로젝트는 콘셉트 설정 단계까지만 진행하려 한다.

현재의 대화형 인공지능 서비스는 제공되는 조건에 대하여 있을 법한 콘텐츠와 이미지를 생성하지만 이는 보편적인 응답을 제시하는 것이지, 디자인 전문 인공지능에 의한 창의적 해결안이 아니므로 현재의 기술 여건에서 인공지능 서비스로 디자인 생성 실험을 하는 것은 한계가 있다고 생각한다. 물론 더 많은 디자인 전문 데이터를 학습한 인공지능이 개발된다면 충분히 디자인 생성 단계까지 사례 연구도 가능할 것이다.

또한 제너레이티브 디자인 수행 이후 제시된 해결안에 대한 A/B 테스팅이나 디자인 평가 작업도 비교 디자인만 설정되면 기존의 통계적 검정 방법들과 방법이 동일하므로, 가상 프로젝트 연구는 디자인 문제를 데이터 셋으로 설정하여 데이터 과학의 관점에서 디자인 콘셉트를 도출하는 부분까지만 수행하였다.

본 가상 프로젝트 연구는 데이터 분석 방법론에 의한 각 변수의 현황과 변수 패턴을 활용하여 디자인 콘셉트를 도출하는 Design with EDA 방법론의 진행 과정을 실험하였다. 특히 사용자 데이터로는 확인할 수 없었던 앱 서비스의 신뢰성과 미세먼지 정보의 설명성 관련 디자인 콘셉트를 미세먼지 측정 데이터를 정량적으로 분석하여 도출할 수 있었다.

앞으로 디자인을 전문으로 하는 인공지능 모델은 급속도로 발전을 거듭할 것이고, 디자인에 쓰일 수 있는 디지털 데이터들의 양과 종류도 지속적으로 증가할 것이다. 그러므로 Design with EDA 방법론의 완성은 다만 시간이 조금 더 필요할 뿐, 도착해 있는 미래라고 할 수 있다. 이제는 디자이너가 이미 당도한 미래를 맞이할 차례인 것이다.

나는 이 가상 프로젝트 연구를 다음 4부에서 소개할 디자인-데이터 융합 수업에서 항상 공유해 왔다. 그 이유는 학생들이 데이터를 활용하는 디자인 방법에 대한 경험이 전혀 없었기 때문에 수업을 통하여 무엇을 할 수 있는지에 대한 비전을 가질 수 있도록 돕고 싶었기 때문이다. 학생들이 가상 프로젝트를 보면 비로소 데이터 분석이 디자인에 기여한다는 것을 이해하게 되고, 특히 일반 사용자 연구로는 찾을 수 없는 디자인 콘셉트를 데이터를 통하여 도출했다는 것에 대하여 크게 공감한다. 이 과정을 통해 학생들도 이러한 접근법이 디자인에 필요하다고 생각하고 공부해보고 싶다는 동기를 갖게 된다.

본 가상 프로젝트에서 보는 바와 같이 Design with EDA 디자인 방법을 활용하기 위해서는 디자인 문제 해결 과정에 필요한 데이터 자원과 데이터 분석 기술의 확보가 필수적으로 요구된다. Design with EDA는 디자인 문제 해결 과정을 이해하는 디자이너가 데이터를 큐레이션하여 프로젝트 데이터 셋을 구축하고, 수집한 데이터에 대한 분석 기술을 갖추어야 진행 가능한 디자인 방법론이다. 이러한 작업을 수행하기 위하여 디자이너, 데이터 전문가, 소프트웨어 전문가(개발자)는 매우 긴밀한 협업을 해야 하고 점차 직군 간 업무 구분이 흐려지거나 업무가 통합될 것이다.

그리고 전문 분야 간에 존재하던 역할의 간격들을 다양한 소프트웨어 지원 도구가 채워 나갈 것이다. 협업 지원 도구들이 분야 간 협

업과 디자인 방법의 개선에 큰 역할을 하겠지만, 이상적인 도구가 나오기 전까지 소통을 하려면 우선 디자이너가 모든 전문 분야들과 연관되어 있는 공통의 언어인 데이터를 이해해야 한다. 즉 디자이너를 위한 데이터 문해력 교육이 필요하다.

4부.

데이터 문해력을 갖춘
디자이너 되기

1장. 디자이너를 위한 데이터 문해력

2014년 미국 상공회의소 재단이 발행한 데이터 혁명에 관한 보고서에서 브레드쇼Leslie Bradshaw는 '빅데이터'를 세상을 이해하고 소통하는 새로운 틀로 이해해야 하며, 기존의 산업과 교육에서 '데이터 문해력Data Literacy'이 새로 필요함을 강조하였다. 보고서에서 빅데이터의 문해력은 데이터를 활용하기 위한 고전적인 능력인 연역적 사고력과 통계적 지식을 넘어서서, 데이터를 가치 있고 사용할 만한 정보로 전환해 내는 능력이라고 설명하였다. 그리고 데이터에 관한 논리적 사고와 시각적 스토리텔링 능력은 전문 산업 분야뿐만 아니라 일반 학교 교육에도 확대되어야 한다고 주장하였다.[35]

이와 같이 데이터 문해력은 데이터 과학과 관련된 전문 영역뿐만 아니라 산업과 교육 전반에 영향을 주고 있으며, 데이터 문해력을 가진 인재들에 대한 수요는 전 분야에서 증대될 것으로 예측하고 있다. 이에 따라서 데이터 문해력 관련 교육 과정의 개발 필요성도 대두되고 있다.

2부에서 살펴본 바와 같이 디자인 분야에서도 데이터 중심의 새로운 디자인 방법론들이 개발되었고, 이에 따른 다양한 연구 성과들도 제시되고 있다. 그러나 디자인 업무 양식의 발 빠른 변화에 비하여 디자이너를 위한 데이터 문해력 교육은 이제 필요성이 검토되기 시작하는 시점이다.

본 장에서는 향후 디자이너의 업무 역량에 매우 중대한 역할을 하게 될 데이터 문해력 확보를 위하여 디자인 대학 교과 과정에서의 데

이터 문해력 관련 교육에 대한 연구 경험을 공유하고자 한다. 또한 디자인-데이터 융합 교과목의 운영 사례 연구를 통하여 빅데이터 시대의 인재 요구에 대응하기 위한 디자인 전공 교과 과정 변화에 논제를 제공하고, 디자인 교육의 발전 방안을 탐색하고자 한다.

1) 대학 교과 과정의 데이터 문해력 교육

데이터 과학자인 바우머Ben Baumer는 대학 학부 교양 과목에서 데이터 과학에 필요한 도구와 지식을 학습하는 교과 내용에 대하여 연구하였다. 제안한 교과 내용에는 통계 분석 과제를 중심으로 흥미 있는 질문으로부터 데이터를 수집, 관리, 편집, 분석, 시각화하고 그 결과를 문서나 그래픽의 형태로 소통하는 전반적인 과정에 필요한 기술들을 포함하였다.

수업은 2-3주 단위의 모듈로 구성하였는데 각 모듈은 데이터 시각화, 데이터 편집, 데이터 탐색, 컴퓨터 기반 통계, 머신러닝의 주제로 이루어져 있고 텍스트 마이닝, 네트워크 분석 등 세부 전문 분야의 기술들은 담당 교수자가 선택적으로 다루었다. 바우머는 사례 교과를 2학기 간 운영하였다. 그의 수업은 학생들로부터 전반적으로 긍정적인 피드백을 받았으며, 일부 학생은 공모전에서 좋은 성적을 얻었다고 보고하였다.

본 사례 교과는 교양 과목으로 개발되었지만 실제 수강 학생들은 통계학 전공의 학생들이어서 통계나 컴퓨터 전공이 아닌 일반 학생들과는 데이터 문해력 학습 역량이 다를 것으로 예상한다. 이에 따라 기술적 난이도가 높은 내용도 포함할 수 있었을 것으로 판단된다.[36]

또한 캘리포니아 대학교의 크로스Sean Kross와 구오Philip J. Guo의 연

구는 데이터 과학 분야의 실무자 교수진이 직무 교육과 대학 교과 교육을 진행한 20개 교육 사례에 대한 인터뷰를 통하여 데이터 문해력 교육의 특징과 방향을 제시하였다. 그들은 데이터 문해력 교육은 컴퓨터 프로그래밍 전공 교육과 달리 학생들의 역량과 기대가 다양하다는 점, 실무 프로젝트와 같은 과정 중심 및 문제 해결 중심의 교육이 필요하다는 점, 교육에 필요한 소프트웨어 환경 구축과 교육 자료로서 적절한 데이터 사례가 필요한 점, 학생들이 실제 프로젝트에서 데이터가 갖는 불확실성을 해결할 수 있도록 교육해야 한다는 점을 특징으로 지적하였다. 그리고 데이터 문해력 교육에 특화된 소프트웨어 개발의 필요성을 주장하였다.[37]

이상의 데이터 문해력 교육에 대한 선행 사례들을 보면, 데이터 문해력 교육의 주요 내용을 문제 해결 중심 및 과정 중심으로 교육한다는 점에서 디자인 실기 교육의 특성과 유사성이 있어 디자인 실기 과정과의 융합 교육 콘텐츠 개발 가능성을 고려할 수 있다.

그러나 선행 연구들의 실제적인 교육 내용과 방법을 살펴보면, 공학 전공의 학습자를 위한 데이터 과학 입문 교육과 타 전공 분야의 실무 데이터 분석 교육이 합쳐진 형태의 구성을 따르고 있어서 그들이 데이터 실무 프로젝트를 수행하는 작업에 필요한 교육을 제공하는 사례들이다. 또한 공학 전공의 학습자 대상이 아니더라도 자연과학이나 사회과학 분야의 학습자 대상으로 하는 경우가 대부분이다. 반면 데이터 문해력에 필요한 통계나 프로그래밍 관련 역량이 매우 부족하거나 다양한 역량 수준의 인문 및 예술 분야 학습자에 대한 데이터 문해력 교육은 연구 사례가 드물다.

데이터 과학의 기초가 되는 수학 및 공학 분야의 역량 차이가 큰 디자인 전공자를 대상으로 하는 데이터 문해력 교육은 수학 및 공학

분야에 익숙한 학습자를 대상으로 하는 기존의 선행 연구와는 다른 접근이 필요할 것이다.

만약 여러 유형의 데이터 문해력 교육을 통하여 데이터 문해력을 갖춘 다양한 전문 분야의 전문가들이 양성된다면 이들은 사회에 어떤 기여를 할 수 있을까.

서울대학교 조성준 교수는 빅데이터 관련 직군을 데이터 엔지니어, 데이터 애널리스트, 데이터 사이언티스트, 데이터 리서처, 시티즌 데이터 사이언티스트, 데이터 기획자, 여섯 가지로 분류하여 제안하였다. 이 중 시티즌 데이터 사이언티스트는 본연의 전문 업무 분야가 있고, 반드시 데이터와 관련된 경험이 있는 것은 아니지만 빅데이터에 관련된 지식을 능동적으로 습득하여 기초적인 분석 능력을 갖춘 인력, 즉 파워 데이터 유저Power Data User로 설명하고 있다.[38] 디자이너가 데이터 문해력을 갖추고 디자인 업무에 이를 활용한다면 시티즌 데이터 사이언티스트의 분류에 해당한다고 볼 수 있다.

결국 데이터 문해력 교육은 다양한 학습자의 니즈에 맞게 여러 수준과 활용 범위의 실습 교육을 제공하는 형태가 되어야 할 것이다. 또한 데이터 전문가가 되지 않더라도 각 학습자의 역량과 전문 분야에 필요한 데이터 관련 능력을 갖출 수 있도록 전문 분야별 맞춤형 교과과정이 제공되어야 할 것이다.

2) 대학 비교과 및 평생 교육 과정의 데이터 문해력 교육

산업 및 학문 분야에서 데이터 문해력에 대한 필요성 증대에 부응하기 위하여 대학에서 운영하는 비교과 과정이나 평생 교육, 재직자

교육 과정으로 데이터 문해력 교육을 시행하는 사례들도 있다. 이러한 교육 콘텐츠는 코로나19 상황 및 온라인 교육의 확대와 맞물려 비대면 교육 과정으로 개발되는 경우가 많으며, 대면과 비대면 형식을 융합하여 제공하기도 한다.

비교과 과정의 대표적인 사례로서 표준화한 데이터 문해력 교육 콘텐츠를 전 세계의 교육 수요자에게 제공하는 데이터 카펜트리Data Carpentry 교육이 있다. 데이터 카펜트리는 미국에서 주도하는 국제적 비영리 교육 기관으로 2018년부터 전 세계의 학술 연구자 회원들을 대상으로 데이터 기술 교육을 실시하고 있으며 생태학, 지리학, 사회학 등 한정된 전문 분야에 대해서는 특화된 데이터 문해력 교육을 제공한다.

현재 진행되는 데이터 카펜트리 교육은 2일간의 대면 워크숍으로 구성되어 있는데, 교육 내용이 데이터 기술과 소프트웨어 기능을 익히는 튜토리얼 중심으로 되어있어 공학 분야의 기초 소양이 부족한 비전공 학습 초보자들에게 관심과 동기 부여를 제공하기는 어려운 구성이다. 또한 기본적으로 연구자들을 대상으로 대학이나 연구소에서 제공하는 교육 프로그램이어서 접근하기에 진입 장벽도 높은 편이다.[39]

데이터 문해력 교육의 두 번째 유형으로 통계교육원 및 대학에서 운영하는 온라인 교육 프로그램들이 있다. 온라인 교육 프로그램들은 전공 분야에 상관없이 일반인들도 수강할 수 있는데, 교육 내용과 난이도는 대학 전공 기초 수준에서 심화까지 다양하다. 이 프로그램들은 데이터 과학 전공자 수준의 지식을 갖추는 것을 목표로 교육하므로 데이터 과학 전문가가 되거나 관련 자격증을 목표로 하는 학습자에게는 적합하다. 하지만 데이터 문해력 확보를 목표로 하는 타 분야의 학습자에게는 진입도 어렵고 학습 내용이 맞지 않는다.[40 41]

그 외 유튜브에도 다양한 니즈와 난이도를 충족시키는 개인 교육

자들의 온라인 학습 콘텐츠들이 있으나, 플랫폼의 개방성을 고려할 때 교육 효과를 검증할 수 있는 콘텐츠로 보기는 어렵다.

3) 기존 데이터 문해력 교육의 문제점

이상의 논의와 같이, 현재 대학 및 평생 교육 기관에서 제공하는 데이터 문해력 교육 사례들의 문제점을 종합하면 다음과 같다.

첫째, 데이터 문해력 교육의 목표를 달성하려면 다양한 관심 분야와 학습 역량을 가진 학습자들까지 넓게 포용해야 하지만, 현재의 교육 과정은 데이터 전공자를 위한 기초 과목인 통계나 프로그래밍 중심으로 구성되어 공학 분야의 기초 역량이 준비되어 있지 않은 학습자들은 진입도 어렵고 관심도 낮다.

둘째, 교육 과정이 비전공자를 위한 데이터 문해력 교육이 아니라 비전공자가 데이터 전문가가 되기 위한 진로 및 직무 교육 중심으로 구성되어 있다. 비전공자들의 데이터 문해력 교육의 목표는 본인의 분야에서 데이터 문해력을 활용할 수 있는 다양한 문제들을 이해하고, 문제 해결 역량을 높이는 데에 있다. 그러므로 데이터 전문가 직무 교육을 목표로 하는 심화 수준의 기술 교육을 제공하기보다는 학습자의 필요에 맞는 창의적이고 실험적인 데이터 활용 방법을 경험해 보는 것이 더 가치 있고 필요한 일이다.

셋째, 비전공자들에게는 데이터 문해력이 왜 필요하며 어떤 가치가 있는지를 설득하여 학습 동기를 갖게 하는 것이 중요한데, 기초 공학 수업과 유사한 교육 내용은 동기 부여를 충분히 제공하지 못하고 있다. 이 문제를 해결하기 위해서는 학습자의 전공 분야 전문가가 데이터 문해력을 해당 분야의 문제 해결 도구로서 교육하고, 전공 관련

프로젝트를 통하여 데이터 문해력이 어떻게 도움이 되는지를 실감하게 해 줄 필요가 있다.

위와 같은 문제점을 해결하기 위하여 본래 디자인 분야의 전공 교육 내용이지만 경영, 제조, 서비스 산업과 융합하여 디자인 전공이 아닌 다양한 역량의 학습자들에게 효과적인 교육 프로그램을 제공하고 있는 디자인 씽킹 방법론의 교육 사례를 통하여 데이터 문해력 교육의 시사점을 찾고자 한다.

4) 디자인 씽킹 교육 프로그램의 시사점

인터렉션 디자인 재단Interaction Design Foundation의 공동 설립자인 담 Rikke Friis Dam과 디자이너인 시앙Teo Yu Siang은 그들의 기고문에서 디자인 씽킹이 디자인 및 비즈니스 분야와 일상생활에서의 문제들을 디자이너의 업무 프로세스를 활용하여 창의적이고 혁신적으로 해결하기 위한 인간 중심의 기술로, 디자이너만을 위한 방법론이 아니라 모든 분야의 혁신가들에게 도움이 되는 사고 방법론이라고 소개하였다.[42] 애플, 구글, 삼성 등 세계의 앞서가는 브랜드들은 디자인 씽킹의 접근법을 빠르게 비즈니스에 적용하고 있고, 스탠퍼드, 하버드, 임페리얼 컬리지 런던 등 유수의 대학들도 디자인 씽킹 관련 방법론들을 교육하고 있다.

버지니아 대학교의 리에드카 교수Jeanne Liedtka는 디자인 씽킹을 새롭게 일하는 방법을 제안하는 혁신의 도구이자 사회적 기술이라고 주장하였고, 혁신적인 해결안이 필요한 문제들을 디자인 씽킹을 활용하여 어떻게 더 좋은 결과를 도출하는지를 분석함으로써 디자인 씽킹 교육의 가치를 강조하였다.[43]

디자인 씽킹 교육 협회The Design Thinking Association44가 제공하는 디자인 씽킹 교육 콘텐츠와 교육 과정 정보들을 종합해 보면, 디자인 씽킹 교육의 특징을 다음과 같이 정리할 수 있다.

첫째, 디자인 씽킹 교육은 목표를 디자인 전문가를 위한 직무 교육으로 보지 않고, 문제를 보는 시각이나 태도를 얻기 위한 소양 교육으로 접근한다. 전문 기능인 양성이 목표가 아니므로 자격 조건이나 지식으로 학습자를 평가하지 않는다. 디자인 씽킹을 사용할 때 어떤 창의적 결과물을 도출할 수 있는지를 강조하고 학습자들이 자연스럽게 목표 결과물을 얻고자 하는 동기 부여가 되도록 한다.

둘째, 디자인 씽킹은 교육 내용의 핵심을 도구 교육으로 보고, 학습자 중심으로 도구 사용법을 쉽게 학습할 수 있도록 교육 콘텐츠를 개발한다. 그 결과 디자인 씽킹을 실무 프로젝트에 쉽게 적용하기 위한 디자인 씽킹 툴킷Toolkit들이 많이 개발되어 있다. 유명 디자인 에이전시인 IDEO를 비롯하여, IBM, Stanford D. School 등 여러 기관에서도 독자적인 디자인 씽킹 툴킷을 개발하여 교육하고, 툴킷 사용법을 웹 서비스로 공유하고 있다. 교육 내용이 툴킷으로 개발되면 학습에 접근하기까지 진입 장벽도 낮아지고, 학습 내용이 표준화되며, 교육 콘텐츠를 도구화함으로써 교육 수요자들이 학습의 내용보다 학습의 결과물에 더 집중할 수 있다.

셋째, 학습자의 목적에 따라 디자인 씽킹의 진행 과정과 방법에 대한 학습 모듈을 조합하여 교육 내용을 시스템화하여 제공한다. 학습자마다 필요한 모듈을 선택하거나 추천받을 수 있게 하면, 다양한 학습 수준과 전문 분야별로 교육 내용을 개인화하여 제공할 수 있다. 그래서 디자인 씽킹 교육은 몇 시간 분량의 워크숍부터 자격증 과정, 대학원 학위 과정까지 수준별, 목적별로 세분화되어 있다.

디자인 씽킹 교육 협회에서 조사한 디자인 씽킹 교육 과정 개설 현

황을 보면, 경영학 전공을 기반으로 디자인 씽킹을 교육하는 대학이 스탠퍼드 대학교를 포함하여 22개가 있다. 이 중 자격증 과정 12개, 석사 학위 과정 2개가 있고, 교과목만 제공하는 대학이 5개, 단기 워크숍 프로그램으로 운영하는 과정이 9개 있다. 그리고 디자인 전공을 기반으로 디자인 씽킹을 교육하는 대학은 로체스터 공과 대학교를 비롯하여 5개 대학이 있으며, 자격증 과정 3개, 석사 학위 과정 3개, 단기 워크숍 프로그램이 1개 있다. 그 외 기업이나 온라인 교육 기관이 제공하는 프로그램으로는 IBM의 온라인 교육 프로그램 등 8개의 프로그램이 있다.[45]

디자인 씽킹 교육 프로그램과 같이 학습 목적과 난이도 수준에 따라 교육 프로그램이 세분화되면 개별 학습자에게 적합한 다양한 실무 프로젝트 중심의 실습 교육을 제공하기에도 용이하다. 또한 비전공자를 위한 데이터 문해력 교육도 소양 교육 중심으로 내용을 개편하고 데이터 문해력을 도구로 접근하여 학습자 목표에 맞는 개인화 및 세분화된 교육 콘텐츠를 개발하여 교육한다면, 실질적인 데이터 문해력의 저변을 확대하고 실무 활용도를 높일 수 있을 것이다.

5) 디자인 실무에서 필요한 데이터 활용 능력에 관한 선행 연구

디자인 실무에서 데이터를 활용하는 능력에 관한 선행 연구 중 델프트 공과 대학교의 연구자 쿤Peter Kun과 동료들은 디자인 프로세스를 수행하는 과정에서 데이터의 역할과 활용 방법에 대하여 관찰 리서치를 수행하였다. 그리고 '탐색적 데이터 연구 방법론Exploratory Data Inquiry'이라는 이름으로 데이터를 활용한 디자인 리서치 전개 방법을 제안하였다.

해당 연구에서는 연구에 참여한 디자이너들이 데이터 활용 능력을 갖추고 있지 않아서 각 팀에 데이터 전문가를 배정하여 디자이너와 데이터 전문가의 협업 모델로 연구를 진행하였다. 그리고 SNS 데이터 분석 기술을 사용자 연구에 활용하여 문제 정의-데이터 탐색-데이터 분석-결과 보고의 단계별로 자세히 실험 내용과 방법을 서술하였다.[46]

뉴욕 대학교 교수인 도브[Graham Dove]와 동료들은 인공지능을 활용하는 서비스의 UX 디자인 업무 방법에 대하여 설문 조사를 진행하였다. 그리고 설문 조사 결과를 바탕으로 향후 UX 디자인 프로세스에서 인공지능 기술과 협업할 수 있는 업무 방법을 제안하였다. 설문 대상 UX 디자이너의 63%가 인공지능이 필요한 디자인 프로젝트를 진행한 경험이 있으나, 대부분 인공지능 전문가와의 협업으로 업무를 수행하였고 현재의 디자인 교육 과정에는 이런 프로젝트를 수행할 수 있는 교육이 전무하다고 지적하였다.

그리고 협업 형태로 업무를 수행하는 경우에도 디자이너에게 데이터에 대한 기초 지식, 데이터 수집, 데이터 라벨링 방법을 기획하는 역량등의 데이터 문해력이 필요하다고 주장하였다. 또한 디자이너를 위한 인공지능 프로토타이핑 기법의 필요성을 제안하였다.[47]

이상의 연구에서 공통적으로 현재 디자이너 교육에서 데이터 문해력 교육이 전혀 제공되지 않는 문제들을 확인할 수 있다. 또한 디자인 실무에서는 특정 분야의 데이터 기술의 전문가와 디자이너의 협업 모델이 활용되고 있음을 알 수 있다. 즉 디자이너가 다양한 데이터 기술 분야의 전문가 역할을 담당하기보다는 특정 분야의 데이터 기술 전문가와 효율적으로 협업할 수 있도록 일반적인 데이터 문해력을 확보하는 것이 더 중요하다. 그러므로 기초 데이터 문해력 확보가 디자이너의 데이터 문해력 교육의 우선적인 목표가 되어야 한다.

2장. 디자인-데이터 융합 교육의 실천 사례와 시사점

1) 홍익대 디자인컨버전스 학부의 디자인-데이터 융합 교육 모델

본 장에서는 가까운 미래의 디자이너에게 데이터 문해력이 반드시 필요할 것이라는 문제의식과 내가 추구하는 Design with EDA와 같은 데이터 기술 기반의 디자인 방법론을 수행할 디자이너를 교육하고자 하는 희망을 담아, 홍익대 디자인컨버전스 학부 학생들을 대상으로 디자이너를 위한 데이터 문해력 교육에 대해 연구하여 개발한 교과목 사례와 실제로 교육했던 경험을 정리해 보고자 한다.

국내 대학의 융합 교육에 대한 국내 연구 동향 분석 연구에 의하면, 최근 정부 재정 지원 사업과 학령 인구 감소에 따른 학사 구조 개편의 영향으로 융합 교육 연구가 활성화되고 있다. 특히 전공 교육 과정에 관한 간학문적 융합 연구가 많았다. 간학문적 융합은 학문 간 이해와 소통 문제의 해결을 위하여 한 과목 내에서 두 분야를 통합적으로 학습하는 것을 말한다.[48]

이러한 간학문적 융합 교육 사례 중 하나로 디자인 전공자를 위한 디자인-데이터 융합 교육 모델을 개발하기 위하여, 먼저 [그림 30]과 같이 디자인 프로세스 단계별로 요구되는 디자인 역량과 NCS에서 정의한 빅데이터 기술 역량을 대응하여 두 학문 역량을 융합하였다.[49] 그리고 [표 10]과 같이 디자인 교육과 데이터 문해력 교육의 융합 내용을 난이도 수준별로 구성하여 디자이너를 위한 3단계의 디자인-데

이터 융합 교육 모델을 도출하였다.

[표 10]의 디자이너를 위한 데이터 문해력 교육 모델의 데이터 기술 프로그래밍 언어는 R을 기준으로 하였다. 최근 데이터 과학 분야에서는 프로그래밍 언어로 R과 파이썬Python을 주로 사용하는데, R은 통계 전문 프로그래밍 언어로 기능적 확장성이 좋고 상대적으로 학습 난이도가 낮아서 비전공자들이 진입하기 용이하다고 판단하였다.*

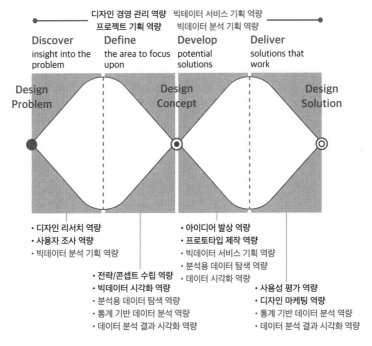

[그림 30] 더블 다이아몬드 디자인 프로세스 모델에서 데이터 문해력 관련
디자인 역량과 빅데이터 기술 역량의 매핑

* 데이터를 다루는 도구들은 프로그래밍 기반의 R과 파이썬 외에도 GUI 기반의 데이터 분석 도구인 태블로Tableau, 파워BIPower BI, 구글 스프레드시트Google Spreadsheet, 엑셀Excel도 사용할 수 있다. 다만 사용 방법은 쉽지만 활용이 제한적인 GUI 애플리케이션 사용 방법을 배우기보다는 확장성과 자유도가 높은 프로그래밍 기반의 데이터 분석 방법을 학습하는 것이 대학 교과 과정에 부합하다고 판단하여 프로그래밍 기반의 도구들을 기본으로 하였다.

[표 10] 디자인 프로세스 중심의 데이터 문해력 학습을 위한 디자인-데이터 융합 교육 단계와 내용

디자인 프로세스 (더블 다이아몬드 모델)	데이터 문해력 관련 디자인 역량	데이터 문해력 관련 빅데이터 기술 역량	디자이너를 위한 기초 데이터 문해력 교육 내용 (1단계)	데이터 활용 디자인 융합 교육 내용 (2단계)	데이터 활용 디자인 융합 심화 교육 내용 (3단계)
디자인 프로세스 전반	디자인 경영 관리, 프로젝트 기획	빅데이터 서비스 기획, 빅데이터 분석 기획	디자인 프로세스와 데이터, 데이터 이론 기초, R 쿼토Quarto 문서*	데이터 기반 디자인 프로세스, 린디자인 프로세스	비즈니스 인텔리전스 전략 Business Intelligence Strategy
발견 단계 Discover	디자인 리서치, 사용자 조사	탐색적 빅데이터 분석EDA	설문기획/수행/결과 분석 (구글 설문, R)	다양한 데이터 수집 및 분석	타이디버스Tydyverse 기반 데이터 분석**, 웹 데이터 수집Data Crawling
정의 단계 Define	전략, 콘셉트 수립, 빅데이터 시각화	탐색적 빅데이터 분석, 통계 기반 데이터 분석	통계 기반 데이터 탐색, 데이터 소통, 데이터 시각화	통계 기반 데이터 탐색, 데이터 소통, KPIKey Performance Indicator*** 기반 디자인 콘셉트	데이터 대시보드, 실시간 데이터, 인터랙티브 데이터
개발 단계 Develop	아이디어 발상, 프로토타입 제작	빅데이터 서비스 기획 분석, 데이터 탐색, 데이터 시각화	해당 없음	해당 없음	인공지능 모델, 텍스트 마이닝Text Mining**** 등, 고급 통계 모델
구현 단계 Deliver	사용성 평가, 디자인 마케팅	통계 기반 데이터 분석, 데이터 분석 결과 시각화	해당 없음	가설 검정, A/B 테스팅, 정량적 디자인 평가	통계적 검정 심화, 다양한 데이터 기반 평가 기법

* R 쿼토 문서란 R 코드를 포함하는 동적 문서를 작성할 수 있는 도구이며 사용자는 데이터 분석 결과를 보고서, 프레젠테이션, 대시보드 형태로 쉽게 공유할 수 있다.

** 타이디버스 기반 데이터 분석이란 R 프로그래밍 언어를 위한 일련의 패키지들의 집합인 타이디버스를 활용하여 데이터 조작, 정리, 시각화 등의 작업을 보다 효율적이고 편리하게 수행할 수 있도록 설계된 분석 방법을 말한다.

*** KPI는 핵심 성과 지표로, 조직의 목표 달성 정도를 측정하기 위해 사용하는 주요 지표이다. KPI는 조직의 성과를 명확하게 파악하고 개선할 수 있는 기반을 제공한다.

**** 텍스트 마이닝은 대량의 텍스트 데이터에서 유용한 정보를 찾아내고 이를 분석하여 패턴, 추세, 관계 등을 식별하는 기술이다. 이 기술을 통해 비정형적인 데이터에서 구조화된 지식을 추출할 수 있으며 이는 시장 분석, 고객 의견 분석, 문서 분류 등 다양한 분야에 활용된다.

디자인-데이터의 융합 교육 모델 내용을 단계별로 요약하면, 1단계 '디자이너를 위한 기초 데이터 문해력 교육'은 디자인에 활용되는 데이터 기술의 개별 방법론은 중심으로 학습한다. 주요 학습 내용으로 디자인과 데이터의 관계를 이해하고, 데이터 과학의 기초 이론 및 기초 통계를 학습한다. 또한 디자인 리서치에서 주로 쓰이는 정량적 조사 방법인 설문의 기획, 제작, 결과 분석을 통하여 통계 기반 데이터 분석, 데이터 시각화, 분석 결과의 커뮤니케이션, 디자인 전략 수립에 데이터를 활용하는 방법을 학습한다.

2단계 '데이터를 활용한 디자인 융합 교육'은 데이터 기술을 활용하여 디자인 문제를 해결하는 과정 전반을 실습한다. 디자인 리서치를 위한 데이터를 수집, 분석하고 의미를 도출한다. 정량화된 KPI를 목표로 디자인을 수행한 뒤 정량적 평가 기법인 A/B 테스팅으로 디자인을 검증하는 과정을 실습한다. A/B 테스팅에 의한 디자인 검증 방법은 IT 스타트업에서 사용되기 시작하여 점차 여러 분야에서 적용되고 있는 린$^{Lean\ UX}$ 방법론으로, 데이터 분석 및 통계적 가설 검정 능력이 필요한 UX 디자인 방법론이다.[50]

단, 교과 과정의 1, 2 단계에서는 데이터를 활용하여 디자인 알고리즘을 개발하고 알고리즘에 의하여 디자인 해결안을 도출하는 부분의 교육, 즉 데이터를 이용하여 디자인을 제시하는 단계인 제너레이티브 디자인 교육은 제외하였다. 그 이유는 수업에서 범용으로 쓸 수 있는 제너레이티브 디자인 소프트웨어 서비스가 아직 개발되어 있지 않고, 각 프로젝트에 적합한 디자인 알고리즘을 개발하는 영역은 데이터 문해력 학습 수준을 벗어나는 데이터 사이언티스트$^{Data\ Scientist}$의 전문 분야이기 때문이다. 디자인 실무에서도 이 부분은 서비스 도메인 전문 디자이너와 알고리즘 관련 데이터 기술 전문가의 협업으로 이루어지고 있다.

3단계 '데이터를 활용한 디자인 융합 심화 교육'은 앞의 두 단계의 융합 교육을 심화하고, 개인 또는 프로젝트에 필요한 데이터 관련 지식과 기술을 도메인별로 실습한다. 데이터를 활용한 비즈니스 전략, 실시간 데이터 수집, 인터렉티브 시각화, 데이터 대시보드, 통계적 예측 모델, 고급 통계 기법을 활용한 검정 및 평가를 학습한다. 3단계 교육의 내용은 선행 연구에서도 해당 심화 기술의 전문가와 협업하는 모델을 현실적으로 제시하고 있으므로, 디자이너의 독립적인 디자인-데이터 융합 역량 확보를 목표로 하기보다는 데이터 기술 전문가와 협업할 수 있도록 심화 데이터 기술의 개념 이해와 커뮤니케이션 역량 확보를 중심으로 학습한다.

이상의 데이터 문해력 학습을 위한 융합 교육 모델을 바탕으로, 홍익대 디자인컨버전스 학부 교과목으로 1단계에 해당하는 디자이너를 위한 기초 데이터 문해력 교과목 'Big Data'와 2단계에 해당하는 데이터 활용 디자인 교과목 'UX Design (2)'를 개발하였다. 두 교과목 수업 개요와 운영 사례에 대한 자세한 내용은 부록에 정리해 두었다.

2) 디자인-데이터 융합 교육 사례의 시사점

홍익대 디자인컨버전스 학부의 전공 교과 'Big Data'와 'UX Design (2)'를 직접 운영해 본 결과, 다음과 같은 디자인-데이터 융합 교육의 시사점을 도출할 수 있었다.

첫째, 디자인 전공 학생들의 디자인-데이터 융합 수업에 대한 관심과 학습 역량은 충분히 검증되었다고 생각한다. 학생들이 교과목 내용의 필요성과 학습 성과에 대하여 긍정적으로 답하였고, 학습의 결

과물도 기대 수준 이상이었다. 특히, 코딩과 통계 학습에 어려움을 예상했지만 수업 기법을 개선하고 동기를 부여하여 어려움을 해결할 수 있음을 확인하였다. 또한 해를 거듭할수록 뛰어난 성과를 보이는 학생들의 비중이 높아진 것도 고무적인 결과이다.

우리나라 미술 및 디자인 계열 입시 제도에서 발생한 문제이기는 하지만 많은 디자인 전공 학생들과 교수자들 스스로 통계나 프로그래밍을 학습하는 것이 어렵다고 생각하고 회피하는 경향이 있다. 이는 능력이 부족해서가 아니라 해보지 않았기 때문에 낯선 것뿐이다. 어렵고 관련 없는 분야라고 여겨지던 내용이 디자인 리서치와 디자인 문제 해결에 새로운 관점을 제시할 수 있음을 경험하고 나면, 학생들의 도전과 실험 정신은 증폭된다. 이러한 경험을 할 수 있도록 동기 부여와 기초 개념 학습을 제공하면, 디자인 전공 학생들도 충분히 데이터를 이해하고 활용하는 데 필요한 데이터 문해력을 확보할 수 있다.

둘째, 기초적인 수업 내용을 잘 소화해 내는 상위권 학생들 대상의 심화 교육에 대한 필요성도 제기된다. 본 사례 수업은 디자인-데이터 융합 교육 모델에서 초급, 중급에 해당하는 내용으로, 데이터 분야 비전공자인 디자이너의 데이터 문해력 확보에 충실하였다. 그러나 데이터 기술 분야의 전문성을 가진 디자이너, 즉 디자인 분야의 시티즌 데이터 사이언티스트가 되려면 데이터 기술에 대한 심화 역량을 디자인 프로젝트에 활용할 수 있어야 한다.

현재는 실무에서도 데이터 전문가와 디자이너의 협업으로 진행되고 있어서, 데이터 기술 심화 역량을 갖춘 디자인 전문 인력의 수요는 존재하지 않는 시장이라고 할 수 있다. 향후에도 데이터 전문가와의 협업 역량 확보를 목표로 디자이너의 데이터 문해력 교육이 진행되어야 하겠지만, 고학년의 종합 설계 수업, 졸업 작품 수업 등의 심화 교과나 대학원 교과를 통하여 높은 수준의 디자인-데이터 융합 교육을

개발해 나간다면 디자이너의 전문 영역과 진로의 확장에도 기여할 것이다. 심화 수준 교육에 대한 연구는 어느 정도 기초 수준을 갖춘 학습자들이 확보되어야 가능할 것이므로, 기초 수준 교과의 저변 확대가 이루어지면 단계적으로 심화 수준 교육 프로그램이 개발될 수 있을 것이다.

셋째, 디자인-데이터 융합 수업을 운영하면서 가장 먼저 부딪히는 어려움은 연구할 대상, 즉 수업에서 활용하기에 적절한 데이터의 확보이다. 데이터는 지속적으로 수집되고 축적되어야 가치가 발생하는데, 대학 교육 현장은 교육용 데이터 수집과 관련된 기술이나 인프라가 없으므로 교육 프로젝트에 필요한 특정 주제의 데이터를 적시에 확보하는 것이 불가능하다. 결국 공익 기관의 공공 데이터 또는 기업에서 공개한 데이터를 사용해야 하는데, 이런 데이터들을 교과 수업에 적합한 디자인 주제와 연결하는 데는 어려움이 있다.

디자인-데이터 융합 교육의 활성화를 위해서는 융합 교육용 데이터 셋을 개발하고 축적하는 일이 선행되어야 한다. 이를 위하여 디자인 전문가들이 여러 가지 데이터들을 경험하고, 디자인 교육에서의 활용 가치를 찾아내는 연구가 필요하며, 교육자 간 디자인-데이터 융합 교육 사례의 공유도 필요하다.

3장. 디자이너를 위한
데이터 문해력 교육의 비전

1) 데이터 문해력 교육 내용의 툴킷화

4부 1장에서 디자인 씽킹 교육 프로그램이 다양한 학제적 환경에서 이루어지고 있는 사례를 소개한 바 있다. 디자인 씽킹 교육은 디자인 씽킹 전문가 양성을 목표로 하기보다는 다양한 분야의 전문가들이 디자인 씽킹 소양을 갖추어 각자의 고유 역량을 개발하는데 목표를 두고 있다. 교육 내용을 도구 중심으로 구성하여 학습자들이 본인에게 필요한 도구들을 선택하여 학습하게 하며, 이해하기 쉽고 실제 응용 가능한 교육 내용을 제공하고 있다. 또한 온라인 교육, 단기 워크숍, 대학 전공 교과 및 학위 과정에 이르기까지 다양한 유형의 교육 서비스를 제공함으로써 학습자들이 각자의 여건에 맞는 개인화된 학습 방법을 선택할 수 있다.

데이터 문해력 교육은 여러 분야의 학습자들이 그들의 전문 분야에서 데이터 관련 역량을 확보하고자 한다는 점에서 디자인 씽킹의 학습 상황과 유사하다. 그러므로 이미 성공적인 교육 프로그램으로 자리 잡은 디자인 씽킹 교육의 사례를 참고한다면 데이터 문해력 교육도 소양 교육 중심, 도구 교육 중심, 다양한 유형의 학습 프로그램을 제공하는 방향으로 나아갈 수 있다.

이런 방향의 연장선에서 데이터 문해력 교육 내용의 툴킷화 가능성을 고민해 보았다. 먼저, 전체 교육 내용을 3가지 그룹으로 나누었

다. 동기 부여를 목표로 하는 '소양 교육Mind Set', 단위 데이터 기술을 습득하는 '도구 교육Tool Training', 그리고 기술 교육 내용을 학습자의 실무 분야에서 활용할 수 있도록 실습하는 '프로젝트 교육Hands on Projects'이 그것이다.

각 그룹은 단기간에 목표 능력을 습득할 수 있는 단위 모듈로 구성되어 있다. 또한 교육 모듈 구성 체계를 툴킷 개념으로 묶어 학습 부담이 느껴지는 통합적인 학술 체계가 아니라 도구처럼 선택적으로 쓰이는 기술 모듈의 집합으로 표현하였다. 학습자는 툴킷 다이어그램을 보고 전체 교육 내용의 구조를 이해할 수 있으며, 학습자는 필요와 목표에 맞는 방법으로 모듈을 선택할 수 있다.

예를 들어 툴킷의 전체 모듈을 모두 학습한다면 디자인 전공의 데이터 전문가로서 활동이 가능할 것이고, 데이터 문해력에 대한 기본 소양만을 갖추고자 한다면 소양 교육과 프로젝트 교육의 일부만 학습해도 목표를 이룰 수 있을 것이다. 특히 도구 교육에 포함된 데이터 기술의 세부 모듈들은 원하는 기술만을 선택적으로 학습하여, 단시간에 업무 역량과 협업 능력을 강화할 수 있다. 또한 툴킷에서 학습자가 가장 필요한 모듈을 우선순위로 정하여 먼저 학습하고, 향후에 단계적으로 학습을 확장하도록 계획을 세우는 것도 가능하다.

[그림 31]은 디자인 전공자를 위한 데이터 문해력 교육 내용의 툴킷 구성 제안이다. 내용은 현재의 디자인 프로젝트에서 많이 쓰이는 데이터 기술과 디자이너에게 적합한 소양 교육 및 프로젝트 교육 주제들을 선정하여 구성하였다. 그리고 프로젝트 모듈에는 향후 새로운 프로젝트 모듈의 추가 가능성도 포함했다. 데이터 문해력 교육 내용의 툴킷은 학습자의 전공 분야에 따라 다르게 구성할 수 있으며, 지속적인 전공 분야 전문가의 협의와 교육 실험을 통하여 완성도를 높여나갈 예정이다.

[그림 31] 디자이너를 위한 데이터 문해력 툴킷 다이어그램Data Literacy Toolkit for Designers

2장에서 소개한 홍익대 디자인컨버전스 학부의 Big data 수업과 UX Design ⑵ 수업 내용을 [그림 31]의 툴킷 다이어그램의 학습 모듈로 해석해 보자.

Big Data 수업은 소양 교육 그룹의 모듈 전체와 도구 교육 그룹의 개발 환경, 패키지, 통계 도구, 데이터 큐레이션, 기술 통계, 데이터 시각화, 탐구적 데이터 분석 모듈까지 학습한다. 그리고 실습 프로젝트 모듈으로는 설문 조사와 공공 데이터 연구 모듈을 실습한다.

UX Design ⑵ 수업은 도구 교육 그룹의 데이터 활용 프로세스 카테고리의 데이터 기반 디자인 프로세스를 학습하고, 방법론 카테고리에서는 테스트와 평가, 데이터 소통 모듈을 학습한다. 실습 프로젝트 모듈으로는 공공 데이터 연구와 분할 테스트를 실시한다.

이러한 모듈 형태의 툴킷 구성은 문학, 예술, 인문, 사회과학 등 데이터 문해력을 활용하는 전공 특성이나 업무 유형의 필요에 맞추어 서로 다른 모듈들로 구성할 수 있다. 또한 분야별 구성 체계 안에서도 선택한 모듈의 조합에 따라 더 다양하고 개인화된 데이터 문해력 교육 프로그램을 개발하고 제공할 수 있을 것이다.

2) 데이터 문해력 툴킷 모듈별 학습 내용과 활용 방법

디자이너를 위한 데이터 문해력 툴킷 다이어그램의 각 세부 모듈에 대한 학습 내용과 활용 방법을 다음과 같이 정리하였다.

· 소양 교육 〉 데이터-정보-지식-지혜 패러다임DIKW, Data-Information-Knowledge-Wisdom Paradigm

우리의 일상생활에서부터 개인적인 활동, 전문적인 비즈니스까지

의 다양한 산업 측면에서 데이터가 어떻게 인사이트를 생성하고 의사
결정을 내리는 데 사용될 수 있는지를 사례와 함께 데이터-정보-지
식-지혜 패러다임을 통해 이해한다.

· 소양 교육 〉 데이터 문해력과 활용 현황Data Literacy & Trends

데이터 문해력을 활용하여 다양한 산업 분야에서 어떤 성과를 내
고 있는지, 현재 가장 관심받고 있는 데이터 비즈니스와 서비스의 흐
름은 무엇인지를 사례를 통하여 이해한다.

· 소양 교육 〉 데이터 기반 디자인 사례 연구Data Driven Design Case Study

데이터 기반 디자인 프로젝트 사례들을 자세히 살펴보고, 데이터
문해력이 디자인 과정에 어떻게 활용되는지, 향후의 디자인 프로젝트
에는 데이터 문해력이 어떤 가능성을 제공할 수 있는지를 예측한다.

· 도구 교육 〉 데이터 활용 프로세스Data & Process **〉 디자이너를 위한 데**
이터 문해력 툴킷 개요Data Literacy Toolkit for Designers

디자이너에게 필요한 데이터 문해력의 도구 모듈들을 체계적으로
살펴보고, 학습자의 필요에 맞게 학습 계획을 세운다.

· 도구 교육 〉 데이터 활용 프로세스Data & Process **〉 데이터 기반 디자인**
프로세스Data Driven Design Process

더블 다이아몬드 디자인 프로세스 모델에 데이터 기반 디자인의
방법론을 매핑하여 디자인 프로세스의 각 단계에서 데이터를 어떻게
활용할 수 있는지를 이해한다.

- **도구 교육 〉 방법론**Methodology **〉 개발 환경**IDE**, 패키지**Packages**, 통계 도 구**Tools

R을 기준으로 데이터 문해력을 학습하는 경우, R 프로그래밍의 개념과 R 스튜디오R Studio, 포짓 클라우드Posit Cloud, R 패키지R Package의 개념과 설치 등 R을 사용하기 위한 개발 환경IDE, Integrated Development Environment을 학습한다. 그리고 R과 함께 사용할 수 있는 애드인Add-in 등을 학습한다.*

- **도구 교육 〉 방법론**Methodology **〉 데이터 큐레이션**Data Curation

데이터 큐레이션은 프로젝트에 필요한 데이터를 선정하고 수집하거나 생성하는 데이터 관리의 과정을 통하여 데이터의 가치를 높이는 행위이다. 데이터 수집, 정제, 이상치 처리, 유형 및 범주화, 누락 데이터 처리 등 데이터 큐레이션 과정을 세부적으로 학습한다.

- **도구 교육 〉 방법론**Methodology **〉 기술 통계**Descriptive Statistics

기술 통계는 데이터를 정량적인 숫자로 요약, 표현, 해석하는 방법론이다. 이 방법론을 사용하면 데이터의 중심 경향성(평균, 중앙값), 분산(표준편차), 분포(최솟값, 최댓값, 사분위수) 등의 특징을 파악할 수 있다. 데이터의 특성을 파악하고, 향후 분석 방법을 결정하는 기술 통계 방

법을 학습한다.

• 도구 교육 〉 방법론Methodology **〉 탐구적 데이터 분석**EDA, Exploratory Data Analysis

탐구적 데이터 분석은 데이터 과학의 기본적인 연구 단계 중 하나로, 데이터를 다양한 방법으로 탐색하고 요약하는 과정이다. 데이터의 현황과 패턴을 발견하고, 이를 시각화하여 데이터의 특성을 파악하는 탐구적 데이터 분석 방법을 학습한다.

• 도구 교육 〉 방법론Methodology **〉 데이터 시각화**Data Visualization

데이터 시각화는 그래픽 요소를 사용하여 데이터를 시각적으로 나타내는 것을 의미한다. 이를 통해 복잡한 데이터를 쉽게 이해할 수 있고, 데이터 분석 결과를 효과적으로 전달할 수 있다. 효율적인 데이터 시각화를 위해 그래프, 차트, 지도, 인포그래픽Infographic의 제작과 표현 방법을 학습한다.

• 도구 교육 〉 방법론Methodology **〉 데이터 모델**Data Model

데이터 모델은 데이터와 데이터 간의 관계를 추상화한 것으로 데이터를 쉽게 분석하고 이해하기 위해 데이터를 구조화하는 데 사용된다. 데이터 모델에는 일반적으로 변수 값의 속성 및 변수 간의 관계가 포함되며, 수식이나 그래프 형태로 표현될 수 있다. 데이터 모델을 통하여 어떤 현상에 대한 해석이나 예측을 할 수 있는데, 인공지능 서비스도 학습을 통하여 입력 데이터를 이해하고 요청자가 원하는 출력 데이터를 만들어 내는 데이터 모델임을 학습한다.

• 도구 교육 〉 방법론Methodology 〉 테스트와 평가Testing/ Evaluation

테스트와 평가는 데이터 분석을 통해 도출한 가설이 맞는지 실제로 검증하는 과정이다. 일반적으로 가설을 세우고, 이를 검증하기 위해 실험을 수행하고 결과를 분석한다. 실험 결과가 가설과 일치한다면 해당 가설은 검증된 것으로 간주한다. 디자인 과정에서 적용한 가설이 디자인 결과에서 의도대로 작동하는지에 대해 평가하는 방법을 학습한다.

• 도구 교육 〉 방법론Methodology 〉 데이터 소통Data Communication

R에서 분석한 결과는 문서, 웹이나 앱, 대시보드로 커뮤니케이션하는데, 이를 위하여 R의 데이터 소통 기술인 샤이니Shiny, 쿼토Quarto, 플로트리Plotly 등을 활용하여 보고서나 대시보드를 제작한다. 그리고 이를 다른 사람들과 공유하고, 원활한 커뮤니케이션을 할 수 있는 협업 방법을 학습한다.*

• 프로젝트 교육 〉 실습 프로젝트Class Projects 〉 설문 조사Survey

설문 조사는 사회과학 분야에서 흔히 사용되며, 대상 집단의 의견이나 행동을 파악하기 위해 설문지를 활용하여 직접 질문을 하거나, 온라인 설문 조사 등을 활용하여 데이터를 수집하는 방법이다. 이후

* ・샤이니는 R 프로그래밍 언어를 사용하여 대화형 웹 애플리케이션을 만들 수 있는 프레임워크이다. 이를 통해 사용자는 복잡한 R 코드 없이도 데이터를 시각화하고, 데이터 분석 결과를 인터랙티브하게 탐색할 수 있는 웹 기반 인터페이스를 제작할 수 있다.
・쿼토는 R, Python, Julia 등과 같은 여러 프로그래밍 언어를 지원하는 문서 생성 도구이다. 이 도구는 R Markdown의 후속 버전으로 볼 수 있으며, 복잡한 데이터 분석을 문서화하고, 이를 다양한 형식(HTML, PDF, Word 등)으로 출력하는 데 사용한다.
・플로트리는 대화형 차트와 그래픽을 만들기 위한 오픈 소스 그래픽 라이브러리이다. R을 비롯한 여러 프로그래밍 언어에서 사용할 수 있다. R과 Plotly를 연계하면, R에서 분석한 데이터를 기반으로 동적이고 상호 작용이 가능한 그래프를 제작할 수 있다.

수집된 데이터는 통계 분석 등의 방법을 통해 분석된다. 목적과 대상에 따라 적절한 설문지를 구성하는 방법, 편향성이나 오류가 없도록 설문 조사의 질을 높이는 방법, 조사 내용을 디자인에 필요한 인사이트로 전환하는 방법을 학습하고 설문 실습을 수행한다.

- **프로젝트 교육 〉 실습 프로젝트**Class Projects **〉 공공 데이터 연구**Public Data Research

공공 데이터는 국가, 지방자치단체, 공공 기관 등이 수집하고 보유하는 데이터로 누구나 접근 가능한 데이터를 말한다. 이러한 데이터는 공공 서비스 개선, 정책 수립, 새로운 비즈니스 모델 탐색, 인공지능 기술 발전 등 여러 분야에서 활용될 수 있다. 공개되어 있는 공공 데이터를 활용하여 디자인 및 서비스 분야에서 문제를 해결하는 프로젝트를 경험한다.

- **프로젝트 교육 〉 실습 프로젝트**Class Projects **〉 A/B 테스팅**A/B Testing

A/B 테스팅은 사용자의 행동 패턴을 바탕으로, 사용자들이 어떤 디자인 요소에 더 높은 우선순위를 두는지를 통계적 기법으로 비교 평가하는 데이터 분석 방법이다. 기존 디자인(A디자인)과 개선 디자인(B디자인)의 사용자 경험 데이터를 수집하고, 비교 분석하여 가설 검정을 바탕으로 사용자 경험을 개선하는 과정을 실습한다.

- **실전 연습 〉 실습 프로젝트**Class Projects **〉 데이터 기반 디자인 해커톤** Data Driven Design Hackathon

학습자의 학습 경험과 니즈에 맞추어 다양한 디자인-데이터 융합 프로젝트를 경험한다. 초보 학습자부터 특별한 분석 기법이나 업무, 협업 상황을 연습하는 프로젝트까지 다양하게 기획하고, 학습 성과를

포트폴리오로 도출한다.

- **프로젝트 교육 〉전문 주제 연구**Special Topics **〉데이터 크롤링**Data Crawling

데이터 크롤링은 다양한 웹 사이트에서 자동적으로 정보를 수집하는 기술이다. 이를 통해 수집된 데이터는 시장 분석, 고객 정보 수집, 트렌드 파악, 금융 분석, 학술 연구 분석 등 다양한 분야에서 활용된다. 네트워크상의 실시간 센서 데이터, SNS 데이터가 증가함에 따라 필요한 정보를 웹을 통하여 지속적으로 수집하고 가공하는 방법에 대하여 학습한다.

- **프로젝트 교육 〉전문 주제 연구**Special Topics **〉심화 통계 분석 방법** Advanced Analysis

통계적 분석 기법 중 디자인 업무에서 활용도가 높은 상관관계 분석Correlation Analysis, 클러스터링 분석Clustering Analysis, 추론 모델Inference Model, 네트워크 분석Network Analysis, 텍스트 마이닝Text Mining, 시계열 분석Time Series Analysis 등에 대하여 관심 주제에 따라 적합한 분석 방법을 학습하고 실무 프로젝트로 연습한다.*

* ・상관관계 분석은 데이터 변수 간의 관계와 방향성을 조사한다.
・클러스터링 분석은 변수들의 유사성을 바탕으로 데이터의 구조나 패턴을 도출한다.
・추론 모델은 데이터의 패턴이나 특성을 파악하여 미래의 결과나 전체 모집단에 대한 결론을 도출한다.
・네트워크 분석은 상호 연결된 요소들과 관계를 시각화, 분석하여 사회적, 기술적, 생물학적 네트워크 등 다양한 시스템의 구조와 동작 패턴을 이해한다.
・시계열 분석은 시간에 따라 순차적으로 기록된 데이터로 미래의 추세와 패턴을 예측하고, 경제, 금융, 기상학 등 다양한 분야에서 시간적 변화를 반영한다.

- 프로젝트 교육 〉 전문 주제 연구Special Topics 〉 인간-데이터 인터랙션
Human-Data Interaction: Dashboard

 대시보드는 다양한 데이터 소스에서 가져온 정보를 하나의 화면에서 볼 수 있도록 시각화하여 비즈니스 지표 모니터링, 데이터 분석 및 협업, 데이터의 실시간 업데이트 및 대화형 데이터 표현에 사용한다. 사용자의 니즈에 맞는 대시보드 또는 다양한 플랫폼과 표현 형식의 대화형 데이터를 디자인하고, 기술적으로 구현하는 방법을 실습한다.

- 프로젝트 교육 〉 전문 주제 연구Special Topics 〉 창의적 데이터 소통
Creative Data Communication

 데이터 소통의 전형적인 방법은 문서나 대시보드이지만, 데이터를 예술 작품이나 공간 설치물 등 특별한 경험으로 표현할 수도 있다. 사용자의 실시간적이고 다양한 반응과 참여를 기대할 수 있는 실험적 데이터의 표현 양식을 실습한다.

 이상과 같이 디자이너를 위한 데이터 문해력 툴킷의 모듈 구성은 디자이너가 활용할 수 있는 데이터 기술과 방법론들을 학습자의 사용 목적과 필요에 따라 개인별 맞춤 학습 가이드를 제공할 수 있다.

3) 데이터 문해력 교육 형식의 다변화

 데이터 문해력 툴킷의 모듈 구조를 활용하여 다양한 학습자 상황에 맞는 교과 구성을 제공할 수 있다면 교육 내용의 개인화와 더불어 교육 형식도 다양하게 진행할 수 있다. 코로나19를 거치며 학습자들이 익숙해진 온라인 교육 형식으로 구성할 수도 있고, 실습 프로젝트

모듈을 방법론 모듈과 분리하여 비교과 워크숍 프로그램으로 개설할 수도 있으며, 도구 교육 카테고리의 경우 소프트웨어 서비스를 활용하여 개별 학습 관리 서비스^{LMS, Learning Management System*}를 제공할 수도 있다.

이렇게 교육 형식이 다변화되면, 일회성 강연부터 학위 과정까지 학습자 여건에 맞게 프로그램을 구성하여 학습자의 저변 확대에 기여하게 될 것이다. 현재의 교육 사례 연구는 대학 전공 과목 기반의 융합 교육 과정을 중심으로 개발하였지만, 적절한 내용과 형식으로 조합하여 기존 교과목을 보조하거나 심화할 수 있는 교육 프로그램을 개발하거나 대학 밖의 일반 학습자들을 위한 교육 프로그램도 개발할 수 있을 것이다. 동시에 여러 학습 조건과 목표를 가진 학습자들의 참여를 지원하고, 교수자들이 함께 교육 사례 운영 경험을 축적함으로써 데이터 문해력 교육의 유형들이 검증되고 확산되도록 해야 할 것이다.

2022년 말 Chat GPT 3.5의 공개는 인류에게 다음 단계의 혁신을 예견하였다. Chat GPT는 인공지능 서비스 대중화의 계기가 되었고, 일반 사용자들의 생활 속에 인공지능 서비스가 빠르게 자리 잡고 있다. Chat GPT와 같이 언어 기반의 생성형 인공지능은 교육 방법론, 데이터 분석, 프로그래밍 기술의 학습 보조 방법 등에서 기존의 데이터 문해력 교육과는 다른 교육 경험을 제공할 가능성이 있다.

이제는 데이터 문해력 교육의 연구에서도 개인화 교육 콘텐츠 제공, 학습 성과 평가, 실습 도구 지원 등의 다양한 교육 서비스 요구 상

* 학습 관리 시스템^{LMS}은 교육 프로그램을 관리, 추적, 보고, 제공하는 디지털 플랫폼이다. 교육 콘텐츠의 효율적인 관리, 높은 접근성, 개별화된 학습 경험 제공, 성과 추적 및 평가의 용이성 등의 장점이 있다.

황에 인공지능 기술이 반영된 교육 방법들을 연구해 나가야 할 것이다. 이미 R 스튜디오 환경에는 인공지능 코딩 지원 서비스인 코파일럿Copilot 및 다양한 생성형 인공지능 연계 패키지들이 제공되어 사용자들의 프로그래밍 작업을 보조하고 있다.[51]

일반적으로 데이터 문해력 교육은 데이터 활용을 위한 코딩 기술을 어떻게 교육할지의 시각으로 접근하기 쉽다. 그러나 실질적인 데이터 문해력 교육의 효과를 보려면 학습자들이 데이터 문해력의 필요성을 느끼게 해주고, 학습자들이 원하는 목표와 교육 형식으로 학습 가능한 다양한 방향을 지원해주며, 실제 프로젝트 경험을 통하여 학습자가 공부한 내용들이 진정 문제 해결에 도움이 되는지를 체감할 수 있도록 해야 한다.

즉 단위 기술에 대한 교육 콘텐츠 개발보다는 교육 프로그램의 체계 구축과 선순환하는 학습 경험의 개발이 선행될 필요가 있다. 학습 과정에서 학습자들이 작은 성공 경험과 자기 효능감을 축적함으로써 더 높은 도전에 임할 수 있게 되고, 학습자 개인의 호기심과 창의성을 스스로 개발하도록 지원함으로써 데이터를 중심으로 생각하고 실천하는 데이터 문해력 소양이 만들어질 것이다.

4장. 데이터 문해력을 갖춘 디자이너의 미래

1) 디자이너의 미래는 장밋빛인가, 회색빛인가

앞서 2부 4장을 마무리하면서, 디자인 프로세스에 데이터 기반의 디지털 트랜스포메이션이 일어난다면 어떤 변화가 생길 것인지에 대한 긍정적 상상을 그려 봤었다. 그 내용을 다시 떠올려 보자.

먼저 디자인의 재료와 디자인 프로세스 내의 단위 행동들이 디지털 데이터에 의하여 객관화되고 표준화된다면, 이해 당사자 및 협업자와의 공동 작업이 쉬워지고 필요 없는 업무를 줄여 디자인 생산성이 올라갈 것이다. 둘째, 디자인 업무가 데이터의 축적으로 패턴화되고 자동화된다면, 디자인 업무에서 많은 비중을 차지하는 반복적이고 노동집약적인 부분을 인공지능 기술에 맡겨서 효율을 높이고, 인간은 새로운 영역들을 개척하는 데 더 많은 관심을 기울일 수 있을 것이다. 셋째, 기술의 힘으로 복잡하고 거대한 디자인 프로젝트를 다룰 수 있을 것이다. 그리고 디자이너는 데이터, 인공지능과의 공존을 경험하면서 새로운 가능성과 보람을 찾을 인간의 자리를 더 멀리까지 개척해 나가게 될 것이다.

그런데 이러한 변화는 데이터가 디자인 업무에 성공적으로 융합되었을 때에 가능할 것이다. 디자인 프로젝트의 핵심을 잘 이해하는 디자이너들이 데이터를 제대로 활용할 수 있게 되었을 때 비로소 기술은 디자이너를 제대로 지원할 수 있을 것이다. 기술은 두 손으로 잡힐 듯 가깝게 느껴지지만 상상하는 것만큼 마음대로 다루어지지 않는다.

마치 손님을 맞이하는 집주인처럼, 우리가 주인이 되어 기술이라는 손님을 맞이해야 한다. 집주인으로서 준비도 되어 있지 않는데, 기술이 문을 두드리고 들어서도록 보고만 있다면 우리 고유의 공간은 결국 사라질 것이다.

인공지능 기술의 대중화를 맞이하여 앞으로 사라질 직업군들이 거론되는 언론 기사를 자주 본다. 한동안 창의성이 중요한 직업인 디자이너는 인공지능 기술의 영역 확장으로부터 안전하다고 생각되던 때도 있었다. 그러나 최근에 인공지능이 생성한 이미지들을 보면, 창의적 표현에 대한 기술 영역의 확장은 이미 현실이 되었음을 인정하게 된다. 우리는 이미 이전 세기의 전화 교환원, 마부, 타이프라이터, 식자공들이 현대 사회의 직업군 자리에서 사라졌음을 보았다. 세상의 변화를 읽지 않고 머물러 있던 직업군이 어떻게 되는지를 보여주는 사례들이다. 디자인은 지금까지 세상의 변화를 잘 활용해 온 직군이지만, 그러므로 더욱더 앞서 움직여야 한다. 기술은 스스로 멈추지 못하므로 디자이너가 변화를 받아들이든 거부하든 상관없이 기술의 전진은 계속될 것이다.

지금까지 이 책에서 다룬 여러 가지 논의들을 종합해 본다면 데이터 문해력을 갖춘 디자이너는 데이터 문해력이 부족한 디자이너보다는 더 오래 자리를 유지할 것이다. 때문에 데이터 문해력을 교육해 보려고 그렇게 애를 쓰는 것 아닌가. 데이터 문해력을 가진 디자이너들은 디자이너 자리를 조금 더 오래 유지하면서 기술 변화에 적응하지 못한 다른 디자이너들의 자리를 기술로 대체하는 일을 주로 하게 될 것이다. 그러면서 디자인의 정의와 방법도 현재와는 다르게 변화할 것이다. 새로운 디자이너들의 창의성은 현재의 디자이너들이 보여주는 창의성의 표현 방법과는 다를 것이다. 디자이너, 데이터 전문가, 개

발자는 그 영역 구분이 흐려지고 데이터와 인공지능 기술은 지금의 타이핑 기술 같이 누구에게나 보편화될 것이다. 물론 데이터 관련 업무를 지원하는 도구들이 발전하면서 업무의 난이도나 전문성도 낮아지게 될 것이다.

지금 나의 주장은 데이터 문해력을 갖추고 디자인의 다음 세대를 맞이하자는 것이지만, 디자이너들이 학습과 훈련에 의하여 데이터 문해력을 갖추는 것은 시간과 경험의 축적이 필요한 일이고 그 사이에 우리는 데이터 문해력으로는 감당할 수 없는 더 큰 기술적 변화와 도전을 맞이해야 할지도 모른다. 디자이너와 인공지능 기술이 같은 기준으로 경쟁을 한다면, 결국 디자이너는 패배하게 되어있다. 이세돌 바둑 기사가 보여준 바둑 시합처럼 말이다. 하지만 바둑을 두는 인공지능의 출현은 바둑 기사의 자리를 없앤 것이 아니라 바둑 기사들의 훈련을 보조하는 학습 도구가 되었다. 마찬가지로 디자이너의 생존 방식도 기술에 대한 거부나 경쟁이 아닌 공존이어야 한다. 공존을 위해서는 상호 이해가 필수적인 소양이므로 지금까지는 잘 알지 못했던 데이터 관련 기술을 공부해야 한다.

현재의 디자인 전공 학생이나 교수들이 디자이너가 되려고 생각했을 시점에서는, 디자인의 미래를 이러한 모습으로 예측해 보지는 않았을 것이다. 나는 학생들이 원하던 자유롭고 예술적인 디자이너의 모습이 아닌, 다른 모습의 디자이너로 변화하도록 권하는 역할을 하고 있는 것일까. 그렇게 생각하지는 않는다.

손으로 스케치를 하던 고전적인 디자이너처럼, 컴퓨터 소프트웨어로 그래픽 작업을 하는 현재의 디자이너도 자유롭고 예술적이다. 같은 방법으로 데이터 모델과 인공지능으로 디자인하는 디자이너도 자유롭고 예술적일 것이다. 어떠한 방법으로 하더라도, 그 일에 대한 이

해와 숙련도가 높은 수준에 이르면 자유롭고 예술적이다.

우리가 아직 좋은 사례를 접하지 못했을 뿐, 데이터의 내면에도 멋진 자유와 예술이 숨겨져 있을 것이다. 그 새로운 자유와 예술의 가능성을 데이터 문해력 실천의 여러 사례들을 통하여 실험해 볼 필요가 있다. 일단은 통계적 검정이 가능한 실험 사례 수가 확보되어야 하겠지만, 자유롭고 예술적인 속성은 기존 디자인 작업과 데이터 기반의 디자인 작업에 차이가 없을 것이라는 결론을 높은 확률로 예측해 본다.

또한 이런 상황은 디자인 분야에만 일어나고 있는 특별한 현상이 아니다. 대부분의 산업 분야와 직군들이 데이터와 인공지능 기술의 위협을 극복하고, 인간 가치와 기술이 공존하는 길을 찾아 각자의 방향을 모색하고 있다. 증기 기관이나 전기가 인류의 역사에 들어왔던 사건처럼 데이터와 인공지능은 같은 비중 또는 그보다 더 큰 비중으로 우리의 일상에 영향을 미치고 있다.

2) 어쨌거나, 기술 발전은 멈추지 않는다

기술은 지속적으로 심지어 가속도까지 붙어 전진해 가고 있다. 하지만 교육 제도나 사회 구성원들의 가치관, 지식 체계는 빠르게 변화하지 못하고 있다. 사실 인류에게 진보라는 개념이 받아들여진지도 오래되지 않았고, 아직 사회의 많은 분야에서 적용되지 못하고 있기도 하다. 생각해 보면 인간이 꼭 진보를 목적으로 두어야 하는지도 의문 아닌가. 기술 발전에 의한 학습 내용 변화와 학생 역량 간의 괴리, 빠르게 변화하는 취업 시장과 준비 시간이 필요한 구직자의 괴리, 심지어 현대 사회의 인공적인 생활 양식과 인간의 신체적 특징의 괴리까지, 우리 시대는 여러 분야 간의 속도 차가 공존하며 이것이 다양한

문제를 만들어 내고 있다.

그렇다면, 이 차이를 누군가가 조율해 주어야 한다. 육상 경기에서는 페이스 메이커라는 이름으로 장거리 경기 참가자들의 목표를 끌어올리도록 독려하는 사람이 있다. 그들은 선수들을 위해 존재한다. 만약 기술이 인류가 더 번성하고 행복하도록 도와주는 페이스 메이커의 역할을 할 수 있다면 얼마나 좋을까. 그러나 안타깝게도 기술은 조율이라는 것을 모른다. 이타적이지도 않다. 인간을 앞서가고 있을 뿐이다.

나는 지금까지 생존하려면 앞서 나가야 한다는 가치관을 꽤 성실하게 수행하려고 했던 것 같다. 그런데 과연 언제까지, 얼마나 더 앞서야 하는 것일까. 이렇게 앞서가는 것에 집착하는 일, 사실은 원해서 나아가기보다는 할 수 없이 앞으로 밀려 나가는 것이 과연 우리에게 바람직한 일일까.

전진에 대한 회의감을 느끼는 중에도 기술은 퇴보를 모른다. 계속 우리에게서 점점 멀어져 전진하고 있을 것이다. 그리고 자본의 탐욕은 그 속도를 더욱 부추길 것이다. 기술이 스스로 속도를 늦추기를 바란다면 그것은 불가능한 일이다. 이제는 우리를 위한 페이스 메이커가 되기를 거부하고 속도와 규모에서 걷잡을 수 없어진 기술과 자본 중심의 사회 구조가 과연 인류의 행복에 얼마나 기여하고 있는지를 진지하게 질문해 봐야 할 것이다.

에필로그
이 책을 쓰면서 알게 된 것들

지금 맺음말을 쓰는 시점은 출판사와 원고 편집을 하고 있고, 두어 달 전에 써둔 맺음말을 엎고 다시 새로 쓰고 있다. 맺음말 초고를 쓰던 시점에 읽고 있던 책들에 대한 장황한 독후감들을 걷어 내고 이 책은 디자인과 데이터의 접점에 대한 확신을 전달하는 책이며, 독자에게 하고 싶은 중요한 말을 써 달라는 편집자님의 권유를 바탕으로 내가 이 책을 통해 독자들에게 정말 전하고 싶었던 말이 무엇인지를 다시 생각해 보았다.

무엇보다 내가 전하고 싶었던 내용은 결국 데이터는 디자인을 위한 스케치 재료 중 하나임을 알게 되었다는 것이다. 그리고 여기에 더해 이 책이 왜 지금과 같은 구성을 갖게 되었는지, 이 책을 쓰면서 무엇을 얻게 되었는지도 독자들에게 전하고 싶다.

먼저 데이터가 디자인을 위한 스케치 재료 중 하나라는 것에 대해 생각해 본다면, 우리가 경험한 현실이나 상상의 모습을 점, 선, 면으로 이루어진 스케치를 통하여 눈앞에 구현하고 이를 통해 여러 사람과 생각을 공유할 수 있는 것처럼 데이터도 우리가 관심 갖고 있는 실재 Reality를 변수와 값, 패턴, 관계로 그려내는 데 필요한 재료라고 할 수 있다. 데이터로 적절하게 표현함으로써 디자인 문제를 이해할 수 있고, 여러 사람들과 소통할 수 있다.

원고의 후반부를 쓰던 무렵, 나는 예술 비평가이며 사회 운동가였던 존 러스킨John Ruskin의 『존 러스킨의 드로잉』[52]을 읽었다. 존 러스킨

은 그림을 그리는 기술보다 사물을 관찰하는 시각이 훨씬 중요하다는 생각 아래, 드로잉을 대상(자연)에 대한 눈과 손과 마음의 상호 작용으로 서술하였다.

드로잉이 자연을 이해하고 사랑하는 방법이며 자연을 표현한 사람(화가)과 교감하는 방법인 것처럼, 눈으로 직접 확인할 수 없는 현실들을 시각화 기술을 통하여 보이게 하는 데이터는 디자인 대상(현실)과 디자이너의 긴밀한 상호 작용을 기반으로 한 표현 기술이라고 생각한다. 이렇게 생각하면, 데이터는 특별하고 거창한 것이 아니다. 디자인에 사용할 재료와 기법이 한 가지 추가되었을 뿐이고, 새로운 재료를 살펴보는 것은 디자이너들에게는 무척 일상적인 일이지 않은가.

그러므로 데이터라는 새로운 재료와 기법을 가지고 사용자 경험을 데이터로 그려 내는 디자이너, 데이터 모델로 디자인 아이디어를 제시하는 디자이너, 데이터로 서비스 생태계를 관리하는 디자이너가 가까운 미래에 내 옆자리 동료의 모습으로 다가올 것을 자연스럽게 받아들이면 마음이 편하다.

두 번째 메시지는 이 책의 구성에 관한 것이다. 이 책은 일반적인 전공서의 구성과는 조금 다르다. 보통의 전공서는 매우 체계적이고 개인의 주관적인 의견이 개입될 여지가 적다. 단순히 목차에서 안내하는 대로 이해하고 따라가다 보면, 자연스럽게 목표 지식이 습득되는 구성이 많다. 그런데 이 책은 서문에서도 나의 꿈을 그려 내기 위해 썼다고 밝혔듯이 나의 관찰, 상상했던 모델, 사고 실험, 교육 경험들을 기반으로 서술되었다. 객관적인 서술 형식을 따라 선행 연구를 분석하고 이론 모델을 설명하였지만, 모든 내용이 개인의 생각과 경험을 바탕으로 전개되어서 마치 전공서의 옷을 입은 에세이라고 할 수도 있을 것이다.

나의 경험을 바탕으로 한 사례 연구들이 어떻게 일반화의 과정을 겪게 될지 현재로서는 예측하기 어렵다. 그래서 이 책은 논쟁적이다. 아마도 일반 전공서처럼 지금까지의 논쟁을 종결하는 책이 아니라, 새로운 논쟁을 시작하게 만드는 책이 될 것이다. 나도 이 책이 논쟁을 시작하는 계기가 되기를 바란다. 그 말은 누군가가 디자인 방법의 디지털 전환이라는 주제에 대하여 관심을 갖게 되었다는 의미이고, 디자인과 데이터의 접점에 관한 연구들이 다양한 논쟁과 여러 사례 연구를 통하여 좀 더 객관적이고 체계적인 모습을 갖추는 기회를 얻는다는 뜻이다. 디자인 연구자나, 데이터 과학 전문가 또는 디자인 업계에서 비슷한 고민을 하고 있는 실무자들이 이 책을 통하여 아이디어와 실천을 나누는 계기가 되기를 희망한다.

뇌 과학자 안토니오 다마지오Antonio Damagio는 『느끼고 아는 존재』[53]라는 저서에서 하나하나의 생명체는 독립된 체계를 가진 우주이며, 그 안에서 독자적으로 신체 감각과 지각, 인지, 느낌, 의식, 지식이 만들어지고, 그것은 어떤 타인이나 타 생물과도 같을 수가 없다고 설명하였다. 결국 나의 책은 내 안에서 만들어진 생각들을 보여주는 거울이며, 이 안에는 공통적으로 인정되는 논리와 과학적 사고의 결과물 외에도 나의 느낌에 따라 만들어 낸 독특한 색채의 지식이 존재할 수밖에 없다.

이 책은 '나'라는 생명체가 지난 몇 년간 내 안에서 충만하게 느끼고 의식하여 실천해 온 행동과 앎의 자취를 성실하게 모은 것임은 분명하다. 이제 내가 쌓은 개인적 생각과 경험들은 독자라는 다른 우주를 만나 새로운 사회적 관계를 형성할 것이다. 이 책을 읽는 독자들도 나와 다른 우주를 가진 독립적 생명 체계의 소유자들이므로, 이 책에 대해서 나와 생각이 동일하지 않을 수도 있다. 모든 생명은 스스로 독립적이고, 자유롭다. 생명 자체에는 옳고 그름이 없다. 나의 느낌으로

만들어 낸 나의 앎도 분명한 의미가 있다. 그래서 특이한 이 책의 구성에 대하여 긍정적인 마음을 갖고, 책이 독자를 만나 형성할 또 다른 사회적 관계를 기대해 보고자 한다.

　마지막으로 이 책을 쓰면서 무엇을 얻게 되었는지도 전하고 싶다. 나는 순수한 호기심으로, 좀 더 솔직하게는 무료 통계 소프트웨어를 써 보려는 마음을 가지고 데이터 분석을 공부하기 시작했다. 그렇게 대학생 시절 가장 피하고 싶었던 두 분야, 통계와 프로그래밍이 절묘하게 결합된 데이터 과학을 50대를 앞둔 시점에 공부하게 되었다. 예전에는 절대 공부하고 싶지 않은 분야였는데, 가까이 다가갈수록 더 알고 싶은 무엇이 그 안에 있었다. 잘 보이지는 않았지만, 무엇인가가 정말 있다는 것을 확인하고 싶었다. 그리고 한 단계씩 작업을 하고 나면, 그다음에 해 보고 싶은 그림이 그려졌다.
　데이터 과학의 전체적인 틀이 보이기 시작할 즈음에는 디자인 방법론과 데이터를 연결해 봐야겠다는 생각이 들었다. 이러한 생각이 디자인 과정에서 구현 가능할지를 실험으로 확인하고 싶었고, 이를 학생들에게도 알려주고 싶었다. 내가 디자인-데이터의 융합 연구를 어떻게 진행해 나가겠다거나 이 연구로 무엇을 이루겠다는 큰 그림을 얻었다기보다는 데이터 문해력에 대한 새로운 시각을 갖게 되었다.

　책을 마무리하면서 그간 생각한 것들을 다 썼으니 이제 더는 할 게 없겠다는 생각을 갖고 있었다. 그런데 오히려 다음에 하고 싶은 것이 좀 더 구체적으로 그려졌다. 이제는 디자인 리서치의 데이터 모델에 대한 기술적인 구현 방안을 상상해 보려고 한다. 그동안 인공지능 기술도 더 발전했기 때문에 나에게 부족한 기술적 구현 능력을 인공지능의 지원을 받아 연구를 해나갈 수 있을 것 같다.

독자들이 이 책을 통해 무엇을 얻을 수 있을까. 아마도 책을 다 읽고 여기 맺음말까지 도달한 독자라면 알게 될 것이다. 독자가 하고 싶은 것이 마음속에 떠올랐다면, 그게 답이라는 것을 말이다. 그것을 하고 나면 어떻게 될까. 또 그다음의 방향은 스스로 알게 될 것이다. 그리고 언젠가 우리가 만나면 각자의 내면의 이야기들이 우리를 어디로, 어떻게 이끌고 연결했는지에 대하여 소통할 수 있는 기회가 만들어지기를 바라본다.

감사의 글
이 책이 나오기까지

이 책의 원고가 지면으로 나오기까지 많은 분들의 공감과 도움이 있었습니다. 먼저 디자이너를 위한 데이터 문해력 교육을 연구하고, 학부 교육 과정에서 실행해 볼 수 있는 기회를 주신 홍익대 디자인컨 버전스 학부 교수님들께 감사드립니다. 데이터 문해력 교육이 디자인 분야에 왜 필요하며, 어떻게 교육해야 하는지에 대한 비전이 공고하 지 않은 상황에서 저의 생각에 공감해 주시고, 교육 여정을 함께 추진 해 주신 여러 교수님들 없이는 저의 연구가 진행될 수 없었습니다. 특 히 데이터 기반 미디어아트를 연구하시며 여러 교육 아이디어들을 함 께 고민해 주시고, 데이터 문해력과 데이터 기반 디자인 교육에 대한 실천 사례들을 공유해 주신 김영희 교수님의 도움에 감사드립니다. 또한 데이터 기반 디자인 미세전공과 서비스 디자인 미세전공을 개설 하고 운영하여 데이터를 이해하는 디자이너를 교육하고자 애써 주시 는 김건동, 안성희 교수님께도 감사드립니다.

그리고 디자인-데이터 융합 연구에 관심을 갖고 추진하고자 하더 라도 저의 수업을 수강하고 귀한 시간과 노력을 함께 투자해 준 학생 들이 없었다면, 연구의 추진력을 얻지 못했을 것입니다. 디자인 취업 시장에서 데이터 문해력을 갖춘 디자이너 수요의 존재감이 부족한데 도 저의 꿈을 믿고 통계와 코딩의 장벽을 넘어서는 모험을 감행해 주 고, 학습 성과를 통하여 데이터 문해력을 갖춘 디자이너의 가치를 검 증해 준 학생들은 제게 가장 큰 영감을 주었습니다.

데이터 과학에 대한 이해력과 기술력이 많이 부족한 타 전공의 연구자를 위하여 데이터 기술 전문가들과 교류할 수 있는 여러 기회들을 제공해 주시고, 저의 좌충우돌 시도들을 응원해 주신 한국 R 사용자회의 이광춘 이사님께도 깊은 감사를 전합니다. 데이터 과학의 교육과 저변 확대에 뜻을 같이 하시는 한국 R 사용자회의 회원 분들은 데이터 문해력을 통한 사회 기여의 큰 그림을 제공해 주셨습니다.

그리고 저의 연구 주제에 대한 고민의 과정들을 원격 미팅 창 건너에서 함께하고 응원해 주신 서울여대 산업디자인학과 박남춘 교수님, KAIST 산업디자인학과 이상수 교수님, 불편한 시차에도 불구하고 실리콘밸리에서 접속을 이어가신 삼성전자 김대업 수석 연구원께도 감사드립니다. 이 책의 여러 소재들이 이 분들과의 원격 미팅 창을 통하여 검토되었습니다.

또한 집필 과정에서 시간과 작업 효율에 가장 큰 기여를 한 Chat GPT 서비스도 언급해야 할 것입니다. 이제 우리 머릿속에 존재하던 두리뭉실한 생각들은 인공지능 서비스를 통하여 더 빠르고, 더 정확하게 현실로 구현되고 있습니다.

산업디자인과 산업-데이터 공학 복수 전공자로서, 우리 집 식탁에 마주 앉아 나의 연구 내용에 대해 가장 솔직한 의견을 나누어 온 이정훈 연구자의 특별한 기여에 감사를 전합니다. 우리 각자의 연구 여정은 서로에게 큰 격려와 동력으로 작용하고 있습니다.

어려운 출판 시장의 여건에서 수요 독자층이 넓지 않은 주제임에도 불구하고, UX 디자이너의 시각에서 보는 데이터 융합 연구의 가치를 공감해 주시고 이 책의 출판을 추진해 주신 유엑스리뷰의 현호영 대표님, 디자이너들에게 낯선 용어와 기술적 해설로 가득 차 있는 원고를 인내심을 갖고 검토해 주시고 독자의 눈높이에 맞는 서술과

구성을 가진 책으로 탄생시켜 주신 이선유 편집자님, 설명하다 보면 제 자신도 헷갈리는 그림과 표의 의미들을 담아내고자 고민을 거듭해 주신 강지연 디자이너께도 특별한 감사를 드립니다. 유엑스리뷰 팀의 긍정적인 마인드와 노력으로 이 책이 세상에 존재할 수 있었습니다.

마지막으로 제 경험의 기록으로부터 영감을 받아 각자의 자리에서 디자인과 데이터의 협업 과정을 실험하고 검증해 주실 동료 연구자 및 디자이너 분들에게도 미리 감사를 전합니다. 독자 여러분들의 존재를 믿기에 이 책을 썼고, 나아가 디자인-데이터 융합의 꿈을 현실로 구현하는 주인공은 독자 여러분이 될 것임을 확신합니다.

부록

홍익대 디자인컨버전스 학부의
디자인-데이터 융합 교과 운영 사례

1) 디자이너를 위한 기초 데이터 문해력 교육 1단계
: Big Data 수업 개요 및 운영 사례

홍익대 디자인컨버전스 학부의 기초 데이터 문해력 교육 교과목인 Big Data 수업은 3학년 전공 선택 과목으로 기획하였다. 이 수업은 프로젝트 실습 교과목으로, 오픈북 형식의 중간고사를 시행하였고 수업 전반부에는 설문 조사 및 분석 방법을 실습하였다. 그리고 기말고사 프로젝트에서는 공공 데이터의 시각화 및 데이터 분석 과제를 수행하고 보고서 형식으로 수업 결과물을 제작하였다.

수업 내용은 디자인 업무에서 필요성이 높은 데이터 수집 기획, 데이터 수집 수행, 수집한 데이터의 탐색과 분석, 데이터를 통한 디자인 인사이트 도출 활동과 관련한 기초 데이터 문해력 역량을 기능별로 실습하였으며, 디자인 해결안을 표현하는 디자인 결과물 제작 실습은 수행하지 않았다. 교과목 개요는 [표 11]과 같다.

Big Data 수업은 지금까지 3회 차 실시하였는데, 2020년 1학기에는 코로나19로 인하여 원격으로만, 2022년 1학기에는 학기 초에 원격 수업과 학기 중반 이후 대면 수업으로 진행하였다. 2023년 1학기에는 대면 수업으로 진행하였다.

주요 수업 결과물은 중간고사에서 제시한 데이터 분석 문제의 R 프로그래밍 코드와 데이터 분석 결과, 설문 데이터, 설문 데이터 분석 코드와 설문 조사 보고서, 기말 프로젝트의 공공 데이터 분석 코드와 빅데이터 분석 보고서이다. 중간 프로젝트는 2인 1조, 나머지 과제는 개인 과제로 수행하였다.

첫 시행 학기인 2020년 수강 인원은 모두 디자인 전공자(소프트웨어 융합 전공 복수 전공자 1명 포함)였다. 35명 학생들의 학습 수행 수준은 가장 낮은 단계인 기초 수행 능력 부족 수준부터 제한된 범위의 과제

[표 11] Big Data 교과목 개요와 주별 강의 계획

교과목 개요	설문, 센싱 데이터와 같은 정량적 데이터를 통계적 방법론을 이용하여 기획, 수집, 분석함으로써 디자인 문제를 이해하고 의미 있는 정보를 도출해 내며, 이를 디자인에 활용하는 방법을 실습한다. 통계적 방법론의 필요성과 활용 범위, 통계 데이터의 기본 개념과 데이터 수집, 데이터의 분석의 방법과 분석 데이터의 디자인 활용을 경험하며, 나아가 디자인 분야의 데이터 전문가를 위한 지식 및 경험적 소양을 배양한다. 실습 과제로서는 디자인 리서치를 위한 데이터 수집, 설문 설계 및 실행, 정량 데이터의 통계적 해석, 통계적 데이터의 시각화를 다루며 분석 및 시각화 소프트웨어로 R을 학습한다.
1주	디자인과 빅데이터
2주	디자인 프로세스와 데이터
3주	정량적 리서치의 설문 기획, 과제 1(설문 디자인)
4주	통계 기반 데이터 분석, 과제 1 리뷰
5주	정량적 리서치의 분석, R 개요
6주	R 데이터, 기술 통계, 간편 시각화, 과제 2(설문 시행 및 분석)
7주	R 쿼토, 과제 2 리뷰, 과제 3(중간 프로젝트 보고서 제출)
8주	중간고사(오픈북, R 프로그램 사용)
9주	빅데이터 분석 사례 세미나, 과제 4(기말 프로젝트 주제 제안)
10주	데이터 시각화: R ggplot2 패키지 (1), 기말 프로젝트 주제 리뷰
11주	데이터 시각화: R ggplot2 패키지 (2), R 기타 패키지
12주	기말 프로젝트 데이터 분석 실험 (1)
13주	기말 프로젝트 데이터 분석 실험 (2)
14주	기말 프로젝트 보고서 기획, 발표 자료 제작
15주	기말 프레젠테이션, 과제 5(기말 프로젝트 보고서 제출)

수행 수준, 과목에서 요구하는 수준의 과제 수행 가능 수준, 그리고 과목의 요구 수준을 벗어난 매우 뛰어난 성취 수준의 4단계로 평가 분석하였다.

과목 종료 후 성취 수준 평가 결과, 총 35명의 수강생 중 기초적인 수행 능력 부족 수준은 4명, 제한된 범위의 과제 수행 가능 수준은 14명, 과목의 요구 수준 수행 가능 수준은 9명, 매우 뛰어난 성취 수준이 8명이었고, 과목의 요구 기준 이하로 성취한 학생과 기준 이상으로 성취한 우수 학생의 비중이 17명과 18명으로 비슷했다. 특히 기초적

인 수행 능력이 부족한 4명의 학생은 원격으로 진행된 수업 방식으로 인하여 학습 수준 차에 따른 개별 지도가 어려운 점과 중도 포기가 원인이었다. 그리고 고무적인 것은 디자인 실습과 매우 다른 성격의 수업이고 디자인 전공 학생들이 선호하지 않는 통계 분야의 학습이 많이 요구됨에도 뛰어난 성취를 이룬 학생이 다수 있었다는 점에서 디자인 전공 학생들의 데이터 문해력 학습에 대한 관심과 역량을 확인할 수 있었다.

같은 교과목에 대한 2022년 수업 성과를 2020년과 비교하면, 먼저 교육 성과 측면에서 하위권 비중이 낮아졌고 동시에 매우 뛰어난 성취 수준의 학생 비중도 낮아져 전체적으로 학습 성과가 고르게 변화하였다. 수업 평가 설문에서 과목에 대한 초기 관심도는 조금 낮아졌지만, 해당 과목의 필요성 평가는 56.2%에서 64.3%로 높아졌다. 수업의 단점에 대한 주관식 응답에서 난이도에 대한 지적은 첫 해보다는 감소하였으나, 여전히 전체 응답 대비 난이도 조정과 상세 설명에 대해 요구하는 비중이 높았다.

이러한 변화의 원인은 2020년 수업에서 확인한 난이도 문제와 중도 포기자 문제 해결을 위하여 2022년에는 수업 초반에 복습 형식의 반복 학습을 추가하고, 특히 중간고사까지의 학습 내용에 대하여 부진한 학생들을 대상으로 개별 지도를 진행하였기 때문에 그 결과 학기 후반 과제에 대하여 학생들의 학습 동기와 이해력이 높아진 결과라고 생각한다.

즉 수업 초반에 기초 학습이 잘 수행되면, 중도 포기도 감소하고 교과에 대한 이해도나 성취도도 향상되었다. 그러나 대학 교과 및 고교 입시 과정에서 수학을 거의 하지 않는 미술 계열 학생들에게 기초 통계를 포함한 데이터 문해력 기초 학습에 관심을 갖게 하는 것은 도전적인 과제이며, 또 너무 기초적인 내용만 다루면 본래 교과의 목적

인 데이터 기술을 활용하여 디자인 분야의 문제 해결 능력을 갖추는 목표를 달성하기 어렵다. 2022년 수업에서 학습의 초반부에 비중을 두고 수업 진행을 하다 보니, 심화 부분을 다룰 수 있는 수업 비중이 줄어들어, 뛰어난 성과를 보이는 결과물의 비중도 함께 줄어들었다.

2023년에는 2022년 수업 경험을 바탕으로 프로젝트 진행 과정에서 개별 면담을 강화하여 수업을 어려워하는 학생들의 코딩 개인 지도 비중을 높였으며, 이러한 변화는 강의 평가에 긍정적으로 반영되었다. 또한 수업 초반의 입문 교육을 강화하기 위하여 수업 2주차에 데이터 문해력 입문 교육 콘텐츠를 별도 제작하여 워크숍을 진행하고, 학생들의 워크숍 만족도를 설문 평가하였다.

2023년 수업 성과는 2022년과 같이 포기하는 학생이 없는 상태에서 프로그래밍 및 데이터 해석 능력이 뛰어난 프로젝트 비중도 늘어났다. 더욱 고무적인 것은 데이터 분석과 시각화 기술에 있어서 스스로 프로그래밍 코드를 개발하거나 수업에서 다루지 않은 R 패키지를 사용하여 결과를 내는 등의 창의적인 데이터 문제 해결 능력을 보여 준 학생들이 증가한 점이다. 이 점도 학생들이 데이터 문해력에 관한 동기 부여를 토대로 호기심을 가지고 더 많은 노력과 시간을 투자한 결과라고 생각된다.

2023년 강의 평가에서 과목의 필요성과 관심도가 모두 높아진 점, 수업의 단점을 지적한 주관식 응답이 없다는 점, 2020년에 6건, 2022년에 3건 있었던 수업이 어렵다는 주관식 평가가 사라진 점도 2023년 수업의 성과라고 하겠다.

[표 12-1] Big Data 교과목의 3년간 학습 성과 및 강의 평가 항목 비교

※ 2020년 수업: 수강자 35명, 강의 평가 설문 응답자 32명, 원격 수업
2022년 수업: 수강자 17명, 강의 평가 설문 응답자 14명, 원격+대면 수업
2023년 수업: 수강자 16명, 강의 평가 설문 응답자 16명, 대면 수업

학습 성과, 강의 평가, 응답 결과	학습 내용 수행 수준	본 과목의 선택 이유(객관식)	본 과목은 전공에 반드시 필요한 수업인가(객관식)
2020년 수업	· 기초 수행 능력 부족 4명 (11.4%) · 제한된 범위 과제 수행 가능 14명 (40%) · 과목의 요구 수준 수행 가능 9명 (25.7%) · 매우 뛰어난 성취 수준 8명 (22.8%)	· 과목에 대한 관심 18명 (56.2%) · 수업 계획서를 보고 선택 8명 (25%) · 시간표가 수강에 편리 3명 (9.3%) · 수업 부담이 적다고 해서 1명 (3.1%) · 다른 수업이 다 차서 1명 (3.1%) · 기타 1명 (3.1%)	· 긍정적 응답 18명 (56.2%) (그렇다 12명, 매우 그렇다 7명) · 중립 응답 9명 (28.1%) · 부정적 응답 5명 (15.6%) (전혀 그렇지 않다 1명, 그렇지 않다 4명)
2022년 수업	· 기초 수행 능력 부족 0명 (0%) · 제한된 범위 과제 수행 가능 6명 (35.2%) · 과목의 요구 수준 수행 가능 8명 (47.0%) · 매우 뛰어난 성취 수준 3명 (17.6%)	· 과목에 대한 관심 6명 (42.8%) · 수업 계획서를 보고 선택 4명 (28.5%) · 시간표가 수강에 편리 2명 (14.3%) · 수업 부담이 적다고 해서 0명 (0%) · 다른 수업 인원이 다 차서 1명 (7.1%) · 기타 1명 (7.1%)	· 긍정적 응답 9명 (64.3%) (그렇다 4명, 매우 그렇다 5명) · 중립 응답 5명 (35.7%) · 부정적 응답 0명 (0%)
2023년 수업	· 기초 수행 능력 부족 0명 (0%) · 제한된 범위 과제 수행 가능 4명 (25%) · 과목의 요구 수준 수행 가능 6명 (37.5%) · 매우 뛰어난 성취 수준 6명 (37.5%)	· 과목에 대한 관심 10명 (62.5%) · 수업 계획서를 보고 선택 4명 (25%) · 시간표가 수강에 편리 1명 (6.25%) · 수업 부담이 적다고 해서 0명 (0%) · 다른 수업 인원이 다 차서 0명 (0%) · 기타 0명 (0%) · 필수 과목 지정 1명 (6.25%)	· 긍정적 응답 12명 (75%) (그렇다 3명, 매우 그렇다 9명) · 중립 응답 4명 (25%) · 부정적 응답 0명 (0%)

[표 12-2] Big Data 교과목의 3년간 학습 성과 및 강의 평가 항목 비교

학습 성과, 강의 평가, 응답 결과	본 수업의 장점 (주관식, 23년 평가는 전원이 응답)	본 수업의 단점 (주관식, 23년 평가는 전원이 응답)	기타 주관식 의견 (23년 평가는 전원이 응답)
2020년 수업	· 새로운 분야를 학습한 점 (응답자 9명 중 5명, 55.5%) · 상세한 설명 (응답자 9명 중 4명, 44.4%)	· 난이도가 높음 (응답자 6명 전원)	· 본 수업의 심화 과정 개설 요청
2022년 수업	· 데이터 다루는 방법을 학습한 점 (응답자 6명 중 3명, 50.0%) · 상세한 설명 (응답자 6명 중 2명, 33.3%) · 과목이 흥미로움 (1명, 16.6%)	· 더 자세한 설명 필요 (응답자 4명 중 1명) · 대면 강의가 더 좋음 (응답자 4명 중 1명) · 난이도가 높다 (응답자 4명 중 2명)	· 과제 참고 자료 요청
2023년 수업	· R 코딩을 배운 점 (1명) · 데이터 관련 지식을 얻을 수 있음 (1명) · 낯모르는 학생들이 없도록 상세한 설명 (3명) · 해당 하기 수강 과목 중 가장 만족도 / 활용도 높음 (1명) · 없음 (10명)	· 없음 (전원 응답)	· 더 좋았음 (1명) · 없음 (15명)

Big Data 수업을 3회 차 동안 진행하면서 디자인 전공 학생들의 디자인-데이터 융합 수업에 대한 관심과 학습 역량은 충분히 검증되었다. 학생들은 교과목 내용의 필요성과 학습 성과에 대하여 긍정적으로 답하였고, 수업 방법의 개선 연구가 잘 반영되어 학습 성과도 지속적으로 개선되었다. 앞으로의 Big Data 수업도 데이터 문해력 입문 단계의 교육을 중시하여 동기 부여를 강화하고, 학습에 어려움이 있는 학생들에 대한 관심과 보강 교육을 통하여 아무도 실패하지 않는 기초 데이터 문해력 수업으로 진행하고자 한다. 그리고 학생들에게 데이터 문해력에 대한 긍정적인 학습 경험이 공유되어 데이터 문해력 교육의 저변 확대가 이루어지기를 희망해 본다.

2) 디자이너를 위한 데이터 활용 디자인 교육 2단계
: UX Design (2) 수업 개요 및 운영 사례

UX Design (2) 수업은 이전 학기에 진행한 Big Data 수업의 학습 내용을 실제 디자인 프로젝트와 연계하는 실습 수업으로, 데이터 기반 디자인Data Driven Design 개념과 린 디자인Lean Design 방법론을 적용하여 기획하였다.

수업 내용은 데이터 리서치를 통하여 기존 앱 서비스의 문제점을 도출하였고, 개선 디자인을 최소존속제품MVP, Minimum Viable Product* 형태로 제안하였다. 데이터 분석에 의한 정량적 디자인 평가 기법 중 실무에서 가장 많이 사용하는 A/B 테스팅 방법을 통하여 제안 디자인

* 최소존속제품은 제품의 핵심 가치를 평가하는 데에 필요한 기본적인 기능만 갖춘 초기 버전으로, 사용자의 반응을 빠르게 평가하고 수정 반영할 수 있도록 설계된 제품을 말한다.

결과물을 통계적으로 검증하는 과정을 실습하였다.

프로젝트의 특성상 리서치가 가능한 데이터가 풍부하게 확보되어야 하는데, 수업 학기 중에 프로젝트별로 필요한 데이터를 처음부터 기획하고 수집하는 데는 시간과 여건의 한계가 있다. 그래서 2021년 수업에서는 미국 다트머스 대학교 학생들의 일상생활 현황을 휴대폰 센서 데이터로 수집한 학생 생활Student Life 데이터 셋의 분석 자료를[54] 기초 데이터로 활용하였고, 발견한 대학생들의 생활 특성을 반영하여 타깃 앱 서비스에 개선 디자인을 제안하도록 기획하였다. 2022년 이후의 수업은 국내의 공개 데이터 서비스인 '통합 데이터지도'[55]와 '마이크로데이터 통합서비스MDIS'[56] 등에서 데이터 셋과 데이터 분석 자료들을 발굴하여 더 다양한 주제를 선정하였다. 데이터 리서치의 경우도 수업에서 원시 데이터를 시각화하거나 통계 분석하는 것은 한계가 있어서 통계 분석 결과가 공개된 보고서 자료들을 주로 사용하였다.

본 수업에서 실습한 데이터 관련 학습 내용은 빅데이터의 탐색적 분석, 데이터 분석 내용의 해석, A/B 테스팅 설계 및 시행, T-test를 통한 가설 검정이었다. 초기 수업 계획은 Big Data 수업에서 학습한 R 프로그램을 데이터 분석 도구로 활용하고자 하였다. 하지만 대다수의 학생들이 연계 수업을 이수하지 않아서 데이터 분석 도구는 엑셀 또는 구글 스프레드시트를 사용하였고, R 프로그램 사용이 가능한 일부 학생들만 R로 데이터를 분석하였다. 교과목 개요는 [표 13]과 같다.

UX Design ⑵ 수업은 지금까지 3회 차 실시하였는데, 2021년도에는 코로나19로 인하여 원격으로, 2022년도에는 대면 수업으로 진행하였다. 2023년도에는 2분반을 운영하여 수강 인원이 증가하였다.

주요 수업 결과물은 타깃 앱 서비스의 개선 디자인 MVP 화면과 프로젝트 보고서이다. 수업의 프로젝트는 팀 작업으로 진행하였으며, 수업 여건에 따라 3인조나 2인조로 팀을 구성하였다.

[표 13] UX Design (2) 교과목 개요와 주별 강의 계획

교과목 개요	UX Design (1)의 심화 과목으로 서비스 및 시스템 디자인의 관점에서 디자인을 평가하는 다양한 방법을 실습하고 평가 결과를 디자인 개선에 반영하여 사용자 경험을 관리하는 UX 디자인을 학습한다. 이 과정을 통하여 UX의 지속적인 관리를 통한 비즈니스 도구로서의 UX 디자인을 경험한다. Data Driven Design 패러다임에서의 UX 디자인을 학습하고 데이터를 기반으로 하는 UX 디자인 프로세스와 디자인 평가를 실습함으로써, 데이터를 디자인의 재료로 다루는 디자이너의 소양을 기른다.
1주	과목 개요 UX Design 로드맵
2주	Data Driven Design 트렌드
3주	Lean UX Design Process
4주	디자인 주제 선정, Data Curation
5주	정량적 데이터 리서치(데이터 분석 실습)
6주	Design Insight and Ideation, KPI
7주	Design Solution 1차(MVP)
8주	Design 가설 설정 및 Test Plan
9주	중간 발표 및 피드백
10주	Prototyping for A/B Testing(Build)
11주	User Testing: A/B Testing(Measure)
12주	Design Feedback(Learn), 가설 검증: T-test
13주	Detail Design
14주	Design Solution 2차(MVP)
15주	기말 프레젠테이션

 2021년 수업은 6개 팀 모두 과제를 완료하였으며, 2개 팀은 수업의 목표 기준에 못 미치는 결과를, 4개 팀은 요구 수준 이상의 결과를 도출하였다. 목표 기준보다 부진한 2개 팀은 데이터 활용 능력 부족이 아니라 디자인 능력 부족에 원인이 있었다.

 2022년 수업은 25명이 9개 팀으로 과제를 진행하였다. 디자인 능력 부족으로 과제 수행에 제약이 있었던 1팀을 제외하고, 모두 요구 수준 이상의 성과를 달성하였으며, 데이터 활용 관련 실습 내용도 모든 팀이 문제없이 잘 진행하였다. 또 하나 발견된 특징은 직전 학기에 Big Data 수업을 수강했던 학생들이 각 팀에서 리더 역할을 수행하였

다는 점이다. 본 수업이 Big Data 수업 내용과 같은 분석 방법을 쓰지 않았음에도 팀 내에 Big Data 수업을 수강한 학생이 있는 팀과 없는 팀은 과제에 대한 이해도가 달랐다.

2023년 수업은 2개 분반으로 수강 인원이 늘어나 총 16개 팀 과제를 진행하였다. 또한 디자인 역량이 과제 진행에 문제가 되지 않도록 디자인 개선안(B안)의 완성도를 높이는 시간을 충분히 확보하여 진행하였다. 그 결과, 전반적인 디자인 해결안의 질이 높아졌고 A/B 테스팅에서도 개선안이 확실히 좋은 사용자 반응을 얻는 경험을 할 수 있었다. 또한 테스팅 결과와 사용자의 주관식 피드백을 근거로 더 적극적인 디자인 수정을 할 수 있도록 하여, 최종 디자인 결과물의 표현 자유도를 높여 주었다.

3회 차의 강의 평가에서 나타난 특징은 공통적으로 데이터 기반 디자인이라는 새로운 디자인 방법을 학습한 것에 대한 긍정적 언급이 많이 있었고, 상세한 과제 피드백에 대한 좋은 평가들이 있었다. 본 과목이 전공 학습에 반드시 필요한지를 질문한 항목에서는 2021년에는 90.9%, 2022년에는 75%, 2023년에는 86.9%의 학생들이 긍정적으로 답하여 데이터 기술과 디자인 융합 학습의 필요성과 교육 내용에 공감한다고 볼 수 있었다. 그리고 수업 프로젝트 중 우수한 결과물은 HCI 2022 학술대회와 한국디자인학회 주최의 대학생 디자인 학술대회에서 논문으로 발표하였다.[57] [58] [59]

[표 14-1] UX Design (2) 교과목의 3년간 학습 성과 및 강의 평가 항목 비교

※ 2021년 수업: 수강자 12명, 강의 평가 설문 응답자 11명, 원격 수업, 6팀
2022년 수업: 수강자 25명, 강의 평가 설문 응답자 24명, 대면 수업, 9팀
2023년 수업: 수강자 49명, 강의 평가 설문 응답자 46명, 대면 수업, 2개 분반, 16팀

학습 성과, 강의 평가, 응답 결과	학습 내용 수행 수준	본 과목의 선택 이유(객관식)	본 과목은 전공에 반드시 필요한 수업인가(객관식)
2021년 수업	· 기초 수행 능력 부족 0팀 (0%) · 제한된 범위 내 과제 수행 가능 2팀 (33.3%) · 과목의 요구 수준 수행 가능 2팀 (33.3%) · 매우 뛰어난 성취 수준 2팀 (33.3%)	· 과목에 대한 관심 5명 (45.4%) · 수업 계획서를 보고 선택 3명 (27.2%) · 시간표가 수업에 편리 3명 (27.2%)	· 긍정적 응답 10명 (90.9%) 　(그렇다 5명, 매우 그렇다 5명) · 중립 응답 1명 (9%) · 부정적 응답 0명
2022년 수업	· 기초 수행 능력 부족 0팀 (0%) · 제한된 범위 내 과제 수행 가능 1팀 (11.1%) · 과목의 요구 수준 수행 가능 5팀 (55.5%) · 매우 뛰어난 성취 수준 3팀 (33.3%)	· 과목에 대한 관심 8명 (33.3%) · 수업 계획서를 보고 선택 7명 (29.1%) · 필수 과목 지정 3명 (12.5%) · 담당 교수에 대한 좋은 평 1명 (4.1%) · 수업 부담이 적다고 해서 1명 (4.1%) · 기타 4명	· 긍정적 응답 18명 (75%) 　(그렇다 5명, 매우 그렇다 13명) · 중립 응답 4명 (16.6%) · 부정적 응답 2명 (8.3%)
2023년 수업	· 기초 수행 능력 부족 0팀 (0%) · 제한된 범위 내 과제 수행 가능 0팀 (0%) · 과목의 요구 수준 수행 가능 10팀 (62.5%) · 매우 뛰어난 성취 수준 6팀 (37.5%)	· 과목에 대한 관심 23명 (50%) · 수업 계획서를 보고 선택 7명 (15.2%) · 담당 교수에 대한 좋은 평 7명 (15.2%) · 시간표가 수업에 편리 3명 (6.5%) · 수업 부담이 적다고 해서 2명 (4.3%) · 다른 수업 인원이 차서 1명 (2.1%) · 기타 3명	· 긍정적 응답 40명 (86.9%) 　(그렇다 13명, 매우 그렇다 27명) · 중립 응답 5명 (10.8%) · 부정적 응답 1명 (2.1%)

[표 14-2] UX Design (2) 교과목의 3년간 학습 성과 및 강의 평가 항목 비교

학습 성과, 강의 평가, 응답 결과	본 수업의 장점 (주관식, 22, 23년 평가는 전원이 응답)	본 수업의 단점 (주관식, 22, 23년 평가는 전원이 응답)	기타 주관식 의견 (22, 23년 평가는 전원이 응답)
2021년 수업	· 수준 높은 강의 (응답자 8명 중 5명, 62.5%) · 상세한 피드백 (응답자 8명 중 3명, 37.5%)	· 난이도가 높음 (1명) · 과제량이 많음 (1명) · 없음 (응답자 4명, 66.6%)	· 없음
2022년 수업	· 새로운 강의 내용 (4명, 16.6%) · 쉬운 설명 (2명, 8.3%) · 상세한 피드백 (7명, 29.1%) · 없음 (11명, 45.8%)	· 주별 피드백 기록 요청 (1명, 4.1%) · 다른 팀 과제 진행 공유 요청 (1명, 4.1%) · 없음 (22명, 91.6%)	· 강의실 와이파이 개선 (1명) · 없음 (23명)
2023년 수업	· 강의 내용이 좋음 (3명, 6.5%) · 실무에 도움이 됨 (1명, 2.1%) · 상세한 피드백 (7명, 15.2%) · 강의 노트 제공 (2명, 4.3%) · 없음 (32명, 69.5%)	· 다른 팀 과제 진행 공유 요청 (2명, 4.3%) · 없음 (44명, 95.6%)	· 없음 (46명, 100%)

강의 평가 설문은 해당 수업을 위해 단독으로 시행한 것은 아니고, 대학 차원에서 실시하는 공통 문항 중 수업 평가 관련 문항 결과의 일부이다. 그리고 2022년 2학기부터 주관식 질문도 설문 응답자 모두가 필수 응답하는 양식으로 변경되면서, 2021년 이전 수업과 이후 수업의 주관식 응답을 단순 비교하기는 어렵다.

이상의 교과 운영 사례들은 디자인 리서치와 평가 과정에서의 디자인-데이터 융합 교육을 중심으로 진행하였으나, 데이터를 창의적 표현의 재료로 활용하는 디자인 제작 교육인 제너레이티브 디자인은 포함되어 있지 않다. 디자인 제작을 위한 데이터 활용 교육은 데이터에 대한 기술적 지식뿐만 아니라 다양한 관점에서 의미를 실험하는 창의적이고 예술적인 접근이 필요하므로, 기존의 데이터 기술 교과와는 다르게 창의성 개발 중심의 교육 방법이 필요하다. 홍익대 디자인 컨버전스 학부에서는 데이터를 예술적 표현 도구로 사용하는 수업으로 '데이터 기반 디자인 스튜디오'라는 별도의 수업을 개설하고 있다. 향후에는 데이터를 활용한 창의성 교육과 생성형 데이터 모델에 대한 교육 사례 결과들도 공유되어 통합적인 디자인-데이터 융합 교육 체계가 이루어지기를 희망한다.

본 장에서 소개한 교과목들은 디자인-데이터 융합 교육 체계 전체를 아우르는 교육 프로그램은 아니다. 학생들에게 동기 부여와 일상생활의 데이터 문해력 경험을 제공하는 교양 수준의 기초 프로그램도 필요하고, 이미 학습 경험을 축적한 학생들을 위하여 다양한 심화 프로그램도 개발해야 한다. 그리고 프로그램의 확장을 가능하게 하려면, 현재 개발된 프로그램에 대한 좋은 성과를 축적하고, 해당 교육에 대한 학습자 수도 더 늘어나야 할 것이다.

참고 문헌

1부.

1. Jenn Visocky O'Grady and Ken Visocky O'Grady, 『A Designer's Research Manual(2nd ed.)』, Rockport, (2017), pp.48-100

2. 이현진, 『UX 디자인이 처음이라면』, UX리뷰, (2021), p.39

2부.

3. Rochelle King, Elizabeth Churchill, and Caitlin Tan, 『Designing with data』, O'reilly, (2017), pp.3-6

4. Patrizia Marti, Carl Megens, and Caroline Hummels. "Data-Enabled Design for Social Change:Two Case Studies", Futrure Internet, Vol.46, No.8, (2016), pp.1-16

5. Janne van Kollenburg, Sander Bogers, Heleen Rutjes, Eva Deckers, Joep Frens, Caroline Hummels, "Exploring the Value of Parent-Tracked Baby Data in Interactions with Healthcare Professionals: A Data-Enabled Design Exploration", CHI 2018 Conference, (2018), Montreal, Canada, Paper No.297

6. Ravi Akella, "What Generative Design Is and Why It's the Future of Manufacturing", New equipment Digest, (2018.3.17), https://www.newequipment.com/research-anddevelopment/article/22059780/what-generative-design-is-and-why-its-the-future-of-manufacturing

7. Missy Roback, "Generative Design: 제조업의 가능성을 재정립하다",

Autodesk, (2020), pp.3-33

8. Hariharan Subramonyam, Steven M. Druker, and Eytan adar, "Composites: A Tangible Interaction Paradigm for Visual Data Analysis in Design Practice", AVI 2022, (2022), Frascati, Rome, Italy, Article No. 6

9. Vinoth Sermuga Pandian, Sarah Suleri, Matthias Jarke, "UISketch: A Large-Scale Dataset of UI Element Sketches", CHI '21, (2021), Yokohama, Japan, Article No. 319

10. Yuwen Lu, Chengzhi Zhang, Iris Zhang, Toby Jia-Jun Li, "Bridging the Gap Between UX Practitioners' Work Practices and AI-Enabled Design Support Tools", CHI 2022 Extended Abstracts, (2022), New Orleans, LA, USA, Article No. 268

11. Sabah Zdanowska and Alex S. Taylor, "A study of UX practitioners roles in designing real-world, enterprise ML systems", CHI '22, (2022), New Orleans, LA, USA, Article No. 531

12. Hariharan Subramonyam and Jane Im, "Solving Separation-of-Concerns Problems in Collaborative Design of Human-AI Systems through Leaky Abstractions", CHI '22, (2022), New Orleans, LA, USA, Article No. 481

13. Q. Vera Liao, and Hariharan Subramonyam, Jennifer Wang, Jennifer Wortman Vaughan, "Designerly Understanding: Information Needs for Model Transparency to Support Design Ideation for AI-Powered User Experience", CHI '23, (2023), Hamburg, Germany, Article No. 9

14. Steven Moore, Q. Vera Liao, and Hariharan Subramonyam, "fAIlureNotes: Supporting Designers in Understanding the Limits of AI Models for Computer Vision Tasks", CHI '23, (2023), Hamburg, Germany, Article No. 10

15. K. J. Kevin Feng and David W. McDonald, "Addressing UX Practitioners' Challenges in Designing ML Applications: an Interactive Machine

Learning Approach", IUI '23, (2023), Sydney, NSW, Australia, pp.337-352

16. Josh Urban Davis, Fraser Anderson, Merten Stroetzel, Tovi Grossman, and George Fitzmaurice, "Designing Co-Creative AI for Virtual Environments", C&C (Creativity and Cognition)'21, (2021), Virtual Event, Italy, Article No. 26

17. Angie Zhang, Alexander Boltz, Jonathan Lynn, Chun-Wei Wang, and Min Kyung Lee, "Stake holder-Centered AI Design: Co-Designing Worker Tools with Gig Workers through Data Probes", CHI '23, (2023), Hamburg, Germany, Article No. 859

18. Qian Yang, Alex Scuito, John Zimmerman, Jodi Forlizzi, and Aaron Steinfeld, "Investigating How Experienced UX Designers Effectively Work with Machine Learning", DIS(Design Information Systems) (2018), Hong Kong, pp.585–596

19. Hariharan Subramonyam, Colleen Seifert, and Eytan adar, "Towards A Process Model for Co-Creating AI Experiences", DIS(Design Information Systems) 21, (2021), Virtual Event, USA, pp.1529-1543

20. Vasant Dhar, "Data Science and Prediction", Communications of the ACM, December, Vol.56, No.12, (2013), pp.64-73

21. Michael Muller, Ingrid Lange, Dakuo Wang, David Piorkowski, Jason Tsay, Q. Vera Liao, Casey Dugan, and Thomas Erickson, "How Data Science Workers Work with Data: Discovery, Capture, Curation, Design, Creation", CHI '19, (2019), Glasgow, Scotland UK, Paper No. 126

22. AMY X. Zhang, Michael Muller, DAKUO Wang, "How do Data ScienceWorkers Collaborate? Roles, Workflows, and Tools", Proc. ACM Hum.-Comput. Interact. Vol. 4, No. CSCW1, (May 2020) Article No. 22

23. 조민호, 『데이터 분석 전문가를 위한 R 데이터 분석』, 정보문화사, (2019), pp.117-118

24. 해들리 위컴, 개럿 그롤문드, (김슬기, 최혜민 역), 『R을 활용한 데이터 과학』, 인사이트, (2019), pp.77-105

25. Hadley Wichham, Garrett. Grolemund, 『R for Data Science(2e.)』, (2023), https://r4ds.hadley.nz/intro

26. The Economist, "The future is already here. It's just not evenly distributed.", (2003.12.4)

27. 크리스토퍼 알렉산더, 사라 이시가와, 머레이 실버스타인, (이용근, 양시관, 이수빈 역), 『패턴 랭귀지』, 인사이트, (2013)

28. 한스 로슬링, (이창신 역), 『팩트풀니스』, 김영사, (2019)

29. Hans Losling, "The best stats you've ever seen", TED, (2006), https://www.ted.com/talks/hans_rosling_the_best_stats_you_ve_ever_seen

3부.

30. Bruce Sterling, "Fantasy prototypes and real disruption", Next Conference, (2013), Berlin, Germany, https://www.youtube.com/watch?v=M7KErICTSHU

31. Renee. Miller, "Big Data Curation", 20th International Conference on Management of Data (COMAD), (2014), p.4

32. Shaomin Wu, "A review on coarse warranty data and analysis," Reliability Engineering and System, Vol.1, No.11, (2013), p.114

33. Therese Fessenden, "Design Systems 101", Nielson Norman Group, (2021.4.11), https://www.nngroup.com/articles/design-systems-101/

34. 마경근, 서주란, 『데이터 시각화와 탐색 with Power BI』, 영진닷컴, (2020), pp.397-425

4부.

35. Leslie Bradshaw, The Great Data Revolution-The Future of Data Driven Innovation, The U.S. Chamber of Commerce Foundation, (2014), pp.21-29

36. Ben Baumer, "A Data Science Course for Undergraduates: Thinking With Data," The Amerian Stastician, Vol.69, No.4, (2015), pp.334-342

37. Sean Kross and Philip J. Guo, "Practitioners Teaching Data Science in Industry and Academia: Expectations, Workflows, and Challenges," CHI '19, (2019), paper 263, Glasgow, Scotland UK, Paper No. 263

38. 조성준, 김현용, 박서영, 안용대, 임성연, 『빅데이터 커리어 가이드북』, 길벗, (2022), pp.150-157

39. The Carpentries, "Data carpentry", (2024.1.24), https://datacarpentry.org/

40. 통계청 통계교육원, "통계교육원 교육 안내", (2024.1.28), https://sti.kostat.go.kr/coresti/site/main.do

41. 한국기술교육대, "STEP 온라인평생교육원 전체과정", (2024.1.24), https://www.step.or.kr/main.do

42. Rikke Friis Dam, Teo Yu Siang. "What is design thinking and why is it so popular?", (2022), Interaction Design Foundation. https://www.interactiondesign.org/literature/article/what-is-design-thinking-and-why-is-it-so-popular

43. Jeanne Liedtka. "Why design thinking works.", Harvard Business Review, 96(5), (2018), pp.72-79

44. Design Thinking Association, (2022.1.30), https://www.design-thinking-association.org

45. Design Thinking Association. "About design thinking education",

(2023.7.30), https://www.design-thinking-association.org/design-thinking-courses-and-education

46. Peter Kun, Ingrid Mulder, Amalia de Gotzen, Gerd Kortuem, "Creative Data Work in the Design Process," Creative & Cognition '19 Conference, (2019), Sandiego, USA, pp.346-358

47. Graham Dove, Kim Halskov, Jodi Forlizzi, John Zimmerman, "UX Design Innovation: Challenges for Working with Machine Learning as a Design Material," CHI 2017, (2017), Denver, USA, pp.278-287

48. 김미성, "대학 융합 교육의 국내 연구 동향 분석: 2011년-2020년 등재지에 게재된 학술논문을 중심으로," 교육방법연구, Vol.33, No.1, (2021), pp.77-98

49. NCS 국가직무능력표준, "NCS 학습 모듈 검색", (2021.7.30), https://ncs.go.kr/unity/th03/ncsSearchMain.do?tabNo=1 (웹페이지에서 국가직무능력표준(NCS) 학습모듈검색 20.정보통신 〉 01.정보기술 〉 01.정보기술전략·계획 〉 05.빅데이터분석 내용을 참조)

50. 로라 클라인, (김수영, 박기석 역), 『린 스타트업 실전 UX』, 한빛미디어, (2014)

51. Posit, "Github Copilot", (2023.12.1), https://docs.posit.co/ide/user/ide/guide/tools/copilot.html

52. 존 러스킨, (전용희 역), 『존 러스킨의 드로잉』, 오브제, (2021), pp.301-310

53. 안토니오 다마지오, (고현석 역), 『느끼고 아는 존재』, 흐름출판, (2021), pp.128-177

54. Andrew Campbell. "Student Life Dataset", Dartmouth University, (2021.9.21), https://studentlife.cs.dartmouth.edu/

55. 한국지능정보사회진흥원, "통합 데이터지도", (2022.9.1), https://www.bigdata-map.kr

56. 통계진흥원, "마이크로데이터 통합서비스MDIS", (2022.9.1), https://mdis.

kostat.go.kr/index.do

57. 김태은, 손세미, 이현진, "데이터 기반 디자인 연구 방법론을 적용한 대학생의 정서적 안정감 지원 서비스 디자인 연구AI 챗봇 '헬로우봇' 서비스 리디자인을 중심으로", HCI 2022 학술대회, 한국HCI학회, (2022), pp.693-696

58. 황성원, 최혜진, 이현진, "데이터 기반 디자인 방법론을 적용한 대학생의 지속적인 운동 습관 지원 서비스 디자인 연구-삼성 헬스 앱 리디자인을 중심으로", 2022 한국디자인학회 봄 국제학술대회, 한국디자인학회, (2022), pp.282-283

59. 박현지, 강아영, 이현진, "데이터 기반 디자인 방법론을 적용한 청소년 비대면 또래상담 서비스 디자인 연구 - 나쁜 기억 지우개 앱 리디자인을 중심으로", 2023 한국디자인학회 봄 국제학술대회, 한국디자인학회, (2023), pp.446-447

※ 게재한 URL은 2024년 7월 기준입니다.

데이터 드리븐 디자인

UX 디자이너를 위한 데이터 마인드 안내서

발행일 2024년 7월 30일
발행처 유엑스리뷰
발행인 현호영
지은이 이현진
편　집 이선유
디자인 강지연
주　소 서울시 마포구 백범로 35, 서강대학교 곤자가홀 1층
전　화 02.337.7932
팩　스 070.8224.4322
이메일 uxreviewkorea@gmail.com

ISBN　979-11-93217-66-5

좋은 아이디어와 제안이 있으시면 출판을 통해 가치를 나누시길 바랍니다.
✉ uxreviewkorea@gmail.com